Follow the DOG to travel!

跟著狗狗去旅行

林歐加
Olga Lin

一趟有溫度的旅行

大家好，我是世界第一等行腳節目的主持人── 小馬倪子鈞。相信很多人看過我的節目，也絕對有很多人羨慕我的工作，旅遊節目的主持人。算一算我前前後後去了60幾個國家，這工作怎能不令人羨慕！但這中間的甘苦，卻是不為人知的。為了節省預算，我們幾乎是跟時間賽跑，所到之處都是走馬看花，旅遊的心境，也都是在嚴酷的工作狀態！日以繼夜的工作、日曬雨淋的工作、日夜顛倒的工作！累了、倦了，或吃了令人咋舌的食物，還要表現出非常有活力、吃到了人間美物的樣子！其實，這才是我這份旅遊工作，最真實的面貌！也因為這樣，我從沒有打算要出一本所謂的旅遊工具書，真的太累了。更因為市面上鉅細靡遺的旅遊工具書，多不勝數。

而今天我這個旅遊達人，別人口中的外景天王，要來推薦一本作者不是我……的旅遊工具書，想必這本書一定有它特別之處，不然我絕不會輕易推薦的！

這是我目前看過最有意思的旅遊書，而且是本詳盡的旅遊工具書，而我所謂的「詳盡」，不單只是一般旅遊時交通、住宿、飲食、沿途風景名勝的詳盡攻略，而是這本書，能讓讀者看完後，從心裡重新定義何謂旅遊，何謂有質的旅行！本書除了針對台灣22個城市，6大離島的各種旅遊攻略之外，作者更透過本書，記實自身面對生命的轉折，生命次序的重新調整，親人之間關係的聯繫，和催生本書的真正主角──流浪狗「芭比」的真實故事讓這本書有了更詳盡、更深刻、更有溫度的旅遊意義。

本書詳盡地介紹了全台友善動物的店家，和芭比與作者所有歡樂同行的旅遊項目，喜愛寵物的朋友一定不能錯過本書。

　　如果說人生就是一場旅行，不知道你現在正處於哪一個階段，是忙到走馬看花，還是累到頭昏眼花！容我真摯地推薦這本書，透過書中的內容，可以讓你的心重新思索，旅遊不只是人人喜歡的事，更打開旅行這道人生真諦的門。祝福大家都能洞見屬於您一生最美的風景！GOD BLESS！

和狗狗一起寫下生命的故事

記得那一年，在經紀人好友的推薦下，我認識了一個女孩。

她從遠方走來時，一身輕便短褲跟夾腳拖鞋，嘴角永遠笑著的女生，她就是Olga！

其實忘記是什麼時候了，我只記得在那一陣子，我們因為經紀人朋友而時常聯繫吃飯喝茶，也常常MSN上聯繫交流生活與工作。當時在阿里巴巴集團工作的Olga是個非常認真的女生；而私底下的她，喜歡穿著短褲背包去旅行。

我自己非常喜歡貓狗，我們家也養了3隻科基跟一堆野貓，在我四年前從台北回鄉接掌家裡芒果乾生意後，我開始在網路上經營粉絲團，經營的內容並不是芒果乾，而是分享我們家狗狗的生活影片。

Olga當時只要有來台南，幾乎都會來玉井走走，也會找我聊聊，我發現她從我們認識時到現在，一直都沒有改變，哪怕是她換了其他工作、換了不同的居住環境，她還是那個第一眼就感覺的那個喜歡自在、旅行跟微笑的女孩。

聽到她計畫帶著芭比環島旅行的規劃，其實我除了期待外，也很羨慕！畢竟要帶著狗狗去旅行，除了要有很高的體力與耐心外，還要事先規劃好很多事情，比如：必須先規劃好可以帶寵物居住的旅館、寵物友善的餐廳、方便載狗的交通工具……等。

不過！讀了這本書，才真正了解，這正是我所羨慕的地方！我們常常因為「工作忙」、「規劃旅程太麻煩」、「算了吧下次再去」……很多理由，而放棄了一些美好的旅行。有養寵物的你，是否想過寵物們除了跟你生活相處外，你們之間還有沒有其他共同的故事呢？

帶著狗狗去旅行，可以讓你與狗狗一起體驗風景、人生與寫下一起經歷的許多小故事！或許上帝給生命設計了期限，但你們一起的故事卻會一直保存在你與狗狗的記憶裡。

推薦給所有飼主們，工作忙碌之餘，起來動一動吧！給自己規劃一點時間，帶著狗狗去旅行。這本書作者幫你們規劃了很多寵物友善的餐廳、旅館與很多在地的美味，其實不用再花太多時間準備，把這些寶貴時間留著，與你的毛孩一起寫下屬於你們的故事吧。🐾

是時候出去走走了！

終於，我們台灣社會經過漫長時間演進，終於到了可以討論各種「友善」的階段。

在寫這篇推薦序的時間點前後，台灣剛剛通過全亞洲第一個允許同性結婚的法案。雖然有許多朋友對於這種「進步」仍抱持著懷疑，但台灣的文明是不斷在往前走的，我個人對這件事始終深信不疑。

所以，當我得知好友林Olga即將出版《跟著狗狗去旅行》這本書時，我心中的第一個想法就是：「也該是時候了吧！」

對於許多家裡有毛孩子的朋友而言，想帶著這些「家人」一起出遊，首先要面對的就是實際的食宿問題。我也不只一次看到朋友在網路上發問，希望臉書大神提供全台「動物友善」餐廳或旅館資訊的請求。於是當Olga起心動念，揪著芭比和阿嬤全台走透透，實際用八隻腳邁出步伐帶我們一一拜訪那些愛心店家，一方面我為她實現出書夢而開心，另一方面我也期待藉由本書的問世，能讓讀者與你們的寵物擁有更美好的出遊經驗，留下值得一再回味的無價回憶。

一直以來，我所認識的Olga就是一個不按牌理出牌、浪漫而難以預測的雙魚女。行動力驚人，有時會出一些可愛的糗，很像「哈拉瑪莉」中的Cameron Diaz。如果你平時就有Follow芭比的粉絲專頁，我想你應該早就見識過這位太太的另類。而如果你才

剛認識這位奇女子，我想接下來你會有一段適應期，像接觸一位來自外星的朋友一樣，等頻率調好，你會在翻白眼與開懷大笑中來回震盪，然後好奇她腦袋中到底裝了什麼。

我一直很喜歡一句話：「當我認識的人越多，我就越愛狗。」

在我生命中，我也有幸得過幾位「毛天使」的陪伴。

我不知道在未來我還有沒有勇氣再次認養寵物，但我希望每一位有毛孩子的朋友都能享受有愛陪伴的時光。

這是一本很友善的工具書，

是愛的回憶錄，也是地圖。

該出去走走了。🐾

帶狗狗旅行，
一樣住好吃好玩好！

和許多養狗人一樣，出門也想要帶著狗狗。

原本是流浪狗的芭比，因為車禍被好心人拯救才領養了她。隨著體型漸大，能去的地方變少，我們也不想放棄帶芭比出門。開始在粉絲頁分享帶狗旅行，發現許多狗友有同樣需求，我們像是帶著使命一樣，帶狗旅行從休閒活動成了正事。我帶著芭比和阿嬤過上100天的寫書旅行生活，真正體驗帶狗旅行的心情，讓芭比穿上救生衣一起在紅樹林划獨木舟、分不清是細雨還是大浪噴上來的雙軌風帆、半潛艇看海龜、搭夜船一起去馬祖、登上滿滿梅花鹿的大坵島。

或許這就是所謂的順流，從前一份工作離職後，本來只是計畫一年空檔不工作、到處旅遊，存款花完再當上班族。沒想過這一留，從芭比3月齡留到了3歲半，留過了父親驟然離世，也感謝這個機緣讓自己留在台灣和父親長住了2年。這一留，人生好像不用那麼忙了，悠哉生活才是圓滿。

你說，是我們改變了狗狗的命運？還是，養狗改變了我們的人生？

誰說帶狗旅行只能隨便吃吃？誰說帶狗旅遊只能睡得將就？除了整理出全台灣寵物友善店家，也把我們的故事分享給你。這本書寫給帶狗出門感到煩惱、人生有時候感到迷茫的人。帶著這本書和狗狗一起去旅行吧！🐾

關於「寵物友善店家」，
使用這本書前你一定要看

　　本書提供的大部分資訊是我帶芭比實際走訪過的，在這個機緣下，也採訪了許多老闆，發現許多養狗人對於可以帶狗的餐廳或民宿有嚴重誤會。本書主要介紹「寵物友善」的店家，這些店家提供方便給帶寵物的客人，也同意寵物進到營業區域內，但客人必須自行管理好狗狗。如果你到民宿／旅館，請自備寵物睡墊／床，並且絕不讓狗狗上床。只要去到餐廳，不要讓狗狗在椅子或桌上，一定用牽繩繫好不讓狗狗隨意走動，遵守店家規定；自備寵物餐具，不讓狗使用或舔食店家碗盤。只要在任何營業場所，如果你的狗狗可能會有大小便失控的問題，也請一定要幫狗狗包尿片。如果是公狗，請一定要用禮貌帶幫公狗狗包住GG，不讓狗狗抬腳佔地盤傷了店家的心。如果真的很不幸，狗狗尿尿／便便了一定要自行清潔乾淨。

　　這是一本旅遊書，為了真的可以方便帶狗出門，本書介紹的寵物友善店家除了能接受中大型犬，也只需要準備牽繩就可以了。最後，為了能有更多的店家願意讓養狗人方便，請大家一定要一起遵守規定，好好愛護這些店家。🐾

Contents. 目錄

🐾 ······ **Chapter 5. 離島**

🐾 ······ **Q&A**

> Q1 在旅館／餐廳，狗狗失控吠叫該怎麼辦？
> Q2 一直爆衝好難牽怎麼辦？常常不願意走或停下來，該怎麼辦？
> Q3 出門一直亂吃地上的東西，好怕他吃到毒物怎麼辦？
> Q4 突然跟別人的狗打架／被咬／咬人，我該做什麼？

> Q1 暈車／船／機，怎麼辦？
> Q2 意外吃到毒物的話，如何緊急處理？
> Q3 中暑的急救方法？
> Q4 外傷時，如何緊急處置？

🐾 ······ **Index**

●本書圖示說明：⌂ 地址　⚡ 電話　Ⓢ 住宿費或票價　Ⓜ 寵物費　Ⓟ 停車位

Chapter 1.

NORTH 北部

基隆

...... **Keelung**

基隆是濃濃的
地方海味

和阿嬤在基隆夜市

在「河豚很多」用餐

帶狗環島旅行100天，對基隆印象最深刻的是從馬祖回程時的暴雨。因為船班停開，回程改搭飛機到松山機場，再轉搭乘計程車回基隆碼頭開車。我帶著阿嬤、姨婆和芭比從松山機場搭計程車回到基隆，計程車才剛停下就真正體驗了「雨都」。暴雨像是天上灌下來的，我快速關上車門衝向收費亭，口袋裡濕透的百鈔被收款機一點都沒在客氣地吐

回來。再衝第二次請阿嬤重新把乾的鈔票用塑膠袋包好，這次總算是成功了。一路滴著水開車到了仁愛市場、換好乾衣服，直奔計程車司機介紹的市場私藏美食「大觀園」，點了鹹湯圓和基隆特有的豬肝腸，姨婆還買了乾湯圓回家。順便散步到基隆夜市，姨婆最期待的夜市海產攤隨便炒都好吃，一邊阻止芭比在地上覓食，一邊吃著晚餐實在不容易。

和芭媽在和平島公園內咖啡店

在和平島公園大草坪

芳裕農場

靠近和平島的正濱漁港，有人說是迷你版的威尼斯，是有幾戶店家把房子漆了不同色彩，對於去過威尼斯的我和阿嬤來說，覺得基隆更有自己的獨特面貌。與阿根納造船廠遺址隔海相對，看著海港上分著漁獲笑臉盈盈的人們，這裡更有濃厚又溫暖的台灣味，而這個區域也是受外拍族喜愛的小景點。路旁一個小小的義大利麵店「河豚很多」，雖然主推海產入菜的義大利麵與燉飯，但我覺得體驗在岩石山壁內用餐的氣氛更是特別。我們也去了芭比最愛的和平島公園，有超大草坪和沙地，遊客中心內的咖啡店都是可以帶狗狗入內的。「芳裕農場」很適合三五好友帶狗假日用餐，小農場內的山景咖啡店，可以聊一下午的天。🐾

A. 住

Accommodation

基隆的住宿地點以汽車旅館爲主，大多數的遊客會選擇在金山或九份住宿。

A1 美樂地溫泉情境汽車旅館

🏠 基隆市安樂區武隆街150號
⚡ 02-2434-8388
⑤ 雙人房1,780~5,580元
🐾 小型犬200元／隻、大型犬300元／隻
Ⓟ 有

位在大武崙，開車5分鐘可到大武崙情人海灘、15分鐘可到基隆市區。

A2 北極星經典汽車旅館

🏠 基隆市安樂區樂利三街21號
⚡ 02-2432-0099
⑤ 雙人房2,780~8,880元
🐾 押金1,000元，退房時檢查無髒污或損壞可退費。
Ⓟ 有

靠近新山水庫與樂利山的汽車旅館，開車8~10分鐘可至基隆市區。

A3 恆昌商旅

🏠 基隆市仁愛區仁三路24號5樓
⚡ 02-2422-5186
⑤ 雙人房1,300~2,000元
🐾 押金500元／隻，退房時檢查無髒污或損壞可退費。
Ⓟ 有

大樓內的旅宿，樓下是娛樂場所，需使用提籃或推車進出房間。

B. 吃

Eat & Drink

在市中心用餐找停車位是一大挑戰，建議在仁愛市場地下室停車。

咖啡館&早午餐

B1 Homerun Roasters

🏠 基隆市仁愛區仁二路82號
⚡ 02-2425-4663

受歡迎的甜點和飲品有原味拿鐵、黑糖拿鐵和生乳酪系列。

B2 樂品喜塘

🏠 基隆市中正區平一路360號遊客中心3樓
⚡ 02-2462-1681

位在和平島公園內遊客中心的咖啡店，室外有觀海座位區。

B3 Ruth C. Coffee

🏠 基隆市仁愛區忠一路3巷25號
⚡ 02-2422-6581

位在基隆市區，供應自製甜點與自烘豆咖啡。

B4 丸角自轉生活咖啡

⌂ 基隆市仁愛區孝二路28號
⚡ 02-2427-3028

在地知名咖啡館,甜不辣和黑豬
肉香腸是店內的特色餐點。

B5 圖們咖啡

⌂ 基隆市中正區中正路551號
⚡ 02-2462-8727

位在正濱漁港的觀港咖啡店,一
樓區域可帶狗狗。

美式＆西式料理

B6 米匠洋廚館

⌂ 基隆市信義區深溪路84-1號
⚡ 02-2466-0809

受歡迎的餐點和飲品有乾酪雞丁義大利麵、巧克
力布朗尼和桑椹牛奶冰沙。

B7 河豚很多

⌂ 基隆市中正區正濱路88號
⚡ 02-2463-5857

在洞穴裡的特色海鮮料理,提供義大利麵、燉飯
和pizza。

B8 螢火 Hotarubi

⌂ 基隆市中正區義二路2巷1號
⚡ 02-2426-0709

位在基隆市區的日式串燒居酒屋,供應晚餐與宵夜場。

B9 芳裕農場

🏠 基隆市七堵區大成街51號
⚡ 02-2456-3975

受歡迎的餐點有枸杞葉麵線、紫蘇松板肉和紫珠珍品雞湯。

B10 苓蘭生態農園

🏠 基隆市七堵區大華三路104號
⚡ 02-2456-758

有中餐廳與咖啡廳,使用自家種植與養殖的蔬菜、放山雞入菜,用餐建議提前預約座位。

B11 漾漾好時餐廳 Goodtimes

🏠 基隆市仁愛區南榮路14-1號
⚡ 02-2426-7575

適合多人聚餐的美式餐點,有多種分享餐可選擇,並有鐵鍋鬆餅DIY。

B12 海那邊冰店 Hi there

🏠 基隆市中正區中正路529號
⚡ 02-2462-0538

位在正濱漁港的特色日式冰店,可在店內欣賞漁港風光。

B13 榮生魚片

🏠 基隆市仁愛區成功一路118巷3弄2號
⚡ 02-2433-1422

店內提供新鮮海鮮熱炒,有單獨一個限點現切的生魚片料理區。

B14 Tanawat 泰式料理

🏠 基隆市中正區新豐街251巷4弄33號
⚡ 0905-590-563

提供經典打拋飯、私房炸雞、泰式奶茶等多樣創意料理。

C. 玩
Place to go

圍繞著海景的觀光景點，帶狗來最好也帶一條毛巾備用。

C1 潮境公園

🏠 基隆市中正區北寧路369巷
⚡ 02-2469-6000

近期因為藝術造景而變熱門的景點，觀海平台能遠眺九份金瓜石、鼻頭角。

C2 和平島公園

🏠 基隆市中正區平一路360號
⚡ 02-2463-5352
💲 成人門票80元

有海水游泳池與沙灘的海水浴場。

C3 忘憂谷／忘幽谷

🏠 基隆市中正區長潭里北寧路

海岸與兩座山形成的坡地草原，可眺望基隆嶼、和平島。

C4 大坪海岸

⌂ 後寮靠近八斗子漁港海域

潮間帶地形海岸孕育了豐富多樣的海洋生物。

C5 大武崙砲台

⌂ 基隆市安樂區基金一路208巷19號

早期為扼守基隆港西側的重要據點，清朝政府曾派兵駐防，但建築為日治時期所改建之結果。

C6 外木山濱海風景區

⌂ 基隆市中山區協和街215號

基隆最長的天然海岸，連接著全長1.2公里的外木山情人濱海步道，沿途可觀賞海岸和高聳的單面山懸崖。

C7 情人湖公園

⌂ 基隆市安樂區基金一路208巷19號

位於大武崙山上，有基隆人的後花園稱號，公園裡有環湖步道、情人吊橋、觀景平台和風車，很適合帶著狗狗散步。

C8 正濱漁港

⌂ 位於基隆市中正區正濱里和平島南方

近年流行的打卡熱點，港邊漆成五顏六色的透天厝，為雨都港口增添了不同的色彩。

C9 崁仔頂漁市

⌂ 基隆市仁愛區孝一路

俗稱夜間限定的台版築地市場，也是台灣北部最大的漁貨貿易市場。

C10 深澳岬角（象鼻岩景觀區）

⌂ 位於深澳漁港附近

受東北季風影響、以及地質軟硬不同造成差異侵蝕的海蝕平台，也被稱作「象鼻岩」的奇岩怪石。

台北

······ **Taipei**

我在「Greedy Bistronomy Cafe」
與朋友合影。

在國父紀念館的石椅上

　　這個我曾經工作了10年的地方，後來去杭州工作，台北就成了往返開會的城市，數不清次數的飛機降落與升起之間，又在台北匆匆經過了數年。用旅行者的身份來此感覺十分舒坦，牽著芭比在國父紀念館內的石椅坐著，鄰近的石椅坐著一位玩著手機的歐巴桑。一位騎著菜籃腳踏車的歐巴桑唧唧地踩了煞車，我忍不住看了她一眼，見她對著坐在石椅上的歐巴桑說：「欸！妳要一起打道場嗎？」這普通的對話，倒是把我喚回了這個時空。第一次來到台北的芭比倒是一臉輕鬆，靜靜趴在石椅上，每次看著她的臉都覺得這個世界變得愜意起來。

　　台北行程也兼具了老友聚會功能，朋友們配合地陪著我們探索了許多寵物友善餐廳，我們去了多家有早午餐、微微假掰的咖啡餐館，這樣的店

芭比在「Greedy Bistronomy Cafe」被請吃麵包。

在「舒服生活 Truffles Living」

在「九天咖啡」

很適合長時間聊天。「舒服生活 Truffles Living」也是一家這樣的店，除了裝潢別緻，還大量用了歐洲中古世紀的老件陳設，完全打破一般人對寵物友善店家的印象，攝影、花藝等生活課程也可以帶狗狗一起參加。和同樣搬回台灣的前同事約在「Greedy Bistronomy Cafe」，除了整體的好氣氛，店家還準備了沒有調料的麵包與水給芭比，相信她對這家店也很滿意。

除了擁有全台最多、最精緻的寵物友善咖啡店，三峽還有九天玄女廟中販賣自製千層蛋糕的「九天咖啡」，那是兩姊弟在自家宮廟做起的小生意。這廟裡的小生意讓阿嬤開足了眼界，覺得這世界上本來就沒有一定的標準，很多事就是要試了才知道。🐾

A. 住

Accommodation

台北市區有近**20**家的寵物友善咖啡店、**10**家以上西式料理。台北市幾乎沒有民宿的選擇，民宿主要集中在九份一帶。

A1 雀爾喜旅館

- 🏠 台北市南京西路288號
- ⚡ 02-2559-6221
- 💲 雙人房1,500~2,100元
- 🐾 500元／隻
- Ⓟ 無

鄰近寧夏夜市、台北當代藝術館、霞海城隍廟與迪化街。

A2 谷墨商旅師大館

- 🏠 台北市大安區和平東路一段147號2-6樓
- ⚡ 02-2395-5535
- 💲 雙人房1,800~2,900元
- 🐾 無
- Ⓟ 地下室平面停車位場（另需付費及預約）

寵物無窗標準雙人房，需電話或現場預約。步行5分鐘可到師大夜市與大安森林公園，步行10分鐘可到捷運古亭站。

A3 金普頓大安酒店

- 🏠 台北市大安區仁愛路四段27巷25號　⚡ 02-2173-7999
- 💲 雙人房4,900~10,900元（依季節與房型浮動房價）
- 🐾 每間房限帶2隻以下毛孩　Ⓟ 有

自1992年即於全品牌推行「寵物樂園Pet Friendly」，而金普頓大安酒店也不例外。只要兩隻以下，並且可進入酒店電梯，則可攜帶毛小孩共同入住。而訂房預約時告知寵物類型，金普頓大安的員工還會貼心的準備招待寵物的小驚喜。

Ⓐ4 北投雅樂軒酒店

- 🏠 台北市北投區大業路300巷1號
- ⚡ 02-7701-1788
- 💲 最新價格未定　　🐾 包含在房價內
- Ⓟ 有

酒店備有健身中心、桌球等娛樂設施，有專屬寵物房，並提供毛孩一泊二食專案。暫定2021年6月開放入住。

Ⓐ5 Ample Villa

- 🏠 新北市瑞芳區洞頂路155-9號
- ⚡ 02-2496-2888
- 💲 寵物雙人房9,800~11,800元
- 🐾 無
- Ⓟ 有

泳池別墅房，帶寵物專用，可先預訂寵物鮮食。

Ⓐ6 望幽谷民宿

- 🏠 新北市瑞芳區汽車路108-3號
- ⚡ 02-2496-6296
- 💲 雙人房1,500~2,000元
- 🐾 無
- Ⓟ 有

不加收寵物費，但希望大家能夠管理好毛孩、愛護環境。

Ⓐ7 九份寧靜海芳療民宿

- 🏠 新北市瑞芳區九份頌德里石碑巷12號
- ⚡ 0912-571-337
- 💲 雙人房2,500~2,800元
- 🐾 無
- Ⓟ 有

一定要帶牽繩，山區複雜，毛孩容易走失。民宿有餵養浪貓，如果是看到貓會激動的狗就不適合居住。

A8 十三層民宿

⌂ 新北市瑞芳區長仁路36-2號
⚡ 02-2496-2682
Ⓢ 雙人房2,500~2,800元
🐾 無
Ⓟ 有

靠近水湳洞選煉廠遺址,開車5分鐘可到水湳洞漁港。

A9 Chill Chill House

⌂ 新北市石門區八甲路1-5號
⚡ 0909-629-815
Ⓢ 雙人房2,500~2,800元
🐾 2隻以下500元／次,第3隻以上300元／隻
Ⓟ 有

位在淡金公路旁,靠近白沙灣休憩區,提供面海景房型。

*本書附有優惠券

A10 5熊的家

⌂ 新北市三芝區芝柏一街3之1號　　⚡ 0910-798-964
Ⓢ 包棟以人數計價(請詢問店家)兩人包棟4,500~8,000元
🐾 無,限3隻以內　　Ⓟ 有

店狗是一隻米克斯犬,民宿採包棟制(每次僅接待一組客人),享有私密的度假空間。

*本書附有優惠卷

A11 大板根森林溫泉酒店

⌂ 新北市三峽區79號
⚡ 02-2674-9228
Ⓢ 寵物雙人房8,000~12,000元
🐾 2隻以下免再收費,第三隻以上每隻500元／次
Ⓟ 有

提供專屬的寵物客房並附有備品,擁有全臺唯一僅存的中低海拔原生亞熱帶雨林。

B.吃

Eat & Drink

寵物專屬的早午餐和咖啡店選擇很多，是養狗人帶狗聚會交際的好選擇。

B1 小春日和動物雜貨・珈琲

🏠 台北市松山區延壽街361號
⚡ 02-8787-6920

位於民生社區，結合寵物美容的咖啡店。受歡迎的餐點和飲品有火腿起司熱壓可頌、手作蛋糕和毛小孩拉花拿鐵。

B2 Cafe Ballet 芭蕾咖啡館

🏠 台北市松山區民生東路五段36巷8弄62號
⚡ 02-2763-1981

位於民生社區內，受歡迎的飲品和甜點有冰釀咖啡、提拉米蘇和栗子起司蛋糕，店內有貓。

B3 父母 Fumu

🏠 台北市中山區興安街103號
⚡ 02-2518-5660

提供英式早午餐與現磨咖啡，晚上有調酒、CRAFTBEER、葡萄酒和各種英式酒館美食。

B4 彼克蕾友善咖啡館

🏠 台北市大安區新生南路三段76巷5號
⚡ 02-3365-3155

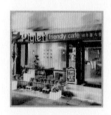

步行7分鐘可到台電大樓站，受歡迎的餐點有阿牛媽媽推薦茱色、漁夫海鮮pizza、西班牙雞腿飯和黑嘛嘛海鮮麵。

B5 舒服生活 Truffles Living

🏠 台北市大安區文昌街66號
⚡ 02-2708-8380

受歡迎的餐點有松露牛肝菌義大利麵和紅烏龍金盞花戚風蛋糕，調酒是紐約的房間。

B6 時報本鋪

🏠 台北市萬華區和平西路三段240號
⚡ 02-2306-6370

時報出版開設的咖啡店，店內除了提供咖啡、茶與點心外，還有大量的書籍可供閱讀與購買。

B7 Tamed Fox

🏠 台北市信義區松仁路91號B1
⚡ 02-8786-3389

主打使用健康食材與均衡飲食的咖啡店，室內有提供特定座位給攜帶寵物的客人。

B8 覺旅咖啡

⌂ 台北市內湖區陽光街321巷42號
⚡ 02-8752-6606

不只是咖啡飲品，也提供義大利麵、早午餐與自製甜點。

B9 四目咖啡

⌂ 台北市松山區延壽街109號
⚡ 02-2761-0699

設有寵物美容的寵物專門咖啡店，狗狗可落地自由行走。

B10 CAFE SOLÉ 日出印象咖啡館

⌂ 台北市信義區光復南路133號（松山文創園區內）
⚡ 02-2767-6076

位於松山文創園區內，除了咖啡與甜點外，店內也販售自有的品牌小物。

B11 Second Floor Cafe 貳樓

⌂ 敦南店：台北市大安區敦化南路二段63巷14號
⚡ 02-2700-9855
⌂ 仁愛店：台北市仁愛路二段108號
⚡ 02-2652-9168　02-2357-9222
⌂ 西湖店：台北市內湖區內湖路一段300號
⚡ 02-2799-7922
⌂ 師大店：台北市大安區師大路24號
⚡ 02-2365-6222
⌂ 台北市中正區北平西路3號（台北車站2樓）
⚡ 02-2361-0861
⌂ 微風台北車站店：台北市中正區北平西路3號（台北車站2樓）
⌂ 南港車站店：台北市南港區忠孝東路七段359號（南港車站B2棟2F）
*微風台北車站店和南港車站店位於商場內（需使用寵物籠或推車入商場）

受歡迎的餐點有橙香蛋煎丹麥早午餐、椒麻炸雞柳義大利麵和慕尼黑啤兒豬腳。

B12 尖蚪

- 台北市中正區汀州路三段230
 巷57號
- 02-2369-2050

位於寶藏巖內的咖啡店，結合藝
術與餐點的咖啡店。

B13 Papa 在三芝

- 新北市三芝區陳厝坑76之1號
- 0955-030-849

位在三芝的山區，半戶外陽光房
座位，有美麗的花園可以讓狗狗
玩樂，店狗是一隻米克斯。

B14 九天咖啡 Nine Sky Cafe

- 新北市三峽區中山路259巷201號
- 0958-091-799

用家中九天玄女廟命名的咖啡店，兩姊弟自製特
色千層蛋糕並販售三峽在地的有機茶。

B15 Mate Cafe 美的咖啡

- 新北市永和區竹林路119巷3號
- 02-8928-5898

除了是寵物友善也是親子友善餐廳，使用新鮮食
材的現做早餐是店內特色。

B16 日日村咖啡‧食堂

- 新北市永和區仁愛路279號
- 02-2925-7699

位於仁愛公園與永平高中旁，復
古雜貨鄉村風的溫馨咖啡食堂，
販售各式丼飯與定食。

B17 WOW Cafe

- 新北市深坑區昇高坑路30號
- 02-2662-4924

位於深坑山區，有一片綠地與游
泳池的早午餐咖啡店。

B18 Arc cafe

🏠 新北市深坑區文山路2段126號
⚡ 02-2662-3838

位於深坑市區，店內除了歡迎毛
小孩外，也時常舉辦藝術展覽。

B19 About Cafe- Pasta

🏠 新北市瑞芳區明里路99號
⚡ 0911-901-196

離黃金瀑布不遠，有著日本老屋
外觀的咖啡店，主料很多的義大
利麵是人氣餐點。

美式＆西式料理

B20 Greedy Bistronomy cafe 咖啡餐酒館

🏠 台北市大安區光復南路308巷42號
⚡ 02-2752-0339

受歡迎的餐點有煎烤櫻桃鴨胸堅果焦糖化佐鴨肝
紅酒波特肉汁、舒肥肋眼將軍與我的老天鵝肝
醬、四位迷人伴侶和蒜味海膽奶油明太子干貝寬
麵。

B21 It's You 意思屋

🏠 台北市大安區建國南路一段354號
⚡ 02-2700-7000

步行2分鐘可至大安森林公園站，受歡迎的餐點
有雞腿松露燉飯、XO醬蝦仁炒飯和肋眼牛排。

B22 PS BUBU 金屋藏車食堂

🏠 台北市士林區中山北路七段140巷1號1樓
⚡ 02-2876-0698

受歡迎的餐點有牛肝菌野菇燉飯、海鮮蕃茄義大
利麵、碳烤豬肋排。

B23 Shallot 紅蔥

⌂ 台北市大安區基隆路三段137號
⚡ 02-2737-1510

臺灣科技大學旁，主要販售義大利麵與燉飯。

B24 Gramercy 感恩小館

⌂ 台北市大安區新生南路三段56巷6號
⚡ 02-2366-0580

靠近台灣大學，店內販售早午餐、義大利麵和燉飯。

B25 Angel's Share Cafe 天使分享咖啡廳

⌂ 台北市士林區仰德大道二段11巷11號
⚡ 02-2832-1158

靠近台灣神學研究院、陽明山仰德大道旁，有著大草坪的咖啡餐館。

B26 起家厝

⌂ 新北市板橋區松江街118號
⚡ 02-2252-1637

距離捷運江子翠站不遠，提供西式早午餐的寵物友善咖啡。

B27 捲尾巴 Let's Pet Paws Restaurant

⌂ 新北市永和區永平路306號
⚡ 02-2231-8882

永和仁愛公園旁，販售餐點、輕食與咖啡飲品，店狗是隻柴犬。

亞洲料理

B28 馬辣頂級麻辣鴛鴦火鍋

⌂ 忠孝店：台北市大安區忠孝東路四段223巷10弄4號	⚡ 02-2721-2533
⌂ 公館店：台北市中正區汀州路三段86號	⚡ 02-2365-7625
⌂ 西門店：台北市萬華區西寧南路157號	⚡ 02-2314-6528
⌂ 信義店：台北市信義區松壽路22號	⚡ 02-2720-5726
⌂ 南京店：台北市松山區南京東路三段285號	⚡ 02-8712-6337
⌂ 復興店：台北市大安區復興南路一段152號	⚡ 02-2772-7678
⌂ 中山店：台北市南京西路22號	⚡ 02-2558-8131
⌂ 漢口店：台北市萬華區西寧南路30號	⚡ 02-2311-9881

B29 大毛屋

🏠 台北市信義區光復南路431號
⚡ 02-2758-7878

對寵物超級友善的涮涮鍋餐廳，有提供白開水涮毛孩食用的肉片。

B30 Woodid 우리

🏠 台北市大安區仁愛路四段300巷19弄6號
⚡ 02-2701-7739

手作韓食寵物餐廳，提供各式韓餐料理。

B31 CYCLO 洛城牛肉粉

🏠 台北市大安區大安路一段75巷9號
⚡ 02-2778-2569

美式裝潢的越南河粉餐廳，也有越菜與飲品。

B32 阿春美食

🏠 新北市烏來區烏來街109號
⚡ 02-2661-7718

位在烏來老街，店內販售各式山產、野菜與竹筒飯。

B33 巧宴漁坊

🏠 新北市萬里區漁澳路62-1號
⚡ 02-2492-6999

位在龜吼漁港的海鮮餐廳，提供平價、公開透明的海鮮料理。

B34 秋葵犬食堂

🏠 新北市新店區文化路31號
⚡ 02-2913-0077

提供現煮中式定食料理的寵物餐廳。

B35 食不厭

🏠 新北市瑞芳區金光路221號
⚡ 0965-282-535

主打午仔魚一夜干，無預約服務、需現場候位。

B36 Bombay1987 印度咖哩

🏠 台北市內湖區成功路三段137號
⚡ 02-8791-9998

少數可以攜帶寵物的印度料理餐廳，除了正統料理，也提供印度街頭小吃。

C. 玩

Place to go

除了台北周邊的休閒農場，在濕冷的冬季去泡溫泉也是很不錯的選擇。

C1 龍洞四季灣──寵物海水泳池

⌂ 新北市貢寮區和美街48號
☏ 02-2490-1000
⑤ 全票120元、優待票（12歲以下）100元、團體票（30人以上、65歲以上）80元、寵物泳池80元
Ⓟ 大客車100元、小客車60元、機車30元

台灣唯一寵物專用海水游泳池，備有投幣式寵物專用吹風機，只有營業5月中至9月底9：00~17：30（每週一清洗日不開放）。

C2 大溝溪生態治水園區

⌂ 大湖山莊的大湖街131巷底
　（大湖公園捷運站斜對面）

園區內除了大片草地外，親水河道就是狗狗的免費游泳池。

C3 臺北國際藝術村──寶藏巖

⌂ 台北市中正區汀州路三段230巷14弄2號
☏ 02-2364-5313

位於新店溪水岸旁的小山丘上，六〇年代的違章建築形成的特殊景觀，被登錄爲歷史建築後開放藝術家創作。

C4 烏來台車／烏來小火車

- ⑤ 單程全票50元、優待票30元
- ⚡ 02-2661-7826

搭乘地點在新北市烏來區烏來老街內。從烏來老街搭乘台車到烏來瀑布、瀑布商店街、烏來林業館、雲仙樂園的纜車入口。

C5 文山農場

- ⌂ 新北市新店區湖子內路100號
- ⚡ 02-2666-7512
- ⑤ 3~12歲100元、13~65歲200元、65~80歲100元

新北市農會經營的百年歷史農場，茶葉製造與技術改良休閒農場，開放露營烤肉，4至5月爲螢火蟲季。

C6 石碇千島湖

- ⌂ 北宜公路27公里處勝安宮牌樓與永安岔路右轉

山巒、茶園梯田和翡翠水庫的湖面形成的島湖景觀，許多人選擇早上帶著狗狗走路賞湖後，中午在附近的八卦茶園用餐。

C7 Gooddog 妙狗寵物游泳池

- ⌂ 新北市新店區永興路10-1號
- ⚡ 02-2666-0178
- ⑤ 主人每位入場費100元，狗狗收費以15公斤爲標準，15公斤以上爲500元，以下爲300元。

收費皆包含狗狗游泳、自助洗及吹風設備的使用，園區有提供狗狗救生衣租借（一次100元）。

C8 小黑小白寵物休閒餐廳

- ⌂ 新北市鶯歌區文化路200號之50號
- ⚡ 02-2679-0987

靠近鶯歌陶瓷藝術園區，擁有獨立大草皮的寵物餐廳。

桃園

······ **Taoyuan**

在寵物餐廳交朋友

和15年的老同學旅行中的狗聚。

在「Ken Ken 食堂」戴可愛的頭套拍照。

　　本來計畫好這趟旅行的行程要和上班族的時差相反，上班族放假我們就休息，這樣就可以避開塞車潮了。百密一疏漏算了連續假期，一上高速高路就遇到大塞車。後座擠了兩條大狗，除了芭比以外的另一隻是黑珍珠，她是被表妹委託一日安親的愛犬，自從上車以後，黑珍珠就一直想從後座中間的縫隙往前衝，幸好我提前安裝了寵物汽車阻隔板，才沒

有讓車內狀況大亂。多帶了一隻無法掌控的狗狗，我們決定直接找一家寵物餐廳待著，隨機選了離交流道最近的「狗老大寵物渡假會館」就衝了。大概是媽媽不在身邊的關係，神經緊繃的黑珍珠一直呈現豎毛狀態，只要有不認識的狗靠近自己就張嘴。這讓我想起採訪寵物行為訓練師時，討論到狗聚與太多狗狗的寵物餐廳可能就會發生這樣的情況，其實許

阿嬤、芭比和黑珍珠

在「林可可的牧場」

在「渡音樂故事館」

多狗狗是很害怕陌生狗的。一直以來太習慣芭比的淡定，這次帶著黑珍珠出門才體驗到許多飼主的為難，這也讓我有了採訪寵物行為訓練師的想法。

渡假型寵物餐廳在桃園有好幾家，「林可可牧場」的老闆養了多隻大型犬，芭比在這裡簡直玩瘋了；「渡音樂故事館」中途的狗狗也和芭比玩了很久，隔著木柵欄也還要互相打招呼。隨後，我們也去到了龍潭的「Ken Ken食堂」，先生是台灣人、太太是日本人的老闆夫妻，店內除了販售道地的日式咖哩與日本寵物用品，還有可愛的寵物頭套讓飼主幫狗狗拍照。因為帶狗旅行的關係還和15年沒見的老同學在此聚會，也因為狗狗讓我們有共同的話題，就算很久沒見也能自然地聊著天。🐾

A. 住

Accommodation

桃園住宿區域分散平均，除了市區也有山區可選擇。

A1 普拉多山丘假期

⌂ 桃園市復興區三民里水管頭23-1號
⚡ 03-382-1425
$ 雙人房2,980~3,800元
🐾 300元／隻
Ⓟ 有

景觀餐廳，受歡迎的餐點有鮮果泡泡——新鮮水果與蘇打水的沁涼組合、使用當地山胡椒製作的馬告牛肉、需耗時30小時以上製成的七彩米香魚。

A2 櫻珍大飯店

⌂ 桃園市桃鶯路154號
⚡ 03-376-4599
$ 雙人房1,500元
🐾 300元／隻
Ⓟ 有

商務型旅館，位在桃園市區，步行13分鐘可到桃園火車站。

A3 東森山林渡假酒店

⌂ 桃園市楊梅區東森路3號
⚡ 080-088-9168
$ 雙人房3,980~4,700元
🐾 400元／隻（升等寵物客房）
Ⓟ 有

備有造型寵物床、餐桌、尿盆、空氣清淨機與寵物旅行包，室內運動空間與拍照專區。備品包含寵物床、寵物毯、寵物餐桌、尿盆、清潔劑、空氣清淨機。

Ⓐ4 歡樂夢想國

🏠 桃園市大溪區瑞安路二段150號
⚡ 03-388-7700
💲 雙人房1,700~4,000元
🐾 700元／次
Ⓟ 有

園區內除了提供住宿，還有漆彈對抗、手作草仔粿、彩繪陶瓷等課程。

Ⓐ5 JS Hotel 捷適商旅

🏠 桃園市中壢區中山東路一段155號永泰街130巷6號
⚡ 03-461-6655
💲 雙人房：900~1,200元
🐾 300元／隻，押金500元
Ⓟ 有，但滿位需自行在外尋找

Ⓐ6 七星國際汽車旅館

🏠 桃園市中壢區中華路二段152號
⚡ 03-463-6666
💲 雙人房2,680元~3,699元
🐾 押金500元，退房檢查通過後退還
Ⓟ 有

B. 吃

Eat & Drink

以咖啡店與早午餐爲主， 主題寵物餐廳就有3家。

B1 過日子咖啡

⌂ 桃園市桃園區大業路二段27號
⚡ 03-355-5597

受歡迎的餐點有過日子吃飽飽經典組合、義式佛羅倫斯雞腿、挪威鮭魚佐魚子醬炒蛋和巧達起司牛肉小法國。

B2 Cafe Traveller 旅活楽咖啡

⌂ 桃園市龍潭區中正路103號
⚡ 03-409-3549

受歡迎的甜點和飲品有手沖咖啡、戚風蛋糕和咖啡拿鐵。

B3 莫平方寵物咖啡 mo2 cafe

⌂ 桃園市大園區大勇路33號
⚡ 03-287-2487

靠近高鐵桃園站，寵物可落地走動，店內販售餐點與咖啡飲品。

B4 Coffee Okane

⌂ 桃園市大溪區勝利街161號
⚡ 0917-176-988、0955-020-770

有庭院的友善餐廳,受歡迎的餐點有鮭魚炒飯、阿薩姆奶茶、鹽可頌和原味鬆餅,並有需要預定的可麗露,店狗是2隻邊境犬。

B5 Fu Food Cafe

⌂ 桃園市中壢區福壽九街18號
⚡ 03-463-1425

鼓勵認養行為的寵物餐廳,提供認養證明招待狗狗肉丸一份。

B6 我們。他們

⌂ 桃園市中壢區長安街1之13號
⚡ 03-494-0866

店內除了販售甜點、咖啡飲品外,也不時舉辦講座。

亞洲料理

B7 藏香蔬食

⌂ 桃園市大溪區康莊路39號
⚡ 03-387-3975

靠近大溪老街,提供正宗的西藏蔬食料理。

B8 小雲滇

⌂ 桃園市中壢區前龍街35號
⚡ 03-438-7492

位在忠貞市場內,提供正宗雲南與滇緬料理。

B9 越饗異國料理

⌂ 桃園市桃園區大興西路二段171號
⚡ 03-302-2020

提供越南各地特色的料理,空間寬敞新穎。

B10 食·光機 Food Machine

⌂ 桃園市中壢區莊敬路811巷1號
⚡ 03-463-5859

寵物可以落地的寵物餐廳,店內販售義大利麵與燉飯。

B11 SOL WOW 早午餐

⌂ 桃園市桃園區同德五街276號
⚡ 03-301-2178

提供法式蔬食早午餐,有多種口味的法式鹹派與薄餅。

B12 Wonder Coffee 汪森市

⌂ 桃園市桃園區延壽街162號
⚡ 03-360-1232

提供中西式餐食,有販售毛孩餐的寵物餐廳。

B13 瞌睡咖啡

⌂ 桃園市桃園區中寧街22號
⚡ 03-355-1700

位在藝文特區內,提供咖啡與早午餐。

C. 玩

Place to go

有2家結合泳池的寵物餐廳，很適合假日帶狗狗來放風。

C1 狗老大寵物渡假會館

- ⌂ 桃園市蘆竹區新生路290巷148號
- ☏ 03-313-8585
- ⑤ 低消100元，游泳250~350元（有投幣式吹水機）

位於桃園機場附近，有室內餐廳區、泳池與戶外庭院，老闆會用單眼相機幫狗狗拍照，放在網上供客人下載。

C2 大溪老茶廠

- ⌂ 桃園市大溪區復興路二段732巷80號
- ☏ 03-382-5089
- ⑤ 100元（可抵消費）

園區內保留製茶老機器，販售茶飲、輕食等。

C3 馬祖新村眷村文創園區

- ⌂ 桃園市中壢區龍吉二街155號
- ☏ 03-284-1866

不定期舉辦文創市集活動，有咖啡廳、餐廳、文創商品進駐。

新竹

······ **Hsinchu**

一場狗狗的
告別式

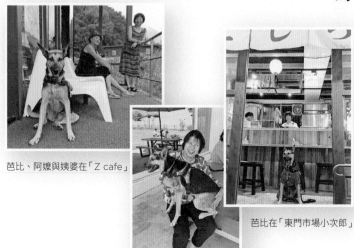

芭比、阿嬤與姨婆在「Z cafe」

芭比在「東門市場小次郎」

芭比撒嬌要姨婆抱著

寵物羊油皂早期的研發期，因為常常要去找研發寵物羊油皂的叔叔開會，必須要找到可以接受芭比的餐廳和咖啡店，後來我們決定把芭比杏仁奶移店到新竹，日常活動範圍變得更是圍繞在這個城市。比較幸運的是，熟識的親友們大多是養狗一族，加上芭比性格穩定、只要看到親近的長輩就拼命撒嬌，使得親友們約吃飯也會先主動詢問餐廳能否帶

狗，新竹多了許多自發性的調查員。峨眉天主教堂位在新竹峨眉，這是假日我最喜歡帶阿嬤和芭比去的地方。一走進大門就是一片草坪，草坪上有大型的木製裝置藝術，靠近教堂一點就能聞到柴燒麵包的香氣，大片玻璃照在馬賽克壁畫上，我們常常點個麵包和乳清飲料就能待一個下午。

開花店的表妹也是愛狗人士，小乖是她大三時在宿舍流

在「龍鳳饌」餐廳。

表妹和小時候的小乖

在「生活田莊」

浪狗生出的小幼犬，當時她偷偷養著，希望不被舍監發現而取名小乖，從唸書、畢業後搬回新竹、戀愛到結婚，每個重要的時刻小乖都在身邊。還記得旅行出發前1天，我們還去和奄奄一息的小乖道別，當時大家做好了小乖隨時會離開的心理準備。沒想到小乖後來還加入了花蓮的行程，這個勵志小故事我就留到花蓮再和大家分享。

沒有想過在旅行的途中會參加狗狗的告別式。我們一大早就到了寵物天堂，在停車場就被這裡的狗狗友善地圍繞著，彷彿在安慰著失去狗狗的毛爸媽們，邊撫摸著寵物天堂的狗狗，邊聽著表妹說著小乖的故事。漂亮顧家的小乖，似乎也提醒著我們：「逝去並非真正地失去，這個宇宙給我們的都是最好的安排。」🐾

A. 住

Accommodation

住宿主要分佈在新竹縣山區。

A1 風雅月筑休閒渡假民宿

- ⌂ 新竹縣五峰鄉大隘村14鄰278之15號
- ⚡ 03-659-0860
- ⑤ 雙人房2,400~4,000元
- 🐾 500元／房
- Ⓟ 有

位於五指山風景區，也有露營區，每間房最多只能帶2隻狗。

A2 林之聲

- ⌂ 新竹縣北埔鄉外坪村8鄰6股19-8號
- ⚡ 0937-114-269
- ⑤ 雙人房1,800~2,500元
- 🐾 無
- Ⓟ 有

有可帶狗住宿的特定房型。

A3 珐何精品旅館

- ⌂ 新竹市東區振興路109號
- ⚡ 03-561-0011
- 🐾 1,000元／次，押金500元，退房檢查無損壞即退還
- Ⓟ 有

位在新竹市區的寵物友善汽車旅館。

A4 威尼斯溫泉露營地

- ⌂ 新竹縣橫山鄉內灣33號
- ⚡ 0966-529-066
- ⑤ 森林區露營車 2,700~4,500元
- 🐾 600元／隻
- Ⓟ 有

位在內灣的露營區，提供免搭帳寵物友善露營車。

B. 吃

Eat & Drink

除了西式早午餐及咖啡店，也有客家料理與泰雅原住民料理可選擇。

B1 Bonjour Cheby 蹦啾柴比友善早午餐

⌂ 新竹縣竹北市勝利九街72號

擁有室內與室外草地空間的寵物餐廳，並且有自己的停車場。

B2 S.A.W Pâtisserie 法式手作甜點

⌂ 新竹縣竹北市文喜街37號
⚡ 03-558-5237

法式甜點專賣店，受歡迎的有藍莓乳酪塔、檸檬老奶奶磅蛋糕、芋泥千層。

B3 黑沃精品咖啡 葡萄酒市集

⌂ 新竹縣竹北市文平路16號
⚡ 03-558-3670

靠近新竹縣文化局，店內販售手沖咖啡、葡萄酒與甜點。

B4 Funk Sugar 放ㄎ糖

🏠 新竹縣竹東鎮北興路二段81巷2號
⚡ 03-510-2391

多種口味的荷蘭小鬆餅與列日鬆餅，店內有個小表演台，老闆娘的樂團不定期會有小型演出，店狗是隻米克斯。

B5 東風南喃

🏠 新竹縣竹東鎮東峰路66巷17弄2號
⚡ 03-596-7099

店內受歡迎的餐點有羅馬牛肉飯、起司雞肉飯和自家釀百香鳳梨果茶。

B6 Z Cafe

🏠 新竹縣尖石鄉錦屏村8鄰那羅42-1號
⚡ 03-584-2156

受歡迎的點心有莓果乳酪蛋糕、可麗露和巧克力棉花糖。

B7 黃金傳說窯烤麵包

🏠 新竹縣峨眉鄉湖光村13鄰十二寮23號
⚡ 0978-276-721

位於十二寮，主要販售手作窯烤麵包。

B8 遷徙咖啡民宿

⌂ 新竹縣橫山鄉和平街18號
⚡ 0983-332-511

位於內灣老街內，咖啡店的區域是歡迎狗狗的，店內販售咖啡飲品與自製甜點。

B9 Hollatte 馥咖啡

⌂ 金山一店：新竹市金山七街70號
⚡ 0983-654-486
⌂ 馬階三店：新竹市忠孝路27巷9號
⚡ 0966-577-152
⌂ 竹東四店：新竹縣竹東鎮中興路二段240號
⚡ 0900-799-013
⌂ 竹北五店：新竹縣竹北市勝利三街150號
⚡ 0966-611-386

主打自家烘焙咖啡豆，店內提供咖啡、茶類飲品與輕食。

B10 墨咖啡 Ink Coffee

⌂ 新竹市東區林森路180號
⚡ 03-522-0608

位於新竹市中心，店內販售咖啡飲品與自製甜點。

B11 Bird N Tree 鳥與樹咖啡

⌂ 新竹縣竹北市成功十二街32號
⚡ 03-668-2509

店內提供特色費城牛肉軟法、酪酪腸沙拉等各式餐點飲品。

B12 Fika

⌂ 新竹縣竹東鎮長春路三段38號
⚡ 0968-861-568

義式咖啡與現烤鬆餅都很受歡迎。

B13 Habitat Café 棲息地自烘精品咖啡

⌂ 新竹縣竹東鎮中興路二段49號
⚡ 0983-256-829

從新竹市往竹東鎮上的大馬路邊，自家烘豆咖啡館。

B14 Jeat Cafe

⌂ 新竹縣竹北市六家五路二段51號

⚡ 03-668-3086

提供歐風三明治、義大利麵，有販售毛孩餐點。

B15 一百種味道

⌂ 新竹市東區三民路35號

⚡ 03-545-6500

在地人氣很高的水果派甜點店，環境相當舒適。

B16 山吹舍

⌂ 新竹縣北埔鄉公園街16巷11號

老屋重新整理的精緻咖啡館，店內提供手沖咖啡、茶飲與自製甜品。

B17 拾樂坊

⌂ 新竹縣北埔鄉中正路76號

⚡ 03-580-5988

因為流浪狗與北埔結緣，是咖啡店也是書屋，店內提供在地食材製作的鹹甜品，不定期舉辦特色講座。

美式&西式料理

B18 Deer Nana Cafe

⌂ 新竹縣新豐鄉崁頭5鄰81-6號

⚡ 03-590-0291

在田中間有一片大草坪可以讓狗狗玩樂，受歡迎的餐點和飲品有古巴三明治、鹹豬肉pizza和手沖咖啡。

B19 海屋咖啡廳

⌂ 新竹市北區南寮街189號

⚡ 03-536-9584

專賣手工披薩的特色咖啡餐館，週末時常舉辦小型的音樂表演。

B20 Sandro 義式手工披薩屋

⌂ 新竹縣竹東鎮三民街63號
⚡ 03-510-2617

義大利人開的正宗披薩店，座位比較擠，建議找不干擾其他客人的角落位置。

B21 Second Floor Cafe 貳樓

⌂ 新竹市新莊街212號
⚡ 03-578-9222

受歡迎的餐點有橙香蛋煎丹麥早午餐、椒麻炸雞柳義大利麵和慕尼黑啤兒豬腳。

B22 喜劇收場

⌂ 新竹市東區三民路2巷5號
⚡ 03-533-8323

專賣各式美式漢堡的餐廳，店內也有販售各式啤酒。

B23 薪石窯

⌂ 新竹市東區水利路45巷67之3號
⚡ 03-572-0073

特色商品是柴燒鳳梨酥與蜜橘吐司，外皮有著柴燒的炭烤味，吐司內滿是茂谷柑果肉與果皮。

B24 紳士帽英式早午餐主題餐廳

⌂ 新竹市北區光華南街55號
⚡ 03-531-6689

歡迎毛小孩和兒童，主打英式主題的餐館。

B25 Family Pizza

⌂ 新竹縣竹北市高鐵二路65號
⚡ 03-658-5485

靠近康乃薾國中小的手工窯烤披薩專門店，還有特色的泡茱臭豆腐口味。

B26 皮塔地中海料理

⌂ 新竹縣竹北市成功二街158號
⚡ 03-668-8439

主要提供地中海料理，摩洛哥餐點是很大的特色。

B27 大樹咖啡

⌂ 新竹縣關西鎮中豐新路36號
⚡ 03-587-9897

提供咖啡飲品、關西仙草雞湯等中式餐點。

亞洲料理

B28 谷度饗泰雅部落原住民主題餐廳

⌂ 新竹市北區公道五路三段606-5號
⚡ 03-535-0805

特色菜有使用高山放山雞純炭火燒烤兩小時的馬告烤全雞、豚肉絲炒檳榔花和會醉高粱香腸、經典骰子牛、無骨雞腿排烤肉串組合的烤肉拼盤。

B29 東門市場小次郎

⌂ 新竹市東區大同路86號東門市場
⚡ 0934-169-913

位於東門市場內的一家小餐廳，咖哩厚切豬排飯是店內最受歡迎的料理。

B30 艷麗 Pondok Sunny

⌂ 新竹市南大路52號
⚡ 0965-356-956

印尼料理餐廳，最受歡迎的料理是艷麗招牌飯（薑黃雞和巴東牛）、南洋拉撒鍋配薑黃飯，甜點有椰奶糖炸芭蕉、彩虹、塔蘭娘惹糕與香蘭藍花米糕。

B31 私嚐

⌂ 私嚐壹：新竹市北區大同路132號
⚡ 03-525-4860
⌂ 私嚐貳：新竹市東區中正路96巷8號
⚡ 03-525-2719
⌂ 私嚐の吃飯：新竹市東區中正路96巷16號
⚡ 03-525-2006

B32 美蘭阿姨

⌂ 新竹縣竹東鎮三民街59號
⚡ 0936-080-704

蕭如松藝術園區正門口，最受歡迎的是在地的炒米苔目和米苔目綠豆冰。

B33 生活田莊元氣廚房

⌂ 新竹縣竹東鎮軟橋里55-16號
⚡ 0910-296-573

位在軟橋社區內，周遭有大片田園，每人350元的無菜單客家料理。

B34 道禾食堂

⌂ 新竹縣竹東鎮康寧街133號
⚡ 03-511-0518

無五辛、不使用蛋奶、動物性成份食材，很棒的蔬食餐館。

B35 老頭擺客家菜

⌂ 新竹縣北埔鄉大林街46之1號
⚡ 03-580-1501

專賣到地客家菜的餐廳，土雞剁盤、米醬炊豬肉都是特色料理。

B36 永福胡椒豬肚雞

🏠 新竹市北區經國路二段384號
⚡ 03-522-2611

帶狗狗需要先電話訂位，店家會
安排門口靠窗區域，最受歡迎的
當然是胡椒豬肚雞。

B37 Appare串酒場

🏠 新竹縣竹北市成功八路376號
⚡ 03-668-8906

販售各式串燒與特色生啤酒，推
薦牛肉捲菜的串烤。

B38 齊味麻辣鴛鴦火鍋

🏠 新竹縣竹北市光明一路260號
⚡ 03-657-2299

靠近新竹縣政府文化局，單點共
鍋類型的麻辣鍋。

B39 川湘匯館

🏠 新竹縣東鎮民德路49號
⚡ 03-595-0577

位於肯德基巷內，受歡迎的菜色
有剁椒魚頭、水煮牛肉、孜然羊
肉。

B40 大漁炒泡麵

🏠 新竹縣竹北市文信路222號一
樓
⚡ 03-558-4343

狗狗可自由走動的寵物餐廳，主
要販售炒泡麵與海鮮粥。

B41 輕揚 Veggie Delight

🏠 新竹縣竹北市科大一路130號
⚡ 03-558-5580

提供蛋奶素和全素的無毒蔬食料
理。

B42 腰果花砧板原食料理

🏠 新竹市東區公道五路二段267號
⚡ 03-571-1319

供應好油、低鹽、原型食物、低溫
烹調料理。

B43 505 Thai

🏠 新竹縣竹北市中正東路505號
⚡ 03-656-5051

提供單點與一人份泰式料理定
食。

C.玩

Place to go

以一日旅遊的小景點為主，適合放假帶狗狗在郊區走走。

C1 厚食聚落

⌂ 新竹縣竹北市光明六路東二段95-5號
⚡ 03-550-6289

聚集農產品、手工農製品的在地商家，也有餐廳在聚落內。

C2 心鮮森林

⌂ 新竹縣芎林鄉新鳳村一鄰倒別牛23號
⚡ 03-592-3428
Ⓢ 票價：150元／人（可抵消費100元）

有大草坪與餐廳的假日休閒農園。

**C3 汪汪來我家
關係實驗生活2號店**

⌂ 新竹縣關西鎮中正路62號
⚡ 0926-818-073

有好吃的司康，餐點選擇不多，但有很大的室內外空間供狗狗自由活動。

**C4 峨眉天主教堂
窯烤麵包**

⌂ 新竹縣峨眉鄉峨眉村2鄰1-2號
⚡ 03-580-9115

山邊的天主教小教堂，有一片草地與原木搭建的
樹屋。販售現做手工窯烤麵包出爐、咖啡與乳清
飲料。

C5 富興茶業文化館

⌂ 新竹縣峨眉鄉富興村大同街7鄰8號
⚡ 03-580-6580、0988-966-980

除了有導覽介紹東方美人茶流程，也有保留早期
製作紅茶完整的機械設施。

C6 好客好品希望工場

⌂ 新竹縣橫山鄉內灣村內灣139
　之1號
⚡ 03-584-9569

有台灣水色布藝與虎帽金工課
程，有草地的開放式咖啡空間很
適合帶狗。

C7 大山北月

⌂ 新竹縣橫山鄉豐鄉村大山背80
　號
⚡ 03-593-6439

位在大山背山上的廢棄小學與清
大服務科學研究所合作成果，現
為特色景點。

C8 新豐休閒農場

⌂ 新竹縣新豐鄉埔和村212-2號
⚡ 0932-384-119

設有烤肉吃到飽的假日休閒農
場，是許多在地人狗聚喜愛選擇
的地點。

C9 北埔六塘石柿餅、落羽松

⌂ 新竹縣北埔鄉上大湖村5鄰62
　號

除了是落羽松秘境，也有販售柿
餅商品的咖啡攤車可供休憩。

C10 馬武督探索森林

⌂ 新竹縣關西鎮12鄰138-3號
⚡ 03-547-8645

充滿綠意生機的魔幻森林，野餐很棒，也可預訂烤肉區。

C11 菓風麥芽工房

⌂ 新竹縣竹東鎮瑞峰里四鄰96號
⚡ 03-621-3998

推薦在五月螢火蟲季節時，傍晚先來用餐後夜賞螢火蟲。

C12 森窯

⌂ 新竹縣北埔鄉六股8鄰20之1號
⚡ 0958-806-022

擁有一大片樹林空間的野餐主題披薩餐廳

C13 張學良故居

⌂ 新竹縣五峰鄉256-6號
⚡ 03-585-6613

館內展示張學良軟禁時期的珍貴史料，推薦冬季在園區享受將軍湯溫泉泡腳。

Chapter 2.

MIDLAND 中部

苗栗
······ Miaoli

在「狗狗水世界」的池邊

怕水的黑珍珠在充氣墊上

不想被曝光的寵物友善民宿

平常就會帶芭比和黑珍珠到「狗狗水世界」玩，因為100天的旅行，決定開發其他的玩樂地點。開車在苗栗尋找店家的時候，阿嬤開始吵著肚子餓、血糖太低，再不吃下午茶就要昏倒了。我鎖定了竹南蕃社聚落的「House 好事」咖啡店，和老闆電話確認可以帶狗進入後，我們就循著導航到了蕃社聚落。平日這裡旅客不多，只有我們在店內的咖啡店顯得特別清幽。老闆不但歡迎狗狗也歡迎小孩，吵著血糖低要吃東西的阿嬤，還被老闆請吃了煎熱的脆皮地瓜。

在編寫本書的同時也重新又和店家確認寵物友善的資訊，其中也有旅行時帶芭比住過的民宿，被其他帶狗的客人破壞了房間而取消了寵物友善服務。還有一家寵物友善民宿不願意被曝光的原因比較特殊，這間民宿的老闆非常喜愛

布袋狗

在「House 好事咖啡」

老闆請吃脆皮地瓜

狗，還會為前來的狗旅客準備生活用品。但老闆卻用了幾乎懇託的語氣，拜託我不要介紹他們的民宿，擔心曝光後變成「丟狗樂園」，深聊後才知道民宿被人遺棄了好幾隻家犬，甚至還有被裝在布袋內丟棄的狼犬，老闆發現後立刻解開布袋，狗狗就一直待在布袋旁一步也不願意離開。老闆供給了食物和水，狗狗就躲在離布袋不遠的草堆看著布袋，盼著主人回來找牠！然而，不是每個故事都有美好結局，這個小故事可能令人有點感傷，一直守著布袋的狗狗最後被鄰長趕下山後，就不知行蹤了。我們只能期盼這隻狗狗有好運氣，被趕下山到車多的地方後，知道怎麼樣過馬路，運氣再好一點，遇到願意收留的人。可是，你知道嗎？我們很努力地打扮好一隻狗狗，想要幫忙牠找一個家都好難好難。🐾

A. 住

Accommodation

主要集中在南庄、三義一帶，大部分是莊園型的民宿，許多民宿都有夏季螢火蟲的行程。

A1 南庄逗號民宿

- ⌂ 苗栗縣南庄鄉南江村17鄰福南58號
- ☏ 0975-820-058
- ⑤ 雙人房3,300~5,500元
- 🐾 500元／隻（每房上限3隻）
- ⓟ 有

開車至南庄老街10分鐘，民宿內為狗狗設計了許多設施。

A2 春友彩虹民宿

- ⌂ 苗栗縣南庄鄉東村17鄰111號
- ☏ 0983-092-179
- ⑤ 雙人房2,200~3,000元
- 🐾 300元／房（每房上限3隻）
- ⓟ 有

開車5分鐘可到南庄老街，園內有活魚料理15吃餐廳（10人以上需預訂）、露營場地。

A3 麥克尼景觀莊園 Magnni Villa

- ⌂ 苗栗縣南庄鄉東村17鄰121號
- ☏ 0968-037-358
- ⑤ 雙人房2,800~3,880元
- 🐾 依照體型收費300~500元
- ⓟ 有

開車3分鐘可至南庄老街，園內有大庭園和寵物游泳池。

*本書附有優惠券

A4 幸福綠光民宿會館

⌂ 苗栗縣南庄鄉南江村小東河17-3號
⚡ 037-821-751
$ 雙人房3,000~5,000元　　☺ 500元／隻
Ⓟ 有

峇里島風民宿，夏季有泳池開放。園區內就有賞螢火蟲區，還可以代訂烤肉用品。

A5 南庄晶華民宿

⌂ 苗栗縣南庄鄉四二份7-3號
⚡ 037-825-666
$ 雙人房2,800~4,000元
☺ 300~500元／隻（按體型算）
Ⓟ 有

開車至南庄老街15分鐘，園內有大草坪可遛狗。

A6 栗田庄渡假莊園

⌂ 苗栗縣南庄鄉南江村14鄰小東河17之2號
⚡ 037-824-978
$ 雙人房2,500~3,500元　　☺ 500元／房（每房上限2隻）
Ⓟ 有

可選擇有獨立衛浴的房間、小木屋、包棟住宿或露營區，園區內有賞螢火蟲區與小溪流，距離小東河步道（賞油桐花）步行3分鐘距離。

A7 藝欣山莊

⌂ 苗栗縣南庄鄉中正路240號
⚡ 037-825-868
$ 雙人房1,820~3,500元　　☺ 300元／隻
Ⓟ 有

可預訂烤肉套餐，賞螢季節有免費的夜訪螢火蟲活動。販售有南庄黑鑽石稱號的純手工酸柑茶。

A8 福軒養生館

- ⌂ 苗栗縣三義鄉雙潭村雙連潭155號
- ✦ 037-879-177
- Ⓢ 小木屋四人房4,200~6,800元
- ☎ 無
- Ⓟ 有

開車10分鐘可到三義木雕博物館、勝興車站，每年4~5月有賞螢季。

A9 攬月莊民宿

- ⌂ 苗栗縣公館鄉福德村35-2號
- ✦ 037-233-305
- Ⓢ 雙人房1,800~2,400元
- ☎ 100元／次
- Ⓟ 有

附近的景點有五穀文化村、明德水庫、飛牛牧場和大湖酒莊。

A10 石濤園

- ⌂ 苗栗縣三義鄉石崀鄉32號
- ✦ 0955-772-977
- Ⓢ 雙人房1,200~2,000元
- ☎ 300元／次，押金500元
- Ⓟ 有

10分鐘可到卓也小屋、15分鐘可到勝興車站，園區內有大草坪可遛狗。

A11 慕雲想莊園B&B景觀餐廳

- ⌂ 苗栗縣頭屋鄉濫坑57之2號362
- ✦ 03-725-2868
- Ⓢ 2,000元~2,500元
- ☎ 按照體型收費300元~500元／次，押金1,000元　Ⓟ 有

附近的景點有葛瑞絲香草田與明德水庫。

A12 牧草原民宿

- ⌂ 苗栗縣通霄鎮7鄰64-9號
- ✦ 0928-184-684
- Ⓢ 雙人房3,000~3,600元
- ☎ 300元／隻（提供幸福農場入場券一張）

包棟形式且擁有大草坪的民宿。

B. 吃

Eat & Drink

有許多景觀餐廳可選擇，大多數的用餐地點也有較大空間。

B1 House 好事

⌂ 苗栗縣竹南鎮中港里蕃社20號
⚡ 0953-118-143

每週一和二可與店家預約參觀蕃社古厝，參觀時間約1小時。受歡迎的餐點和飲品有好事花生三明治、古早味油蔥粿和蜂蜜檸檬。

B2 儷池咖啡屋

⌂ 苗栗縣頭份市興隆里興隆路11鄰359巷215號
⚡ 037-676-899

位在田邊的庭院咖啡店，店內受歡迎的餐點有椒鹽海魚飯、南瓜火鍋和德國酥烤豬腳。

B3 老家

⌂ 苗栗縣苗栗市建台街1巷13號
⚡ 037-321-756

三代相傳的老房子改造而成，店內除了販售咖啡飲品與甜品外，還有藝文展覽空間。

B4 幸福農場

⌂ 苗栗縣通霄鎮通灣58號
⚡ 0958-752-800

原來是養牛的牧場，有游泳池與大草坪，店內提供寵物餐點。

B5 綠葉方舟

⌂ 苗栗縣三義鄉勝興村12鄰綠舟路1號
✆ 037-875-868

受歡迎的餐點有毒癮海鮮墨魚麵、德國豬腳和舒肥牛排。

B6 Pizza Factory 披薩工廠

⌂ 苗栗縣頭份市和平路268號
✆ 037-668-023

位於尚順廣場附近,各種創意披薩、義大利麵與燉飯。

B7 山行玫瑰

⌂ 苗栗縣南庄鄉東河村25之1號
✆ 037-824-938

園內種有許多花草植物的景觀餐廳,店內提供簡餐、飲品和甜點。

B8 黃金傳說窯烤麵包 13間老街店

⌂ 苗栗縣南庄鄉中山路77號
✆ 037-822-013

受歡迎的餐點有原味紅豆吐司、抹茶紅豆吐司、艾文白吐司和櫻桃鴨烤餅。

B9 Doo Coffee 景觀咖啡廳

⌂ 苗栗縣公館鄉北河村21號
✆ 037-225-252

店內受歡迎的餐點有法鬥套餐、清炒蛤蜊麵和粉紅Doo中卷。

B10 新月梧桐

⌂ 苗栗縣三義鄉勝興村9鄰勝興1-3號
✆ 037-875-570

有停車場與小草坪,店內主要販售中式料理與手工風味小點。

B11 棗莊

⌂ 苗栗縣公館鄉館義路43之6號
⚡ 037-239-088

主打創新客家料理的人氣餐廳，
有自己的庭院和可愛動物區。

B12 福樂麵店

⌂ 苗栗縣公館鄉福基村121號
⚡ 037-224-455

在地超人氣客家料理店，除了客
家油麵和粄條、檸檬梅子雞、桑
椹蝦球、紅棗南瓜等特色料理。

B13 鵝家庄

⌂ 苗栗縣公館鄉福星村193之1號
⚡ 037-221-950

主打切盤鵝肉和客家料理的餐
廳，香煎芋頭餅和老蘿蔔土雞湯
是店家特色料理。

B14 陳記火鍋

⌂ 苗栗縣頭份市自強路178號
⚡ 03-767-3381

在地很受歡迎的石頭火鍋，一樓
用餐區可帶狗。

B15 牛欄窩茶餐館

⌂ 苗栗縣頭份市水源路557-2號
⚡ 03-766-1999

沿著小山坡蓋的客家料理餐廳。

B16 潘家小食堂

⌂ 苗栗縣苗栗市中正路1483號
⚡ 03-737-1002

位在苗栗正市區，滷肉飯加半熟
蛋很受客人喜歡。

C.玩

Place to go

多為戶外農園休閒農牧場，另有一家寵物游泳池。

C1 葛瑞絲香草田

🏠 苗栗縣頭屋鄉明德路156號12鄰
⚡ 037-251-893
💲 無

每年3~5月開放觀光，販售咖啡與香草製品等。

C2 飛牛牧場

🏠 苗栗縣通霄鎮南和里166號
⚡ 037-782-999
💲 全票220元

以前是中部青年酪農村，有廣大草坪的乳牛牧場，園內販售各種乳製產品。

C3 假日之森

🏠 苗栗縣竹南鎮竹興里竹圍仔
⚡ 0988-005-427

距離龍鳳漁港不遠，苗栗的衝浪者愛好海灘，在海灘就可以近距離看到風力發電設備，相當具有度假感。

C4 狗狗水世界 Go Go Water World

⌂ 苗栗縣苑裡鎮山腳里錦山22-2號

⚡ 037-742-299

Ⓢ 全區：小寶貝 1～14kg 360元／次、大寶貝 14.1kg以上420元／次、草地區：小寶貝 200元／次、大寶貝 300元／次、每人100元（可抵消費）

寵物泳池樂園，附設寵物餐廳與寵物寄宿服務。

C5 卓也小屋渡假園區

⌂ 苗栗縣三義鄉雙潭村13鄰崩山下1-5號

⚡ 037-879-198

Ⓢ 100元

藍染體驗、蔬食餐廳，入園票100元可折抵消費。

C6 台灣水牛城

⌂ 苗栗縣後龍鎮龍坑里17鄰十班坑181-11號

⚡ 037-732-097

Ⓢ 無

私人水牛主題小型動物園，有吃到飽的烤肉區與餐廳。

C7 圓山牧場

⌂ 苗栗縣通霄鎮城南里160-5號

⚡ 037-783-618

Ⓢ 無

舊牧場改建成的觀光牧場，園內有大草坪與水池。

C8 台鹽通霄觀光園區

⌂ 苗栗縣通霄鎮內島里122號

⚡ 037-792-121

Ⓢ 無

製鹽主題園區，園區內有海水泡腳設施、親水廣場與鹽產品展示中心。

C9 勝興車站

⌂ 苗栗縣三義鄉勝興村14鄰勝興89號

⚡ 037-870-435

三義舊山線火車站，附近有挑柴古道和開天二號隧道。

在「Homecafe」認養互動區

在「彩虹眷村」

台中

····· **Taichung**

熱情的
寵物認養餐廳

就在和阿嬤和芭比去過紙箱王的一個月後，滑手機看到紙箱王凌晨發生大火的新聞，當時我鬱悶了一整個晚上。那天芭媽也趁著休假日加入了台中行程，紙箱王就在距離台中市區開車不到15分鐘的小山坡上，其實園區並不大，卻充滿歡樂的氣氛。第一印象是開放式的小售票亭裝設了一台冷氣，工作人員開心地向我們介紹園區內的設施。我對工作人員問道：「老闆特別在這裡裝冷氣給你們吹嗎？」工作人員：「是啊！我們老闆人很好，我們說很熱，他就請人裝了冷氣。」在大門口就能感受到園區的愉悅氛圍。噹噹噹！從我們前面開過去的紙箱火車、矗立在大樹旁的紙荷蘭風車和紙比薩斜塔、餐廳內紙做的餐桌椅、在樹幹上特別安裝的松鼠通道，完全擄獲了我們的心，若不是下午還安排去寵

在「紙箱王」搭紙火車

在「攜旺咖啡」

在「浪浪別哭」

物認養餐廳，真想再待久一點感受夜晚的紙箱王。

台中有3家寵物認養餐廳，我們先去了「Homecafe」，這裡和網站上看到的照片不同，經過整修後的環境感覺更加舒適。二樓在靠窗的地方設置寵物認養區，可以和中途的貓貓狗狗互動。一發現我們走近認養區，店員馬上熱情地邀請我們入內，一隻隻介紹每位等家的孩子，店員的熱誠和對工作的驕傲實在令人感動。

再往南開到彩虹眷村，94歲的老爺爺年輕時都在戰爭中度過，但他在8年前開始在眷村創作，整個眷村都被老爺爺風格獨特的畫作覆蓋，成了每年吸引200萬人次遊客的國際級觀光景點。有些故事可能有人看過，但實際到現場走一遭，會覺得這樣的熱情太了不起了。不管是誰，都會被這樣勇敢做夢的執行力所感動。🐾

A. 住
Accommodation

以市區旅館為主，民宿則多為出租套房。

A1 米閣商旅

- ⌂ 台中市北區成功路437號
- ☏ 04-2221-2188
- $ 雙人房1,000~2,280元
- 🐾 200元／隻，押金500元（退房時檢查無需賠償後退押金）
- Ⓟ 有

步行5分鐘可到中華路夜市與柳川水岸，周邊有中山公園、草悟道、勤美藝術園區。重新裝潢的老旅館，帶狗到餐廳需使用外出籠。

A2 創意時尚旅店
I-deal HOTEL

- ⌂ 台中市北區五權路334號
- ☏ 04-2202-2666
- $ 雙人房1,380~1,580元
- 🐾 300元／隻
- Ⓟ 無，補助停車費（上限150元）

步行至中華路夜市步行6分鐘。平價親民，提供自助式早餐外，也可以免費使用洗衣機和洗衣粉。

A3 彩虹巢

- ⌂ 台中市北區美德街34號
- ☏ 0908-650-872
- $ 參考價格：雙人房800~1,000元
- 🐾 300元／隻
- Ⓟ 無

頂樓共用空間提供飲水機、洗衣機、晾衣空間與高爾夫趣味空間。

A4 愛麗絲國際大飯店

- ⌂ 台中市西區柳川西路二段77號
- ⚡ 04-2377-0188
- Ⓢ 光陰雙人房12,000元（寵物專案）
- ⌨ 含在房價內　　Ⓟ 無

步行5分鐘可達動漫彩繪巷、美術園道，開車到台中火車站10分鐘。

A5 花沐蘭精品旅館

- ⌂ 台中市沙鹿區七賢路288號
- ⚡ 04-2662-4848
- Ⓢ 雙人房2,000~4,000元
- ⌨ 每隻500元押金，退房檢查無需賠償後退押金　　Ⓟ 有

距離高速公路不遠，15分鐘左右可到東海夜市。

A6 天月人文休閒汽車旅館

- ⌂ 台中市西屯區朝馬三街18號
- ⚡ 04-2258-2000
- Ⓢ 雙人房1,900~3,000元
- ⌨ 每隻500元押金，退房檢查無需賠償後退押金
- Ⓟ 有

地址位置精華，位在台中七期區域。

A7 樹之間民宿

- ⌂ 台中市東勢區東蘭路石排巷 33-2號
- ⚡ 0938-705-974
- ⌨ 第一隻免費，第二隻僅接受5 公斤以下的狗狗
- Ⓟ 有

耗費四年時間打造的民宿，房內 拉開窗簾即是大片林木。

A8 離家出走B&B

- ⌂ 台中市石岡區豐勢路梅子巷 37-11號
- ⚡ 0970-771-006
- ⌨ 每隻200元／晚，續住第2晚住 宿與寵物費皆9折
- Ⓟ 有

位在東豐自行車道上，擁有獨立 庭院的民宿。

B. 吃
Eat & Drink

寵物認養主題餐廳有3家，在這類型的餐廳與中途狗狗接觸也是很棒的假日活動。

咖啡館&早午餐

B1 浪浪別哭

🏠 台中市南屯區干城街214巷1號
⚡ 04-2254-7018

靠近國道一號南屯交流道，除了是咖啡餐館外，店內有許多待認養的狗狗貓貓。

B2 Second Floor Cafe 貳樓

🏠 台中市南屯區公益路二段172號
⚡ 04-2327-2527

店內受歡迎的餐點有橙香蛋煎丹麥早午餐、椒麻炸雞柳義大利麵和慕尼黑啤兒豬腳。

B3 Le Chien 樂享森活

🏠 台中市南屯區公益路二段959號
⚡ 04-2389-3724

靠近國道一號南屯交流道，店內有狗狗游泳池和寵物餐廳，並無償提供藝廊空間提供動野保團體使用。

*本書附有優惠券

B4 TWO Puppies 寵物友善餐廳

⌂ 台中市西區民權路213巷7-5號
⚡ 04-2305-4177

店內規定狗不可上沙發，但可向店家借寵物椅。公狗需穿禮貌帶才可自由走動。受歡迎的餐點有小鐵鍋義式烘蛋——煙燻鮭魚、香料雞肉帕尼尼、柴團定食（平日限定12份）。

B5 EliubiS 愛留彼此

⌂ 台中市南屯區文心路一段480號
⚡ 04-2320-0440

結合浪浪中途的瑞士頂級霜淇淋體驗店。

美式&西式料理

B6 Burger Joint 7分SO美式廚房

⌂ 台中市西屯區福康路46號
⚡ 04-2462-0309

靠近台中西屯交流道，店內主要販售美式漢堡。

亞洲料理

B7 養鍋

⌂ 台中市北屯區文心路四段679號
⚡ 04-2243-5589

主打蔬菜湯頭的石頭涮涮鍋，提供飲品無限暢飲。需電話預約並告知狗狗體型與數量，店家會安排合適座位。

B8 菇神

🏠 台中市新社區協中街287號
⚡ 04-2239-4321

位在新社香菇農場區的菇類主題餐廳，單點菜的
份量大，單人火鍋份量可供2位小食量者共食。

**B9 攜旺 cafe 台中寵物
餐廳＆浪浪中途學校**

🏠 台中市西區公益路117-3號
⚡ 0936-936-736

老闆本身是狗狗訓練師，訓練等待領養的浪浪在
餐廳展示。

B10 初綠定食

🏠 台中市北區尚德街2號
⚡ 04-2208-0798

靠近國民運動中心，販售抹茶飲品與甜點等。

**B11 Homecafe 幸福好
食寵物認養主題餐廳**

🏠 台中市北區興進路58號
⚡ 04-2233-7229

受歡迎的餐點有奶油培根明太子義大利麵、泰式
椒麻雞和剝皮辣椒雞湯鍋。二樓有可以與中途貓
狗互動的認養區。

B12 惹鍋

⌂ 台中市南區復興路一段337號
⚡ 04-2263-6633

高人氣的平價個人火鍋，除了是
寵物友善也是親子友善餐廳。

B13 一桶韓式新食

⌂ 台中市西屯區西屯路三段166-
　60號
⚡ 04-2461-9090

韓式燒肉料理，有海鮮與不同肉
類的組合套餐。

B14 肉肉燒肉

⌂ 台中市西屯區朝馬路70號
⚡ 04-2258-0090

以套餐為主的日式燒肉店，空間
大有隔間式的座位區，帶狗用餐
很舒適。

B15 熱浪島南洋蔬食茶堂

⌂ 台中市南屯區向上路三段536
　號
⚡ 04-2380-1133

南洋口味菜色的蔬食料理，店內
也販售多種蔬食料理包與食品。

B16 湄南河湄南河泰式庭園餐廳

⌂ 台中市南屯區龍富十五路36號
⚡ 04-2386-2678

榮獲米其林餐盤的餐廳，同時也
是寵物友善店家。

B17 布達拉西藏館

⌂ 台中市西區五權西三街105-1
　號
⚡ 04-2377-0299

提供西藏與印度料理的特色餐
廳。

B18 甫の家

⌂ 台中市外埔區中山村10鄰號中
　山路483-1號
⚡ 0980-277-273

既是寵物餐廳，也是寵物友善民
宿。

B19 白俄羅斯娃娃

⌂ 台中市東勢區東蘭路204-3號
⚡ 04-2577-1788

老闆是從俄羅斯來的台灣女婿，
提供正宗俄羅斯料理。

C. 玩

Place to go

有多家文化創意類型的參觀景點，同時也是戶外開放空間，很適合帶狗狗前往。

C1 紙箱王創意園區

⌂ 台中市北屯區東山路二段2巷2號
⚡ 04-2239-8868
💲 全票200元（門票可抵100元消費）

本業是紙箱包裝設計公司，發展出了多種紙製商品，園區內決大部分的裝置都是紙做的，園內還養了松鼠、貓、狗等小動物。可以帶狗搭紙做的小火車，在紙做傢具的餐廳用餐。

C2 彩虹眷村

⌂ 台中市南屯區春安路56巷
⚡ 04-2380-2351

94歲高齡的黃永阜爺爺一筆筆畫出來的國際景點，風格強烈的畫作也讓眷村免於被拆除的命運。現在村子有文創公司協助經營，並發展多樣化的周邊商品。

C3 光復新村

⌂ 台中市霧峰區光復新村
⚡ 04-2229-0280#502

1950年代初期建置的第一個眷村，是電影和婚紗取景地，現引入社區博物館與藝術家創意，也是青年創業基地，

C4 高美濕地／
高美野生動物保護區

⌂ 台中市清水區大甲溪海口南側

生態保護區，賞鳥人士不可錯過的賞線。面積廣達701.3公頃，國內少數雁鴨集體繁殖區之一，鳥類多達120餘種。

C5 新社古堡

⌂ 台中市新社區協中街65號
⚡ 04-2582-5628
Ⓢ 全票250元、半票150元（門票可抵100元消費）
Ⓟ 園內汽車50元

長青打卡熱點，園內有可讓狗奔跑的草地。也是中部拍婚紗的熱點之一。

C6 台中文化創意
產業園區

⌂ 台中市南區復興路三段362號
⚡ 04-2217-7777

原為台中舊酒廠，現為台灣建築、設計與藝術展演中心，有大草坪可以帶狗狗散步。

C7 放開那隻狗 Fun Dog

⌂ 台中市西屯區福科路13號
⚡ 04-2451-6909

距離交流道不遠，狗狗專屬游泳池，並且提供餐食的小型寵物樂園。

彰化
······ Changhua

在「山中居」泡腳喝雞湯

在「星月天空」看草泥馬

彰化是台灣面積最小的縣，很多人會和台中旅遊安排在一起。你知道鹿港生態公園裡有真的梅花鹿嗎？遛狗順便賞梅花鹿的幸福指數直線爬升啊！這裡也有許多轉型的觀光工廠，也是最大的園藝花卉聚集地，而且每個月都有不同主題的花海可以參觀。和其他城市相比旅遊資訊比較少，很多狗友問道怎麼找寵物友善店家？我最常使用地圖軟體，地毯式搜索的拉大地圖去看每一家店的詳細介紹，再去電詢問是否可能帶狗。

阿嬤很喜歡去動物園，還記得離職的第一年帶阿嬤去馬爾他共和國住了一個半月，跑遍了那裡的每個動物園和海洋世界。隔年再聊起馬爾他，阿嬤也只記得那些小動物們。那天也是這樣，我才在地圖上點開了「星月天空」，阿嬤看見照片裡的羊駝和兔子就吵著

在民宿等著出門

在「鹿港生態公園」看梅花鹿

在田尾賞花

要去走走。「星月天空」並不大，位在彰化和南投的交界，雖然地址是南投市，但比較推薦和彰化的行程安排在一起，那裡的小動物很多，帶著幼童的家長也非常多，為了避開人群我們並沒有待太久。

離開後，我們順著山路走走停停地閒晃，想找個合適的晚餐地點。意外發現有家主打著泡腳喝雞湯的店，帶著強烈好奇心的我們進到了店內，看見一整排對著山景的藥浴泡腳桶。我們帶著挑了個角落位置，店員端來一大鍋底下還燒著火的九尾雞湯，就斜躺在木椅上享受泡腳喝雞湯的樂趣，參與的每個人都太喜歡這個行程了。不管你打算去鹿港走古巷還是田尾賞花，都推薦把這個行程當作結尾，勢必會讓你念念不忘。🐾

A. 住

Accommodation

彰化面積不大，不管住在哪個位置，開車到每個鄉鎮都不會太遠。

A1 小芹人文民宿

- ⌂ 彰化縣鹿港鎮公正街99巷8號
- ☏ 0908-835-589
- ⓢ 雙人房1,600元~2,300元
- 🐾 200元
- Ⓟ 民宿外白線區域

民宿主人關心各種人權與寵物友善議題，店狗小狐相當親人。位在摸乳巷路口，旁邊是小公園，方便帶狗狗去草地上廁所。

A2 晨陽文旅——蜜城酸甘味

- ⌂ 彰化縣員林市中山路一段382巷3號
- ☏ 04-839-6655
- ⓢ 寵物房2,400~2,800元
- 🐾 無
- Ⓟ 有

有2間寵物房，需事先使用電話或FB私信預定，旅館會先準備狗碗等用品，用餐可在一樓寵物共餐區。15:00~20:00免費供應飲料、冰淇淋與小點心。

A3 快樂宿

- ⌂ 員林市芬園鄉彰南路一段122號
- ☏ 0926-275-083
- ⓢ 雙人房2,000~2,200元
- 🐾 無
- Ⓟ 有

接受穩定、乾淨、不亂叫的狗狗。位在彰南路上，附近就是愛荔枝樂園、顏氏牧場、芬園寶藏寺。

A4 綠友民宿

⌂ 彰化縣田尾鄉模範巷234號
⚡ 04-823-6162
⑤ 雙人房2,000元~2,200元
🐾 無
Ⓟ 有

需要自行管理好狗狗，接受穩定不亂叫的狗狗。

A5 鹿港紅樓精品旅館

⌂ 彰化縣福興鄉橋和街62號
⚡ 04-784-1201
⑤ 雙人房2,580元~4,280元
🐾 200元／隻
Ⓟ 有

位在鹿港鎮近郊，屬於汽車旅館類型，有多種不同主題房型。

A6 童年往事民宿

⌂ 彰化縣福興鄉福興村福興路62-500號
⚡ 0932-603-599
⑤ 雙人房1,580~3,980元　　🐾 每隻300元／次　　Ⓟ 有

擁有八百坪的懷舊主題民宿，還有排球場、籃球場及兒童遊戲區、草坪區等公共設施。

A7 小艾謙和人文民宿

⌂ 彰化縣鹿港鎮金盛巷40號
⚡ 0973-365-274
⑤ 包棟民宿6,000~9,600元
🐾 無
Ⓟ 有

富有鹿港老宅特色的包棟民宿，提供付費夜間導覽與在地活動服務。

A8 田尾晴天民宿

⌂ 彰化縣田尾鄉三溪路一段329號
⚡ 0937-778 262
⑤ 雙人房1,800~2,000元
🐾 300元／隻
Ⓟ 有

位在彰化田尾，十分鐘內可到達田尾公路花園。

B. 吃

Eat & Drink

有多家返鄉青年開設的特色咖啡店與小餐館，許多都結合了在地文化，各有特色。

咖啡館&早午餐

B1 窄巷古厝咖啡

🏠 彰化縣田尾鄉打簾村民生路一段476號
⚡ 04-823-4111

位在田尾鳳凰花園中，是家三合院古厝重新整理的咖啡店，店內收集許多老件傢具。販售盆栽咖啡、義大利冰淇淋、鬆餅等。

B2 博格星

🏠 彰化縣員林市南昌路120號
⚡ 070-1002-4056

貓主題餐廳，接受不會對貓攻擊或吠叫的狗。店內受歡迎的料理是花生醬牛肉堡、骰子牛排餐、白酒蛤蜊麵。

B3 果時手作坊

🏠 彰化縣埔心鄉瑤鳳路三段456號
⚡ 04-829-8875

獨創使用新鮮水果做成水果珍珠，自有草坪區域可讓狗狗休閒。受歡迎的料理有木盆沙拉、水果珍珠、鬆餅、窯烤披薩，店狗是親人的米克斯。

B4 Subi Coffee & Bakery

⌂ 彰化縣員林市中山路二段131
　巷28號

⚡ 04-837-2312

老宅改造成的咖啡店,提供甜點
與咖啡飲品。

B5 炎生 Caffè

⌂ 彰化縣彰化市建文街11號

靠近彰化車站與精誠夜市,主要
販售義大利咖啡、喵思單品咖啡
(手工咖啡)與自製磅蛋糕。

B6 春有晴咖啡慢食

⌂ 彰化縣鹿港鎮埔頭街68號

⚡ 04-777-6861

供應鬆餅與咖啡餐點,請有提供
鹹食與義大利麵。

B7 右舍咖啡

⌂ 彰化縣員林市萬年路三段67號

⚡ 04-836-4864

因店內玻璃製品較多,需要牽繩
或是抱著狗狗。

B8 大道咖啡

⌂ 彰化縣員林市員林大道一段90
　號

⚡ 04-839-4851

店內受歡迎的料理有紅酒燴牛肉
早午餐、迷迭香雞腿排風味餐、
酥炸墨魚燉飯與冰滴咖啡。

B9 O Kao童樂繪

⌂ 彰化縣田尾鄉田美路82號

⚡ 0912-070-357

步行10分鐘可到田尾公路花園,
有戶外大草坪的獨棟餐廳,提供
親子DIY pizza和各式簡餐、飲
品。

B10 Leeli's

⌂ 彰化縣鹿港鎮興化街40-1號
⚡ 04-777-1822

結合鹿港在地食材的創意料理，有鹿港三堡、甜點「甕牆」與蝦猴油、山蘿蔔葉、蝦、貝類等多種海鮮製成的「鹿港市場海鮮義大利麵」。

B11 Pizza Factory 披薩工廠

⌂ 彰化縣員林市中山路一段822號
⚡ 04-836-4561

靠近員林車站，店內受歡迎的口味是波隆那肉醬酸奶派大星、蒜炒白酒蛤蜊義大利麵與員林廠限定的梅女與野G。

B12 A & G La fusione 義式餐廳

⌂ 彰化縣田尾鄉溪畔村民生路一段14號
⚡ 04-823-3203

台灣人Alley和義大利人Guido在澳洲相遇相戀誕生的平價義式料理餐廳。主打健康、天然的方式烹飪。Pizza是薄皮道地口味，綜合莓果Pizza是許多客人喜愛的特色甜點。

B13 喫牛炭烤牛排

⌂ 彰化縣員林市林森路36號
⚡ 04-837-1066

店內受歡迎的料理有口感較嫩的翼板牛排、帶筋和油花的無骨牛小排與使用舒肥鮭魚。

B14 禾火食堂

⌂ 彰化縣鹿港鎮萬壽路154號
✆ 04-777-2557

需先知會帶狗，店家會安排合適的座位。重新整修保留老屋味道、整潔乾淨的飯館，香煎豬肉丼飯、香煎鯖魚丼飯很受客人喜愛。

B15 宸品居港式飲茶

⌂ 彰化縣員林市員集路二段516號
✆ 04-839-7262

平價港式茶點餐廳，受歡迎的餐點有魚子蒸燒賣、雷沙芝麻球、奶黃流沙包。

B16 花壇山中居景觀餐廳

⌂ 彰化縣花壇鄉三芬路500號
✆ 04-787-8828

泡腳120元／小時，藥浴泡腳邊喝雞湯，白天看山景、晚上看夜景。九尾養生土雞鍋與麻油麵線都是受歡迎的餐點。

B17 自家用料理食堂

⌂ 彰化縣彰化市長興街140號
✆ 04-724-6675

走路8分鐘可到彰化火車站；3分鐘可到阿三肉圓。店內主要販售現做飯麵餐點。

B18 貓頭鷹廣場

⌂ 彰化縣彰化市大彰路65號
✆ 04-732-7755

位於顏氏牧場正對面。店內供應火鍋、鬆餅與飲料，還可以泡腳看山景。

B19 The Old Royal 老皇家泰國古典餐廳

⌂ 彰化縣鹿港鎮中正路501號
⚡ 04-778-1397

需電話訂位，要求狗狗不可吠叫（若影響其他客人需帶狗客人離席）。店內
受歡迎的菜色有皇家經典打拋豬、頂級瑪薩曼咖哩和皇室香烹大蝦金絲煲。

B20 小田生活mmm

⌂ 彰化縣田中鎮民光路一段395巷258號
⚡ 04-875-3586

擁有大草皮的野餐風咖啡店，提供鹹甜點與飲品。

C. 玩

Place to go

除了休閒農場與老街外，也有一家假日開放的寵物游泳池。

C1 扇形車庫

🏠 彰化縣彰化市彰美路一段1號
⚡ 04-762-4438

彰化縣定古蹟，台灣唯一的扇形火車機庫，唯一保留下來的活歷史。在警衛室登記後就可入內參觀，車庫還在使用，為了安全起見，請牽好狗狗。

C2 顏氏牧場

🏠 彰化縣彰化市大彰路65號
⚡ 04-737-3606
💲 100元／人（可抵消費），115公分以下免費入園

佔地12公頃，曾經是畜牧場，部分整理後對外開放營業。園區內有咖啡店、婚紗拍攝、婚宴規劃與主題講座。

C3 就是愛荔枝樂園

🏠 彰化縣芬園鄉中山路167號
⚡ 04-859-0909
💲 全票100元／人、半票30~50元／人

荔枝主題親子樂園，適合遛小孩與狗的休閒農場，不定期舉辦狗聚活動。

C4 警察故事館

⌂ 彰化縣員林市三民街14號
⚡ 04-832-0114

靠近員林車站，有午休時間。日式房舍內收藏了台灣早期的警用配備，有真正的退休警察親自導覽介紹。

C5 興賢書院

⌂ 彰化縣員林市三民街1號
⚡ 04-834-2571

在警察故事館附近、員林公園內，清朝時期建立的三級古蹟。文昌祠中設有K書中心，草坪上還有一群狗狗的地景藝術。

C6 鹿和寵物休閒會館

⌂ 彰化縣鹿港鎮吳厝巷9號
⚡ 0936-119-247
⑤ 寵物依肩膀高度計費，每隻30公分以下100元、30~45公分150元、45~60公分200元、60公分以上250元。遊客每人50元清潔費

只有週末對外營業，有泳池與草坪區供狗狗入園玩樂，室內餐廳區冷氣開放，提供收費的狗狗洗澡美容服務，大型犬500元、中型犬300元。

C7 鹿港生態休閒公園

⌂ 彰化縣鹿港鎮建國路470號

靠近鹿港鎮運動場，圈養多隻梅花鹿的大型生態公園，可以隔著圍欄和鹿群近距離接觸。

C8 路葡萄隧道休閒農場

⌂ 彰化縣埔心鄉南昌南路136巷85號
⚡ 0939-657-393

觀光葡萄農場，販售使用新鮮葡萄製作的手工冰淇淋、葡萄酒和新鮮葡萄和。每年4月底開放預約葡萄饗宴。

C9 鹿港龍山寺

⌂ 彰化縣鹿港鎮龍山街100號
⚡ 04-777-2472

建於明末清初的一級古蹟，主祀觀世音菩薩。沒有用上1根鐵釘的藻井，是台灣年代最早且最大的作品，位於戲台上方讓演戲時有共鳴效果。

C10 田中窯藝術園區

⌂ 彰化縣田中鎮斗中路二段230巷248號
⚡ 04-874-3573

除了可以參與手拉坏與捏陶體驗外，外酥內軟的窯烤麵包也深受喜愛。園內還有馬和騾子的小動物區。每年春天的蜀葵花季是IG的打卡熱點。

C11 百寶村

⌂ 彰化縣埤頭鄉斗苑西路92號
⚡ 04-892-3339

老穀倉改建而成，牆上有插畫家Lu's的插畫，是販售彰化在地農場的休息站。

C12 溪湖糖廠

⌂ 彰化縣溪湖鎮彰水路二段762號
⚡ 04-885-2111
⑤ 觀光五分車全票100~150元，兒童／優惠票50~70元

週日有蒸汽觀光火車可搭乘，行程約50分鐘。

彰化一日遊推薦路線

9：30

看台灣唯一的扇形火車庫

① 扇形車庫

⌂ 彰化縣彰化市彰美路一段1號
牽好狗狗一起去台灣唯一保留下
來的扇形火車庫，一起拍美照。

10：30

搭電動四輪車遊老街

② 鹿港老街

保留完整的閩式古宅老街，
搭乘電動四輪車是可以帶狗
搭乘的，還有愛狗明星米可
白家的鳳珍囍餅。

11：30

鹿港生態公園散步、看梅花鹿

3 **鹿港生態休閒公園**

⌂ 彰化縣鹿港鎮建國路470號

帶狗狗到公園散步的同時也能觀賞梅花鹿，假日或線上預約可近距離與梅花鹿互動。

14：00

到糖廠搭五分車、吃冰淇淋

4 **溪湖糖廠**

⌂ 彰化縣溪湖鎮彰水路二段762號

擁有超大綠地的糖廠，可以讓狗狗跑得過癮、主人吃冰放鬆、休息。

16：00

租借三輪車載狗狗在此漫遊

5 **田尾公路花園**

⌂ 田尾鄉民族路一段

四季都有不同主題花季，買花賞花都可以。

18：00

泡腳喝雞湯

6 **山中居景觀餐廳**

⌂ 彰化縣花壇鄉三芬路500號

用泡腳、喝雞湯來結束完美的一天。

南投

...... **Nantou**

為了看表演，還幫芭比打扮了一番

和上海好友不期而遇



帶狗狗一起看表演
是件幸福的事



帶芭比出門旅行久了，也會想要和一般旅客一樣在當地觀賞表演活動，尤其到了日月潭後，阿嬤表示想要看原住民傳統文化表演，阿嬤對這類活動都相當有興趣。還記得多年前帶阿嬤到佛羅倫斯看完歌劇表演的晚上，就一直聽到阿嬤在旅館唱著桑塔露琪亞。「邵族逐鹿市集」是日月潭伊達邵部落的一個表演舞台。為了傳承文化而發展出來，阿嬤一聽

說有表演，就自告奮勇打去問帶狗能參加嗎？得到能帶芭比入場的回覆後，我們馬上前往伊達邵參加最近的一場演出。這個表演是不需要門票的，在情境式的舞蹈和音樂表演中講述邵族祖先和日月潭的故事。如果你去參加的話，記得捐款給邵族文化基金會讓這樣的表演可以持續下去。經過這個事件，我也發現能找到這些有趣的旅行地點，也絕對和阿嬤的

剛到「紅磚642」的阿嬤和
芭媽決定先休息

在天空很藍的南投怎麼拍都美

阿嬤抱著芭比看表演

許願有關。

　　能在南投閃遇690公里外的老友實在好玩，我在南投市突然收到大陸好友傳來的微信通知問到：「你在哪裡？」。原來是上海好友帶著一家老小搭著遊覽車遊台灣，

　　緣分很深的我們就這麼不期而遇，我開車到他們吃中餐的地點迅速合照了張相，這讓我印象深刻。

　　由於撰稿時需要和店家確認資訊，再次聯繫南投民宿「紅磚642」時，想起老闆娘養的鸚鵡在我們離開那天自己開籠飛走，對話結尾時我問道：「請問小鳥有找到嗎？」老闆娘：「有！牠自己飛回來的，我真是感動不已、痛哭流涕。」彷彿我們就像熟絡的朋友。人情是這樣，當你和某人有個小小交集時，好像就能讓你們之間更靠近一些。🐾

A. 住

Accommodation

多為山區地形，建議可在接近南或北各選一個住宿點，行程會更加輕鬆。

A1 玥湖背包客讚民宿

- 🏠 南投縣魚池鄉中山路294號
- ⚡ 049-285-6561
- 💲 雙人房1,800~2,800元
- 🐾 300元／隻
- Ⓟ 有

位在日月潭邊，預約時可請老闆安排門口有草地的房型。

A2 Look路殼民宿

- 🏠 南投縣魚池鄉大林村永川巷22-6號
- ⚡ 0907-446-657
- 💲 雙人房3,500~4,500元
- 🐾 600元／房（每房上限小型犬2隻，大型犬1隻）
- Ⓟ 有

開車到日月潭15分鐘、日月老茶廠8分鐘。自有大庭院空間、小池塘。帶狗至餐廳用餐需自備寵物車／袋，烤肉區與烤肉用品代訂需先預約。

A3 兜 Dou House

- 🏠 南投縣魚池鄉瓊文巷36-10號
- ⚡ 049-289-5111
- 💲 雙人房2,800~3,600元
- 🐾 無
- Ⓟ 有

僅有一間四人房接受中大型犬，公共區域、餐廳需自備寵物車（袋或牽繩）。開車到日月潭8分鐘、日月老茶廠5分鐘。

A4 紅磚642

⌂ 南投縣埔里鎮中山路三段642號
⚡ 0975-823-066
💲 雙人房1,870~2,680元
🐾 200元／隻（每房上限2隻）
Ⓟ 有

民宿中央是一塊共享草皮可和其他狗主交流，早餐提供在地知名的鹹油條。

A5 Islet Inn 小島好樂

⌂ 南投縣埔里鎮大同街50號
⚡ 0921-787-047
💲 雙人房1,000~1,500元
🐾 無（狗不可上床）
Ⓟ 有

位於田中間簡單乾淨的民宿，民宿內有許多插畫畫作，共用空間有卡拉OK與桌球設備。

A6 新明山木屋渡假村

⌂ 南投縣鹿谷鄉內湖村興產路50-5號
⚡ 049-275-4906
💲 雙人房2,000~2,500元
🐾 100元／隻，春節期間300元／隻
Ⓟ 有

開車至妖怪村10分鐘路程。獨棟小木屋，有草坪和大庭院可讓狗狗玩樂。

A7 竹屋部落

⌂ 南投縣竹山鎮東鄉路1-67號
⚡ 049-2639161
💲 雙人房1,800~2,100元
🐾 無
Ⓟ 有

完全由竹子搭建的民宿，每間竹屋外都有竹涼亭，人多可預訂筍子大餐。

A8 右下四角村

⌂ 南投縣竹山鎮集山路二段892之18號
✆ 049-265-8785
⑤ 雙人房2,180~2,480元　　🐾 已包含在房價中
Ⓟ 有

特色水管民宿，房價包含入園票、早餐（人與狗的）。寵物可上床、有游泳池等各種寵物玩樂設施。周邊鄰近桃太郎村、紫南宮、茶二指故事館等景點。

A9 盛軒森林會館

⌂ 南投縣鹿谷鄉興產路22-12號
✆ 0988-612-018
⑤ 雙人房2,288~3,688元
🐾 無
Ⓟ 有

A10 慢寵物民宿

⌂ 南投縣國姓鄉昌榮巷55-28號
✆ 0978-272-366
⑤ 雙人房1,500~1,800元（含早餐）
🐾 無，押金500元／隻，退房時檢查無髒污或損壞可退費
Ⓟ 有

A11 棕梠泉民宿

⌂ 南投縣集集鎮公館巷60號
✆ 0988-968-028
⑤ 雙人房2,500~2,800元（含早餐）
🐾 無，押金1,000元／隻，退房時檢查無髒污或損壞可退費
Ⓟ 有

有自己大庭院的獨棟別墅型民宿。

A12 禾必宓山

⌂ 南投縣埔里鎮西安路三段167巷39號
✆ 0905-310-991
⑤ 包棟最低5,000元（每人1,000元）
🐾 無，押金1,000元／隻，退房時檢查無髒污或損壞可退費
Ⓟ 有

園區有圍籬，防止狗狗跑出去。

A13 真實廚房 B&B

⌂ 南投縣魚池鄉平和巷69號
✆ 0978-526-395
🐾 無
Ⓟ 有

位在日月潭金針花園區旁，訂房前請先與老闆確認住宿規則。

A14 可以住　日月潭私宅

⌂ 南投縣魚池鄉瓊文巷11-8號
✆ 0910-885-809
⑤ 雙人房2,980~3,980元
🐾 300~500元／2晚內（按照體型收費）　　Ⓟ 有

位在日月潭魚池街，獨棟老宅改造成的度假民宿。
*本書附有優惠券

B. 吃

Eat & Drink

山區有許多特色餐廳，筍子餐館、直接從峇里島運建材來組裝搭建的烏布主題餐廳，使用豬肋排製作的招牌排骨飯，都很值得品嚐。

亞洲料理

B1 熊太拉麵

⌂ 南投縣埔里鎮中山路三段333-1號
⚡ 049-291-9672

店內受歡迎的餐點有九州地獄拉麵、神戶豚骨拉麵與和風炸雞，店內有2隻黑米克斯。

B2 胡國雄古早麵

⌂ 南投縣埔里鎮仁愛路319號
⚡ 049-229-0568

店內受歡迎的餐點有古早麵、滷肉飯外和用鴨蛋加上多種中藥熬製的紹興冰Q蛋，也販售埔里芋頭冰（整塊冰芋頭），並設有「寵物保留座位」。

**B3 La Bello
日作美妍冰淇淋**

⌂ 南投縣埔里鎮中山路四段191號
⚡ 0988-279-351

使用台灣在地食材製作，還有馬告、蔬荣等特殊口味的冰淇淋。

B4 紅厝莊古井排骨飯　🏠 南投縣魚池鄉慶隆巷75號
　　　　　　　　　　　⚡ 049-288-0800

傢具、飾品與建材都來自印尼，套餐有峇里島天然香料、泰國料理、新加坡香料雞和峇里島素食料理（素食需提前一天預約）。

B5 麓司岸餐坊手創料理　🏠 南投縣魚池鄉文化街108號
　　　　　　　　　　　⚡ 049-285-0451

位於伊達邵夜市中，受歡迎的菜色有飯飯雞翅、百菇養生湯、蛋蛋的幸福。

B6 一九三六小食堂　🏠 南投縣鹿谷鄉廣興村中正一路60號旁邊
　　　　　　　　　　⚡ 0965-101-675

受歡迎的餐點有牛奶火鍋、麻辣火鍋和壽喜燒肉飯，也販售附近農家種植的蔬果。

B7 鹿谷阿三全筍餐館　🏠 南投縣鹿谷鄉中正路一段192號
　　　　　　　　　　　⚡ 049-275-4348

販售竹筍及土雞料理，特色菜有苦茶油雞、甜筍與野生莧菜，店狗是隻紅貴賓狗。

B8 振松記米粉

- 南投縣埔里鎮中山路三段215號
- 049-298-2277

知名的芋頭米粉湯小吃店，店內養了貴賓狗家族。

B9 永香園鄉土菜餐廳

- 南投縣埔里鎮南興街11號
- 0954-078-458

在地鄉土菜餐廳，店內提供在地食材料理。

B10 JULU Cafe（鉅鹿咖啡館）

- 南投縣埔里鎮東榮路155號
- 0937-480-947

手工咖啡非常推薦，提供自家栽種的優質咖啡豆及世界知名咖啡。

B11 橫濱拉麵

- 南投縣埔里鎮東華路95-1號
- 04-9242-4383

可以免費增量的日式拉麵，擁有佔地較大的停車場。

B12 娜娜泰式時尚料理

- 南投縣埔里鎮樹人三街260號
- 04-9299-6725

提供菜色多樣的泰國料理，店內空間寬廣。

B13 逗花豆花

- 南投縣埔里鎮仁愛路239號
- 04-9298-0258

不只是傳統豆花，加上新鮮草莓或芝麻糊的豆花都很有特色。

B14 好客麵屋

- 南投縣魚池鄉瓊文巷39-10號
- 0980-650-259

主打需熬製三日的濃郁豚骨高湯與Q彈順口的在地手打麵。

B15 日月作物

- 南投縣魚池鄉修正巷4-3號
- 0911-690-545

紅磚老宅改造成的質樸系飲品店，販售在地老欉紅玉與甜點。

C. 玩

Place to go

除了日月潭有表演，還可以帶著狗狗上虎頭山觀賞絕美日落。夜晚若去妖怪村遊玩，一定要牽好狗，擊鼓表演可能會驚嚇到狗狗。

C1 星月天空

⌂ 南投縣南投市猴探井街146巷200號
⚡ 049-229-2999
Ⓢ 100元（可抵餐廳消費50元）

位於南投與彰化交界，小動物區有麝香豬、羊駝、兔子等，另有魚池區。

C2 邵族逐鹿市集

⌂ 南投縣魚池鄉水社段872號（豐年街與德化街轉角）
⚡ 049-285-0036
Ⓢ 自由樂捐給邵族文化基金會

少數可帶狗觀看的表演，邵族人用舞蹈和表演展現祖先生活文化，表演場地不大但用心製作的內容值得一看。表演不收費，可捐款贊助邵族文化基金會。

C3 日月老茶廠

⌂ 南投縣魚池鄉中明村有水巷38號
⚡ 049-289-5508

一直都還在製茶的老茶廠，園內販售自製有機茶葉、無基改作物。

C4 桃米生態村

⌂ 南投縣埔里鎮桃米路31-6號
⚡ 049-291-8030

921災後居民決定以生態主題重建家園,位於生態區內的紙教堂是觀光客的最愛。

C5 埔里飛行傘基地

⌂ 南投縣埔里鎮知安路100號

位在虎頭山上,有絕美的夕陽景色,還有大草坪可讓狗狗奔跑。

C6 妖怪村

⌂ 南投縣鹿谷鄉內湖村興產路2-3號
⚡ 049-261-2121

妖怪主題園區,建議牽繩,以免狗狗被表演鼓聲嚇跑。

C7 九族文化村

⌂ 南投縣魚池鄉大林村金天巷45號
⚡ 049-289-5361

狗狗入園需使用牽繩或不落地;搭乘日月纜車需放在寵物籃裡面(可向園區租借)。

雲林
······ Yunlin

全台唯一
可以帶狗的
背包客棧

北港街道上的芭比視角

在「鑽石背包客棧」

以前還是上班族時，還沒到休假就想著要去哪個國家玩？哪個地方比較有渡假感？不上班後，發現哪裡都是渡假感，要不是帶芭比出國不容易，我哪有機會擁有這場深入的環島旅行，知道我們即將環島100天的親友都抱持著懷疑地問：「環島需要100天嗎？」「要啊！不然怎麼發現有趣的地方。」我總是這樣回答。

虎尾有家可以帶狗的背包客棧，若不是這樣深入的旅行我也很難發現，經過100天實實在在地走訪，我可以很負責任地說：「這是全台唯一接受帶狗旅客的背包客棧。」進行這麼長時間的旅行，兩人一狗光是住宿費用就佔了旅費的絕大部分，總會嘗試詢問看背包客棧，不過通常都是失敗告終。「鑽石背包客棧」的前身是風光一時的鑽石歌廳，老闆

在「武德宮咖啡」

魷魚比羹湯還多的魷魚羹

炭烤鴨蛋糕攤車

把阿公阿嬤留下來的屋子改裝成有個性的背包客棧，刻意用布簾取代水泥隔間，希望能呈現歌廳秀大量布簾的樣子，同時也能運用成團體活動空間。帶著芭比第一次入住背包客棧其實有點忐忑，很怕被不喜歡狗的客人嫌棄，但老闆開放的態度卻讓我們心情輕鬆不少。

說起來也慚愧，踩過泰姬瑪哈陵的大理石，嚐過佛羅倫斯的牛肚包，直到這趟旅行才知道雲林沒有雲林市?!

如果你想要吃魷魚比羹湯還多的魷魚羹，就到斗六找找吧！虎尾獨特的炭烤鴨蛋糕，有著玻璃櫃的小攤車上，老闆煽著炭火烤鴨蛋糕是一公里外就能聞到的美味。藉由在地人的介紹，我們也去了北港一家結合廟宇主題的咖啡店和老中藥店主題的咖啡館。🐾

A. 住

Accommodation

全台灣唯一可以帶狗的開放空間背包客棧就在雲林，讓你的帶狗旅行有不一樣的體驗。

A1 鑽石背包客
Diamond Inn

- ⌂ 雲林縣虎尾鎮民生路76號
- ☏ 0973-239-538
- ⑤ 每人700元（依人頭計費）
- 🐾 250元／隻
- Ⓟ 無

舒適的開放式背包客棧，用布簾做隔間讓旅客擁有較私隱的個人空間。共用衛浴區域相當乾淨，帶狗旅人有獨立睡房空間，另有一間水泥隔間的雙人房。

A2 友善自然

- ⌂ 雲林縣二崙鄉仁和路88號
- ☏ 05-598-1028
- ⑤ 雙人房 1,200~1,400元
- 🐾 無
- Ⓟ 有

距離千巧谷牛樂園牧場和西螺老街開車都在10分鐘內。

A3 幸福檜木屋民宿

- ⌂ 雲林縣古坑鄉桂林村桃源1-38號
- ☏ 05-590-1818
- ⑤ 雙人房3,000~3,800元　　🐾 無
- Ⓟ 有

檜木香咖啡民宿，狗狗用餐不可在木屋內。4~7月可在園內觀賞不同品種的螢火蟲。

A4 桂林香波咖啡城堡

⌂ 雲林縣古坑鄉桂林96之2號
⚡ 05-590-1485
$ 雙人房2,080元
🛁 200元／日
Ⓟ 有

只有平日可以帶狗入住，連續假日及過年高峰假期都不接受狗狗。

A5 櫻園

⌂ 雲林縣古坑鄉華山村22號
⚡ 05-590-0229
$ 雙人房1,200~3,000元
🛁 無
Ⓟ 有

位在咖啡園區內，種了許多櫻花的獨棟民宿，有大片的草坪供狗狗奔跑。

A6 湖光山舍

⌂ 雲林縣古坑鄉永光村大湖口1-12號
$ 雙人房1,800~2,500元
🛁 無，每房限1隻
Ⓟ 有

園區內有自己的大草皮，也有提供簡易的小火鍋餐食。

B. 吃

Eat & Drink

滿滿復古吊鐘的咖啡廳、古早中藥房改裝
成的咖啡店、宮廟主題咖啡館都值得一探
究竟。

咖啡館&早午餐

B1 凹凸咖啡館

⌂ 雲林縣斗六市雲中街9巷12號
⚡ 05-533-9610

曾經是警察宿舍的日式建築，有大草坪可以讓狗
狗奔跑，店家本身有領養1隻米克斯。

B2 騷咖啡

⌂ 雲林縣斗六市文化路15號
⚡ 05-537-0438

位於斗六市區的咖啡店，店內販售有鬆餅、咖啡
與甜點。

B3 西螺老街鐘樓

⌂ 雲林縣西螺鎮延平路76號
⚡ 05-587-5621

三間一體加上突出的鐘樓建築，咖啡店就藏在建
築物內館，店內販售許多各種貓頭鷹商品與西螺
在地農產品，再往內走過小天井是滿滿復古吊鐘
的座位區。

B4 武德宮樂咖啡

⌂ 雲林縣北港鎮華勝路330號
⚡ 05-783-9620

位在武德宮內的廟宇特色咖啡店，受歡迎的餐點和飲品有日月潭紅玉紅茶、義式奶酪佐自製莓果醬、煙花女魷魚義大利麵。

B5 北港保生堂

⌂ 雲林縣北港鎮中山路61號
⚡ 05-783-3827

中藥店改裝的咖啡店，店內特色飲品有人蔘咖啡和枸杞咖啡。

B6 後院 houyuan

⌂ 雲林縣虎尾鎮忠孝路2號

擁有庭院的獨棟咖啡店，販售鹹點pizza與咖啡飲品。

B7 暗街宅內

⌂ 雲林縣北港鎮安和街14號
⚡ 05-783-1922

位在北港老街的小巷內，保留老屋原貌的咖啡館，提供手工蛋糕與咖啡茶飲。

美式＆西式料理

B8 虎豆

⌂ 雲林縣虎尾鎮新興路30號
⚡ 05-632-3882

店內受歡迎的甜點有卡士達草莓塔、梅爾檸檬、乳酪三重奏。

B9 烹小鮮

⌂ 雲林縣斗六市八德路88號
⚡ 0932-738-300

擁有日式氛圍與擺盤的台式菜
色，價格平易近人。

B10 Hey Go 1-2 Soup Store

⌂ 雲林縣虎尾鎮民主路1-2號
⚡ 05-632-9589

靠近虎尾糖廠，門口有小草坪的
寵物友善餐廳，不定期舉辦寵物
主題講座。

亞洲料理

B11 茶訣茗品茶亭

⌂ 雲林縣斗六市中山路3-1號
⚡ 05-532-0086

販售優質茶品的特色飲料店。2019年9月搬遷至
附近的新址，可電話詢問。

B12 井野板前料理

⌂ 雲林縣虎尾鎮民主路18-15號
⚡ 05-631-1280

步行3分鐘可到虎尾糖廠，受歡迎的料理有鮭魚
親子蓋飯、胡麻牛肉蓋飯和明太子雞腿肉串。

B13 海參食堂

⌂ 雲林縣虎尾鎮忠孝路75號
⚡ 0929-054-360

日式食堂家常菜，使用在地小農蔬菜製作的家庭
料理。

B14 大蒙原養生鴛鴦鍋

⌂ 雲林縣斗六市中堅西路226號
⚡ 05-533-7850

主打養生湯底的火鍋店，除了有
特色素鍋底外，還有菜脯口味的
湯底可選擇。

B15 生機廚房

⌂ 雲林縣虎尾鎮民主路1號
⚡ 05-632-9778

位在虎尾糖廠旁，提供自助式的
蔬食料理，店內也販售有機生活
用品與食品。

B16 糖都胡同院

⌂ 雲林縣虎尾鎮文化路19號
⚡ 05-633-5887

受歡迎的餐點有松阪豬紅藜飯、
糖都鴨紅藜飯、精燉牛肉麵、孜
然牛肉麵。

B17 魷魚興魷魚焿

⌂ 雲林縣斗六市中正路56號
⚡ 05-534-6701

靠近長興圓仔冰，超多魷魚嘴的
魷魚嘴羹是店內招牌。

B18 雨村生態農場

⌂ 雲林縣斗六市農場路8號
⚡ 05-522-0399

獨棟自有大草皮庭院的中式炒
菜，攜帶寵物可坐在一樓。

B19 熱浪島南洋蔬食

⌂ 雲林縣斗六市中山路414號
⚡ 05-533-9355

以東南亞菜色為主的蔬食料理餐
廳。

B20 華南天空之夜養生泡腳咖啡

⌂ 雲林縣古坑鄉華南25-2號
⚡ 05-590-0139

C. 玩

Place to go

雲林保留了延續在地文化的建築物，以及結合在地品牌的園區和牧場。

C1 **西螺延平老街**

⌂ 雲林縣西螺鎮延平路

許多結合在地文化的店家，包括西螺在地醬油、西螺米、本地醬漬物、手工製作藤編傢具等。

C2 **雲中街生活聚落**

⌂ 雲林縣斗六市雲林路一段75巷

位於80年以上歷史的舊警察宿舍街區，重新整修的老宅內販售咖啡與糕點，幾家小巧的店家在接近黃昏時刻，彷彿進入充滿人情味卻又靜謐的舊時光。

C3 **雲林記憶Cool**

⌂ 雲林縣虎尾鎮林森路一段501號
⚡ 05-632-7282

原虎尾登記所，是日治時期的公家機關，現開放參觀並有小賣部提供冰品與咖哩飯。

C4 澄霖沉香味道森林館　　🏠 雲林縣虎尾鎮惠來75-6號
　　　　　　　　　　　　　📞 05-622-5757

佔地5.8公頃的沉香日式景觀庭園，館內販售香類關連的商品。

C5 北港春生活博物館　　🏠 雲林縣北港鎮劉厝里53-1號
　　　　　　　　　　　　📞 05-783-1632
　　　　　　　　　　　　💲 100元（可抵館內消費50元）

館內可體驗木工DIY、益智小遊戲等活動，並提供餐點、咖啡及販售手工皂。兩座招牌人偶、園區的牆壁與地面都有藝術家對在地文化意象的創作。

C6 台糖虎尾糖廠

🏠 雲林縣虎尾鎮中山路2號
📞 05-632-1540

原台糖三大總廠僅存仍然在製糖的一座，依然可見到五分車軌道，冰品部販售紅豆牛奶冰。

C7 千巧谷牛樂園牧場

🏠 雲林縣崙背鄉羅厝村東興182-32號
📞 05-696-9845

在地知名麵包店——千巧谷烘焙工場開設的乳牛主題樂園，園內有大面積的戶外空間，也提供在地鮮乳製成的麵包和生乳飲品。

Chapter 3.

SOUTH 南部

嘉義
····· **Chiayi**

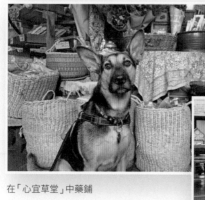

在「心宜草堂」中藥鋪

在「檜意森活村」

　　因為芭媽是台南人的關係，這幾年我頻繁開車在新竹和台南之間往返，我很喜歡把嘉義當作中間休息的停靠站。我很喜歡嘉義市區，最早是因為「檜意森活村」留下的好印象，那裡是日治時期開發阿里山林業的員工宿舍，這幾年發展觀光，政府用日式傳統工法盡可能將檜木建築修復，才能看到現在大面積又保留完整的聚落。園區內有草坪和小店

家，連接著「阿里山森林鐵路車庫園區」與「沉睡公園」，不管是人和狗都不會太無聊。

　　位在嘉義市區內的「心宜草堂」是阿嬤很喜歡的一家店，一樓是中藥房、二樓是燉補餐廳，芭比每次去都會找掉在地上的枸杞。他們的菜單每隔一段時間就會變換，全都是使用自家中藥入菜的燉補料理，二樓餐廳裡吃到的燉湯，在一樓就能買到一樣口味的中

在「沉睡公園」

在「阿里山森林鐵路車庫園區」

小虎斑找到家了

藥包，很適合我這種追求健康生活又不太積極的懶人。

這幾年我很喜歡戚風蛋糕，只要看到都會買來吃吃看，不敢說對這款蛋糕有多了解，單就旅行100天吃過的數量來說也足夠增加不少脂肪。「往前咖啡」的戚風蛋糕口感細緻綿密，不太甜又不會太乾。芝麻口味淋芝麻醬、抹茶淋抹茶醬，加上又可以帶著芭比一起進店，所以這裡是我和芭媽在嘉義吃戚風蛋糕的首選。夏天我會帶芭比去吃「阿宏師火雞肉飯」，可以帶狗又有冷氣，完全符合我們的需求。蘭潭水庫和嘉義大學植物園連在一起的區域有大草坪、遮陽大樹和公共廁所，很適合帶狗狗來走走。對了，因為阿嬤和芭比的100天旅行在養狗族群中得到很多關注，暴雨中撿到的小虎斑犬也被領養了。

🐾

A. 住

Accommodation

住宿以旅館爲主，集中在嘉義市區，建議是開車旅行者需事先問清楚停車問題。

A1 日出行旅

- ⌂ 嘉義市西區仁愛路347號
- ☎ 05-228-3737
- $ 雙人房2,080~2,480元
- 🐾 押金500元（若無需賠償則退費）
- Ⓟ 有

備有寵物友善房間，但需在訂房前與店家確認是否有空房。房內空間設計用了許多巧思，設備齊全。位於市中心，步行10分鐘可到嘉義車站。

A2 搖尾巴城市民宿

- ⌂ 嘉義市西榮街（近火車站）
- ☎ 0963-009-999
- $ 雙人房1,280~1,680元
- 🐾 無
- Ⓟ 無

靠近義昌公園，提供帶寵物旅行的客人簡單乾淨的友善環境。

A3 天成文旅——繪日之丘

- ⌂ 嘉義市東區大雅路一段888號
- ☎ 05-275-9899
- $ 3,999~5,499元
- 🐾 押金500元／隻（若無需賠償則退費）
- Ⓟ 有

設有寵物主題房型，提供水碗、餐碗、梳毛刷、罐頭等設備。每房限8公斤以下小型犬2隻或中大型犬1隻（最大體型接受拉布拉多與黃金獵犬）。

A4 王子去旅行

- ⌂ 嘉義市西區西門街101號
- ⚡ 05-223-4438
- Ⓢ 雙人房1,080~3,000元
- 無
- Ⓟ 車位有限，先到先停

步行5分鐘可到嘉義火車站，位在市區，提供乾淨簡單的住宿環境。

A5 德旺商旅

- ⌂ 嘉義縣新港鄉中山路43號
- ⚡ 05-374-1078
- Ⓢ 雙人房2,000~2,700元
- 無
- Ⓟ 有

位在新港生炒鴨肉羹斜對面，靠近新港媽祖廟；該區鞭炮聲大，需用牽繩將狗牽好。可安排有陽台的房間供帶狗旅客住宿。

A6 悅來居莊園

- ⌂ 嘉義縣民雄鄉林子尾75之3號
- ⚡ 05-220-2633
- Ⓢ 雙人房2,500~3,000元
- 10公斤以下200元／隻、10公斤以上300元／隻
- Ⓟ 有

獨棟形式的小木屋民宿，園內種植落羽松，有大草坪。

A7 松友民宿

- ⌂ 嘉義縣中埔鄉和興村公館97-20號
- ⚡ 0966-279-534
- Ⓢ 雙人房1,200~2,700元
- 200元／隻
- Ⓟ 有

使用自產檸檬製作清潔劑、調酒、飲品等限量產品，可代訂烤肉用品。

A8 古町畚民宿

🏠 嘉義縣民雄鄉文學路與裕農路口
⚡ 0926-187-377
💲 雙人房1,880~2,280元
🐾 300元／小型犬、500元／大型犬
🅿 有

靠近中正大學，平房類型的民宿，擁有自己的開放式花園。

A9 龍雲農場

🏠 嘉義縣竹崎鄉中和村石棹1號
⚡ 05-256-2216
💲 雙人房3,000~6,500元
🐾 無（需自備寵物睡墊）
🅿 有

位在奮起湖的石卓生態保護區，房費包含早餐與晚餐，寵物不可進入餐廳。

A10 Antik

🏠 嘉義市西區中央第一商場39號
⚡ 0912-262-964
💲 雙人房 1,800~3,000元
🐾 300元／隻
🅿 無

位在嘉義市區，老物風格的文青系民宿。

A11 冠閣商務大飯店

🏠 嘉義市西區忠順一街27號
⚡ 05-231-8111
💲 雙人房3,180元~3,980元
🐾 無，酌收押金3,000元，待退房後確認房內無毀損會全額退還。
🅿 有

公共區域禁止落地，去餐廳用餐可請櫃檯人員代為看管。

B. 吃

Eat & Drink

許多咖啡店都有販售阿里山茶葉製成的飲品與甜點，火雞肉飯與燉補類型的餐館也相當有當地特色。

咖啡館＆早午餐

B1 往前咖啡
Forward Coffee

⌂ 嘉義市東區興中街203號
⚡ 05-278-6920

店內販售各式咖啡飲品、自製戚風蛋糕、甜點。

B2 Mimico Café
秘密客咖啡館

⌂ 嘉義市東區興中街200-1號
⚡ 05-275-5866

靠近阿里山森林鐵路車庫園區，店內提供咖啡、甜點與手作課程。

B3 常常

⌂ 嘉義市東區忠孝路336號
⚡ 05-276-5830

靠近檜意生活村與沉睡公園，店內受歡迎的餐點和飲品有憨吉蒙布朗、清炒野菇和紅玉紅茶。

B4 那個那個咖啡

⌂ 嘉義市西區中正路692號
⚡ 05-216-7858

立志成為全台最幽默的咖啡店。

B5 霜空珈琲

⌂ 嘉義市西區國華街132號
⚡ 05-225-5507

空靈的留白、富有美感的裝飾，被譽為全台最美咖啡店。

B6 Una 私廚

⌂ 嘉義市東區安和街155-4號
⚡ 05-271-5806

B7 暖肚皮咖啡

⌂ 嘉義市東區公明路386號
⚡ 05-229-0190

亞洲料理

B8 心宜草堂

⌂ 嘉義市東區民國路157巷10號
⚡ 05-277-1996

一樓是中藥店，二樓是使用自家中藥材料理的養生餐廳。

B9 飯漁民食堂

⌂ 嘉義市東區大雅路二段413號
⚡ 05-277-9899

受歡迎的餐點有港式蘿蔔糕、番茄火鍋定食和比目魚西京燒定食，補差價可換招牌芋頭飯或滷肉飯，定食都能無限續湯、飯。

B10 元生補湯

⌂ 嘉義市東區大雅路二段579號
⚡ 05-277-9597

受歡迎的餐點有元生古傳大補帖、十全烏骨雞湯定食、養生排骨搭配百合雞湯和湯火鍋系列四物美顏燉雞火鍋。

B11 阿宏師火雞肉飯

⌂ 嘉義市東區光華路108號
⚡ 05-223-3467

店內冷氣開放，店內座位較擠，帶狗建議坐在角落區域。

B12 清豐濤月

⌂ 嘉義縣番路鄉凸湖5-3號
⚡ 05-259-3133

可觀賞仁義潭與夕陽景致的景觀餐廳，受歡迎的餐點有一品花雕雞腿鍋、家傳蔥燒牛腩煲和使用番路鄉柿餅入菜的番路柿餅牛奶鍋。

B13 享櫻 Shine 和風西洋餐廳

⌂ 嘉義市東區安樂街1號
⚡ 05-275-5589

位在嘉義公園旁，日本籍的主廚在嘉義開設和風西洋料理，東京人氣排行榜第一名的KIHACHI水果蛋糕在這裡也吃得到。

B14 狗殿寵物餐廳

⌂ 嘉義市西區長榮街308號
⚡ 05-223-1160

以中醫食補療法製作寵物餐點與自助餐，主人餐點的選擇比較簡單，提供義大利麵、焗烤飯、火鍋、鬆餅等。

B15 這裡餐館

⌂ 嘉義市東區吳鳳北路35巷6號
⚡ 05-222-1167

靠近嘉義女中，需要預約的無菜單料理。

C.玩

Place to go

嘉義市區的景點集中且大多相連在一起，帶著狗狗就可以步行參觀多個景點。

C1 檜意森活村

🏠 嘉義市東區林森東路1號
⚡ 05-276-1601

寵物可入園，進入店家參觀時需先詢問可否入內，部分店家不接受寵物。早期是日籍基層職員宿舍群，以日式傳統工法與原材料進行修復，保留29棟木構造歷史建築。

C2 阿里山森林鐵路車庫園區

🏠 嘉義市東區林森西路2號
⚡ 05-277-9843

與檜意森活村相連接的景點，園區內有漂亮的樹林和大草坪，可以和火車合影。

C3 蘭潭水庫

🏠 東郊鹿寮里紅毛埤

佔地200公頃，為嘉義地區重要的蓄水庫之一。蘭潭泛月是嘉義有名的八景之一。

C4 沉睡森林主題公園

⌂ 嘉義市東區共和路239號

靠近北門火車站的一個療癒系迷你小公園，園內放置插畫家——SMART莊信棠的沉睡動物作品。

C5 綠盈牧場

⌂ 嘉義縣中埔鄉鹽館村4鄰2-3號
⚡ 05-253-8505
💲 50元（5歲以下免費，可於園內指定場所消費抵用）

可體驗乳牛擠奶、餵食小動物等活動。另可預訂烤肉餐及場地。園內販售自產鮮奶與鮮奶製品。

C6 板陶窯交趾剪黏工藝園區

⌂ 嘉義縣新港鄉板頭村45-1號
⚡ 05-781-0832

狗狗不能一起進入餐廳區域，園內有捏陶、剪黏馬賽克拼貼、手繪陶盤的體驗活動。

台南
······ **Tainan**

芭比杏仁奶攤位

和「鹿耳深夜甜點」的
老闆合影

領養芭比隔天到「十鼓文化園區」



再次體會
台南的魅力



芭比本身是台南狗，台南，也是我們開始帶著芭比外出的起始地。我們從有養狗的念頭開始，就在網路尋找認養機會，被送養人無數次用各種理由拒絕，最後在自家大東夜市領養了芭比。比其他同齡犬體型都巨大的芭比，相較之下並不那麼可愛、沒有人想理睬。或許是這種被拒絕數次的惺惺相惜，我們在五分鐘內就決定帶芭比回家。也因為芭比

依依不捨的眼神，給了我們離開職場的勇氣。本來是上班族的芭媽自創口味開始賣起杏仁奶，現在新竹的杏仁奶店，就是從台南黃昏市場小攤開始的。

不管這個開始是幻想，還是對新生活的期待，我們確實多了許多早午餐時刻。100天旅行在台南，更像到了補給站，以旅居者的角度再體驗一次店家。大多數可以帶狗的餐廳，其實也是我們和芭比日常

芭比和懷孕友人

和「二月遊人落腳所」
的民宿老闆合影

狗狗游泳池

去的用餐地點。採訪到經歷了不良旅客的民宿老闆們，更讓我決定要多愛護他們一些。

開放寵物友善住宿與用餐的老闆其實都不容易，他們大多有自己的愛狗，也以自己養狗的一份同理心，在門口放置小碟子供應路過貓狗飲水與食物。一家民宿的老闆說道：「提供簡單潔淨的住宿環境，相對平易近人的價格，希望旅客能多住幾日好好體驗這個城市。」；也有在粉絲頁私訊自我推薦釜鍋米料理店的老闆，我們偷偷去到店裡，等了20分鐘的現煮米飯與煎鮮魚，美味的程度一如老闆的自信。

雖然夏天偶爾會去狗狗泳池，但大部分的外出也還是以我們的娛樂為主。像第一次去十鼓文化園區是領養芭比的隔天，那時牽著只有三個月大的芭比，和八個月身孕的友人逛遍整個園區也很愜意。🐾

A. 住

Accommodation

台南市有許多老屋新生民宿，住在中、西區走路就能大啖台南小吃。

A1 東寧文旅

- ⌂ 台南市中西區民生路二段83號
- ⚡ 06-221-3945
- ⑤ 雙人房1,480~2,180元
- ☎ 300元
- Ⓟ 無，提供停車抵用券

台南古地圖主題旅館，位於海安路與正興街商圈，周邊有赤崁樓、台南孔廟、延平郡祠、大天后宮等古蹟，近國華街小吃區。

A2 SUMU 小宿

- ⌂ 台南市中西區信義街55號
- ⚡ 0936-099-307
- ⑤ 雙人房2,400元~3,000元
- ☎ 300元／隻
- Ⓟ 無

獨立庭院的民宿，方便帶狗旅客放狗玩樂。每次只接待一組客人，老屋改造的完整透天厝備有簡易廚房，適合三五好友相聚。

*本書附有優惠券

A3 二月遊人落腳所

- ⌂ 台南市中西區文賢路32巷5號
- ⚡ 0958-259-516
- ⑤ 雙人房800~1,400元
- ☎ 無
- Ⓟ 無

鄰近二級古蹟——兌月門、神農街、媽祖樓（電影總鋪師拍攝地），老闆提供簡單潔淨的住宿，希望旅客對住宿費用沒有壓力，能多玩兩天。

A4 可以住

⌂ 台南市中西區海安路二段296巷42號
⚡ 0910-885-809
$ 雙人房1,280~1,700元
☺ 無
Ⓟ 停車位：無

位於海安路與正興街商圈，透天老屋改造，白色調小清新風格，提供台灣茶供旅客使用。

A5 慕私旅

⌂ 台南市中西區成功路343號
⚡ 0937-364-367
$ 雙人房1,300~1,800元
☺ 無
Ⓟ 無（住房補助120元）

鄰近神農街、正興街、林百貨與國華街小吃區，使用氣密窗隔絕鬧區噪音，怕吵旅人的首選。

A6 台南日和

⌂ 台南市中西區忠義路158巷20弄15號
⚡ 0978-798-797
$ 雙人房2,400元
☺ 200元／隻
Ⓟ 無

獨棟透天的民宿，獨立的客廳與房間。鄰近巷內有許多特色藝文小店與餐廳，巷口就有寵物友善的日式蓋飯餐廳。

A7 2的四次方

⌂ 台南市中西區海安路二段269巷19號
⚡ 0917-607-719
$ 雙人房1,400~1,800元
☺ 100元／隻
Ⓟ 無

獨棟透天型民宿，位在台南正市區。

A8 葉子宿

⌂ 台南市東區中華東路二段226巷28弄3號
⚡ 0978-185-554
Ⓢ 雙人房1,300~1,800元
🐾 無
Ⓟ 無（住房補助100元）

獨棟透天民宿，有小草坪的院子。近大東夜市、台南市立文化中心，開車10分鐘可到十鼓文化園區。

A9 House台南寵物友好

⌂ 台南市東區立德二路17號
⚡ 0916-858-481
Ⓢ 雙人房1,500~1,900元
🐾 無
Ⓟ 無

就如店名一樣，愛狗人開的寵物友善民宿，標準台南巷內小透天。走路可以到達同樣是寵物友善的「樸渼咖啡館」。

A10 Omoi Life House

⌂ 台南市安南區府安路五段218巷47號
⚡ 0916-587-829
Ⓢ 雙人房1,680~2,500元
🐾 300元／隻、2隻500元，3隻以上每隻200元
Ⓟ 門口和對面空地

住宿搭贈森呼吸寵物園區100元抵用券，提供寵物行程規劃服務、大小型犬推車、提袋租用服務，帶狗一起的獨木舟活動。

A11 太陽慢慢走

⌂ 台南市南區新興路113巷54號
⚡ 0933-806-349
Ⓢ 雙人房（共用衛浴）1,000~1,300元
🐾 無
Ⓟ 無

兩個大學死黨勇敢做夢的地方，有獨立庭院大空間的巷內透天，是民宿也是綜合空間，有插畫家商品集合的小商店與無包裝商店。

A12 木星屋

⌂ 台南市東區前鋒路（確認入住後才提供地址）

⚡ 0976-008-786

Ⓢ 雙人房2,000~2,500元

🐾 300元／隻，500元／2隻（3隻以上，每隻200元）

Ⓟ 無（附近有收費停車場）

包棟式民宿共有1間4人房、1間雙人房，最多可以住7人。

A13 葉樹獨樹民宿

⌂ 台南市南區明興路619巷360之8號

⚡ 0924-055-859

Ⓢ 包棟民宿3,300~3,980元，可住4人（多一人500元）

🐾 無

Ⓟ 有

擁有大庭院的包棟別墅，非常適合帶狗。

B.吃

Eat & Drink

可以帶狗的早午餐店有**10**家以上選擇。小吃攤和夜市當然可以帶狗，只要管好瘋狂在地上找碎食的毛孩。

B1 am's foods and goods

⌂ 台南市北區成功路68巷9號之1號
⚡ 06-222-9939

南洋風味料理的早午餐店，除了是寵物、同志友善環境，小小的透天店面卻擠進了整個東南亞，讓早午餐不再只有西式餐點。

B2 Paripari apt

⌂ 台南市中西區忠義路二段158巷9號
⚡ 06-221-3266

結合古物販賣店、咖啡廳與民宿的共用空間。店內各角落陳列了多樣老件，供應手沖咖啡、早午餐、自製甜點與輕食。

**B3 果核抵家
Maison the Core**

⌂ 台南市中西區民族路二段317巷3號
⚡ 06-221-2792

位於赤崁樓區觀光的心臟地帶，店內特色餐點有雞蛋仔特製的各式口味沃夫與短笛咖啡，店狗是隻柴犬。

B4 小巷裡的拾壹號

　台南市中西區衛民街143巷11號
　06-220-3779

主打早午餐與輕食的老宅咖啡店,店內販售在地
農特產商品與文創小物,店狗是隻黃金獵犬。

B5 鹿角枝咖啡

　台南市中西區樹林街二段122號
　06-215-5299

有小院子的獨棟老宅咖啡店,180元的早午餐包
含了主餐盤、濃湯與飲品,店旁有方便狗狗活動
的戶外小草坪。

B6 樸澍咖啡館

　台南市東區榮譽街23號
　06-214-8856

有自己庭院的獨棟老宅,一樓帶有院子的區域是
咖啡店,二樓是私人工作室。販售早午餐、輕食
與日本進口的餐盤。

B7 Mmm Brunch

　台南市東區中華東路三段259號
　06-290-9229

有著綠化的天井空間與開放式廚房是一大特色,
帶狗需先致電安排座位。經典手工小漢堡、牛肉
烘蛋起司三明治、蒙特婁鴨胸小漢堡是最受歡迎
的餐點。

B8 Rocky's Spot
洛基早午餐

🏠 台南市北區小東路151號
⚡ 06-200-5520

對面就是大公園，早午餐沒有華麗擺盤，確實在好吃。

B9 鹿耳深夜甜點

🏠 台南市東區林森路一段153巷19號1樓
⚡ 06-237-0910

只有週四~週日營業的夜晚甜點店，主推茶口味
戚風蛋糕、日式結合印度口味的蔬食咖哩，使用
自然農法栽種的咖啡豆。白天有供應早午餐。

B10 猛男咖啡

🏠 台南市安平區安平路42號
⚡ 06-280-1966

位於安平新區的獨棟咖啡店，北歐風格的空間設
計。店內提供蝶豆花水供飲用。除了早午餐與輕
食，菜單還有低熱量減脂調控餐。

B11 日十。早午食

🏠 台南市永康區中華路782號-1號
⚡ 06-302-5551

在地平價早午餐，選擇多樣。美式經典拼盤、古
巴三明治拼盤、炙燒迷太子雞腿拼盤與蛋餅類餐
點是店家主推。

B12 Somewhere 那個那裡

⌂ 台南市永康區東橋十街9號

⚡ 06-302-6690

非常精緻美味的法式甜點，有紅白酒與咖啡飲品。

美式 & 西式料理

B13 Cosby Saloon 美式餐廳

⌂ 台南市北區公園路128號

⚡ 06-228-6332

只賣晚餐和宵夜的美式餐廳酒吧，店內有電子標靶機台。餐點主推霜降牛排與主廚沙拉，隱藏版菜單有墨西哥辣椒炒霜降牛排。

B14 Kook 手作漢堡

⌂ 台南市東區中華東路三段336巷43弄20號

⚡ 06-267-8900

店家強調是一人主廚料理，現做需耐心等待，主打手打純牛／豬肉的手作漢堡，內行人燒烤牛小排也是受歡迎的餐點。

B15 愛薇餐酒館

⌂ 台南市中西區開山路133號

⚡ 僅接受FB私信預約

受女性歡迎的寵物友善酒吧。低溫厚切豬排佐蜂蜜芥末子醬、威士忌炙燒櫻桃鴨胸、低溫羊肩排佐蘋果薄荷醬是受歡迎的餐點，店狗是2隻馬爾濟斯。

B16 The Sober Foodie 食上主義餐酒館

⌂ 台南市南區體育路21巷5-1號
⚡ 06-213-0456

隱身在豪宅巷弄的餐廳，供應義大利麵、燉飯與酒。

亞洲料理

B17 十平

⌂ 台南市中西區忠義路二段158巷22號
⚡ 不接受電話訂位

整間店只有10坪大的日式料理店，主要販售生魚片蓋飯，炙燒鮭魚腹和海膽炙燒天使紅蝦丼是店內受歡迎的餐點。

B18 渝苑川菜餐廳

⌂ 台南市中西區忠義路二段117號
⚡ 06-220-6642

台南老牌的川菜餐館，香酥銀絲卷、香酥鴨、宮保蟹腿、橙汁排骨、水晶雞、螞蟻上樹是經典菜色。帶狗需先電話訂位，請餐廳安排合適座位。

B19 小椿食堂

⌂ 台南市中西區府前路一段292號
⚡ 06-223-2598

主打每日新鮮魚貨的平價日本料理店，鮮魚定食、綜合刺身、鹽烤草蝦、玉子燒是店內的暢銷餐點。

B20 肋燒肉．酒肆

⌂ 台南市中西區府前路一段121號
⚡ 06-214-3073

澳洲穀飼牛舌、澳洲和牛三種組合、日本飛驒牛組合與Sapporo生啤酒是店內受歡迎的餐點。

B21 特有種商行

⌂ 台南市中西區正興街71號
⚡ 06-221-8720

金馬導演魏德聖在家鄉開的複合式餐廳，1樓是特色商店、二樓是餐廳、頂樓有電影播放空間，老碗公甜醬油叉燒套餐是最受歡迎的料理。

B22 Nest de 后院泰式餐廳

⌂ 台南市東區大學路18巷11號
⚡ 06-238-1399

浮誇裝潢的泰式餐廳，除了泰式料理也有調酒。

B23 穀倉餐廳

⌂ 台南市西港區後營1號
⚡ 06-795-6700

穀倉改建成的餐廳，招牌是在地麻油製作的麻油雞鍋。

C.玩

Place to go

有十鼓打擊樂團的鼓主題園區，最受歡迎的渡假風寵物泳池，主打寵物同行的獨木舟遊紅樹林。

C1 321巷藝術聚落

⌂ 台南市北區公園路321巷
⚡ 06-298-1800

原為日式步兵第二聯隊官舍群、後為成大教授宿舍，現在是市定古蹟。保留完整的日式老屋，現有許多藝術家進駐。

C2 吳園藝文中心

⌂ 台南市中西區民權路二段30號

位於台南市中心藏身於百貨公司後方的景點，中國式庭院造景、水池與百年歷史老屋，很適合帶狗狗與台南小吃來此野餐。

C3 森呼吸寵物
休閒廣場

⌂ 台南市關廟區中大街138巷7號
⚡ 06-555-1552

寵物游泳池為主的休閒地點，園內有大圓形泳池與骨頭形狀小泳池、草坪野餐區、寵物用品商店與寵物餐廳。

*本書附有優惠券

C4 十鼓文化園區

⌂ 台南市仁德區文華路二段326號
⚡ 06-266-2225

台糖老廠房改建而成的特色園區,門票包含十鼓擊樂團表演與園區擊鼓活動,分成日間和夜間參觀票。

C5 四草舟屋——獨木舟活動

⌂ 台南市安南區四草大道699號
⚡ 06-284-0225

獨木舟每人200元/小時,SUP300元/小時(含教練與盥洗費用),狗狗不需另外加錢,需自備狗救生衣,進階可划獨木舟遊台江紅樹林。

C6 南元花園休閒農場

⌂ 台南市柳營區果毅里南湖25號
⚡ 06-699-0726

園內有小動物、遊艇環湖、水上高爾夫與楓葉林。

C7 仙湖農場

⌂ 台南市東山區南勢里賀老寮一鄰6-2號
⚡ 06-686-3635

有面山景的無邊際泳池,園內餐廳也能帶狗。

C8 山上花園水道博物館

⌂ 台南市山上區16號
⚡ 06-578-1900

不但設有寵物遊憩區,園內還提供寵物專用推車。

C9 巴吉划水

⌂ 台南市善化區建業路243號
⑤ 每人100元(可抵消費),迷你犬200元、小型犬250元、中型犬300元、大型犬350元

位在台南郊區的寵物泳池樂園,提供寵物救生衣租借。

玉井半日遊推薦路線

推薦達人 **林發條** ⸺ 連環泡有芒果粉絲頁

9：00
吃在地最有名的鍋燒意麵開啟一天

① 麥味群早餐店

⌂ 台南市玉井區民族路50號
⚡ 06-574-6337

最有名的不是一般早餐，而是全玉井最好吃鍋燒意麵，制霸許多台南市出名的鍋燒意麵。

10：00
參觀百年廟宇、和三寶壁畫合照

② 玉井北極殿

⌂ 台南市玉井區中正路102號
⚡ 06-574-3788

百年歷史的廟宇，也是玉井的文化中心，位於老街入口必經之地，裡面有很多烏龜外，還有酒大多三寶壁畫。

11：00
吃在地水果製作的義式冰淇淋

③ 光芒果子

⌂ 台南市玉井區中正路103號
⚡ 0975-225-830

義式冰淇淋，利用在地新鮮水果製成，主打低熱量、低脂、不添加化學色素與香料。

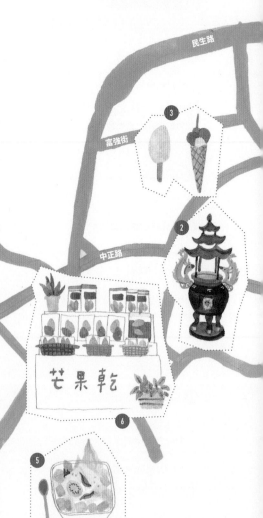

本篇特邀寵物網紅、吃貨與道地玉井人的林發條，提供我們帶狗在玉井旅遊的半日行程。許多養狗人都知道的科基三寶「酒大多」，去到玉井當然不可錯過參訪三寶本尊，當然也不能放過在地小吃。

11：30
一根香腸配一碗大腸湯

4 玉井香腸在

⌂ 台南市玉井區民生路266號
⚡ 06-574-2375

玉井老牌香腸攤，許多在地人的回憶，用溫體豬肉做的香腸，搭配滿滿都是料的大腸湯。

12：10
吃盤招牌芒果冰

5 遇見果香芒果冰

⌂ 台南市玉井區憲政街2號
⚡ 06-574-1515

完全使用玉井新鮮芒果做的芒果冰，芒果牛軋糖也是特色伴手禮。

13：00
見三寶本尊、買芒果乾

6 連環泡芒果乾

⌂ 台南市玉井區中正路52號
⚡ 06-574-2158

林發條與柯基三寶「酒大多」家的芒果店，為了和網紅狗狗「酒大多」拍照，小小芒果店總在旺季擠滿人潮。

高雄
····· **Kaohsiung**

集合各種特色
主題店家的城市

和羊駝在「淨園」

和「賀喔文旅」老闆合影

採訪店家是件有趣的事情，聽店家說著他們的故事，好像真正體驗了當時發生的事，每個人都有不同的想法和理念。帶著阿嬤去採訪了一間愛河旁的旅店「賀喔文旅」，本來在出版社工作的老闆回到高雄，希望能為鹽埕區帶來不一樣的變化。邀請了許多藝術家希望帶動整個商業區域，未來也想要在旅社中途狗狗，嘗試不一樣的生態文化。聽著老闆講述心中的願望，彷彿也跟著覺得世界很有希望，如果有旅社開始中途狗狗的話，這還真是台灣第一了。

每次在採訪店家時，阿嬤就會和芭比會靜靜地待在旁邊，阿嬤玩手機、芭比盯著我，這趟旅行也讓芭比更習慣黏著阿嬤。採訪中場休息時，我在大廳沙發上看著進出的旅客，有的人過來摸摸芭比也和阿嬤聊起養狗經，發現這家歡迎狗狗的旅店也吸引了很多愛狗客人。我們在「三隻小汪」

阿嬤和芭比總是在一起

在「可樂樂寵物餐廳」遇到同花色的狗

和「237重機旅店」老闆合影

寵物餐廳（現已改名為可樂樂寵物餐廳），遇見了1隻和芭比長相雷同的狗，是老闆收留的3隻流浪狗之一。「237重機旅店」是重型機車主題的旅宿，鐵漢柔情的老闆也歡迎旅客帶狗狗入住。

我們也去了觀賞飛機降落著名的「淨園」，園內有自由散步的羊駝和小動物，環境也很乾淨。有印象以來，我們家有過許多小動物，喜歡動物的阿嬤當然也影響了她的孩子。

100天旅行期間，還好有弟弟在家陪伴家裡的2隻老貓。19歲賓士貓「咪咪」也在這個時候往生，她每天晚上10點就坐在家門口等到老弟回家才甘心回房睡覺。離世前正好老弟出公差5天，已經不能吃喝沒有力氣移動的咪咪，一直等到老弟回家一起睡了一覺，早上起床才離開這個世間。不管是狗狗還是貓貓都一樣貼心，對他們來說，只要你在身邊就好。🐾

A. 住

Accommodation

住宿主要集中在高雄市，旅店的選擇較民宿多一些。

A1 賀喔文旅 Hooray Boutique Hotel

- ⌂ 高雄市鹽埕區七賢三路278號
- ⚡ 07-551-9292
- Ⓢ 雙人房1,499~1,850元
- Ⓐ 450元／隻
- Ⓟ 無

靠近愛河旁的旅店，提供電動車供住客使用，及自助式早餐。

A2 237 Hotel 重機主題旅店

- ⌂ 高雄市鹽埕區七賢三路237號
- ⚡ 07-521-8237
- Ⓢ 雙人房1,550~2,550元
- Ⓐ 300元／隻
- Ⓟ 有

靠近愛河旁的重機主題旅店，提供腳踏車給住客使用，早餐可選中式、西式或素食。

A3 繽紛樂旅店 Color Fun Inn

- ⌂ 高雄市苓雅區中華四路31號7樓之7
- ⚡ 0958-259-516
- Ⓢ 雙人房1,000~1,800元
- Ⓐ 200元／隻
- Ⓟ 200元／日

步行5分鐘可到捷運三多站、85大樓，10分鐘可到自強夜市。

A4 Yohoo House 悠活農十六

⌂ 高雄市鼓山區美術東五路46號
⚡ 0988-425-458
⑤ 雙人房1,000~1,500元
🐾 300元／隻
Ⓟ 150元／日

靠近凹子底森林公園，透天連排獨棟民宿，擁有採光良好的對外窗房型。

A5 奇異果快捷旅店 —— 高雄車站店

⌂ 高雄市三民區大連街88號
⚡ 07-313-0888
⑤ 雙人房1,680~1,780元
🐾 300元／日、過年期間600元／日
Ⓟ 有

步行10分鐘可到高雄火車站，提供平價的商務房型、自助式早餐。

A6 漫步妘端

⌂ 高雄市苓雅區中華四路29號17樓
⚡ 0973-126-568
⑤ 雙人房1,200~2,500元
🐾 無
Ⓟ 有

步行2分鐘可到捷運三多站，位於星光園道旁，是主打寵物友善的民宿。

A7 旗山三合院

⌂ 高雄市旗山區廣福里中興區6號
⚡ 07-661-4318
⑤ 雙人房1,200~1,500元　　🐾 無
Ⓟ 有

距離旗山老街開車15分鐘，位於郊區的三合院民宿，有廣大的院子可讓狗狗奔跑。

B.吃

Eat & Drink

餐廳種類多樣化，從重裝潢的西式餐廳到泰式、韓式料理都有選擇。

咖啡館&早午餐

B1 旅行養分——餐飲·活動·概念空間

⌂ 高雄市鹽埕區新興街291號
⚡ 07-521-8563

結合旅行講座的複合式咖啡餐館，店內受歡迎的餐點有普羅旺斯鄉村風情早午餐、普羅旺斯香草雞腿排飯和熱內亞青醬奶油雞肉義大利麵。

B2 東門茶樓

⌂ 高雄市鼓山區東門路445號
⚡ 07-555-3637

受歡迎的甜品有黑糖甜心圈、極盛抹茶雪花冰和東門甜湯。

B3 貳樓

⌂ 高雄市前鎮區中安路1之1號2樓（大魯閣草衙道購物中心大道西2樓）
⚡ 07-791-9222

位於商場內（需使用寵物籠／推車入商場），進店後才能讓狗落地。

B4 **奶油仙子的深夜甜點劇場**

⌂ 高雄市前金區旺盛街91號

只有晚上營業的甜點店，老闆本身也有養狗。

B5 **Parlare Coffee**

⌂ 高雄市鳳山區文化西路7號
⚡ 07-780-6976

主打可愛拉花的咖啡飲品店。

B6 **鼻子咖啡餐廳 Nose920**

⌂ 高雄市鼓山區龍水路231號
⚡ 07-558-8920

步行5分鐘可到高雄市立美術館和美術館車站，店內提供義大利麵、輕食與咖啡飲品。

美式&西式料理

B7 **馬多尼生活餐坊 Mattoni Deli Cafe**

⌂ 高雄市鼓山區美術東六街246號
⚡ 07-522-6066

最受歡迎的餐點是油花甘美，口感軟嫩的近江和牛肩小排、草莓三重奏和各式風味拿鐵與茶飲。

B8 **Mao Mao LEE 寵物餐廳**

⌂ 高雄市苓雅區新光路140巷25號
⚡ 07-269-3396

結合寵物美容與住宿的寵物餐廳，10%服務費捐助給浪浪。

B9 大韓夫婦食堂

⌂ 高雄市新興區五福二路125-1號
⚡ 07-201-7588

步行5分鐘可到捷運中央公園站，店內提供石鍋拌飯、海鮮煎餅、韓式年糕等韓國料理。

B10 海裕屋

⌂ 高雄市鼓山區青海路161號
⚡ 07-555-3930

受歡迎的餐點有鹽烤土魠魚定食、海裕屋招牌套餐和挪威鯖魚定食。烤魚若需要與狗狗分食，可請餐廳將調味料另外裝盤。

B11 啤酒肚餐廳

⌂ 高雄市新興區球庭路1號
⚡ 07-215-7200
⌂ 高雄市鼓山區文忠路100號
⚡ 07-586-9100

受歡迎的餐點有費城牛肉堡、奶油干貝明太子義大利麵和牛肝菌起司燉飯。

B12 城市部落原住民餐廳

⌂ 高雄市左營區自由三路551之1號
⚡ 07-359-2777

有歌手駐唱與表演的原住民料理餐廳。

B13 旗津吉勝海產

⌂ 高雄市旗津區中洲二路186-3號
⚡ 07-571-9016

位於旗津海港，受歡迎的料理有蟳粥，金沙小卷、蒜味鮮蚵。

B14 鴻泰興泰式料理

⌂ 高雄市鼓山區文忠路121號
⚡ 07-555-0093

平價泰式料理小館，店內提供泰式酸辣湯、椰汁雞肉、月亮蝦餅等泰國料理。

B15 厝味灶咖 TSUBI

⌂ 高雄市三民區春陽街157號
⚡ 0938-872-728

主要供應午餐與晚餐，由狗民小學供應寵物鮮食的友善餐廳。

B16 回家吃飯鐵板燒

⌂ 高雄市新興區錦田路50號
⚡ 0909-139-132

餐廳內有小包廂可以攜帶寵物。

B17 秘町無煙炭火燒肉

⌂ 高雄市新興區七賢一路465號
⚡ 07-236-8666

步行10分鐘內可到捷運美麗島站，提供499元吃到飽的燒烤餐廳。

B18 打勾勾人寵慢活

⌂ 高雄市苓雅區五權街256號
⚡ 07-722-3152

供餐食飲品以及寵物餐食、點心。

C. 玩

Place to go

除了西子灣看夕陽，鼓山往返旗津的渡輪也可以帶狗一起搭乘。淨園休閒農場是少數可以讓狗狗和散養動物接觸的園區。

C1 淨園休閒農場

⌂ 高雄市小港區明聖街135巷10弄12號
✆ 07-793-2223

飼養許多小動物的特色園區，園內餐廳區域可看飛機降落。

C2 打狗英國領事館文化園區

⌂ 高雄市鼓山區蓮海路20號
✆ 07-525-0100

靠近西子灣碼頭邊的一座西式建築官邸。

C3 鼓山渡輪站

⌂ 高雄市鼓山區濱海二路1號
✆ 07-551-4316

位在捷運西子灣站旁，接受攜帶狗狗搭船。

C4 旗津渡輪站

⌂ 高雄市旗津區海岸路10號
✆ 07-571-2542

靠近旗津天后宮，接受攜帶狗狗搭船。

C5 駁二藝術特區

⌂ 高雄市鹽埕區大勇路1號
⚡ 07-521-4899

靠近捷運鹽埕埔站，舊倉庫改建成的藝術特區，園內有各式餐廳、展區與表演場地。

C6 舊鐵橋濕地生態公園

⌂ 高雄市大樹區竹寮路109號
⚡ 07-652-2292

步行15分鐘可到九曲堂火車站，有大片綠地與舊鐵橋景觀的人氣景點。

C7 十鼓橋糖文創園區

⌂ 高雄市橋頭區糖廠路24號
⚡ 07-611-9629

位於橋頭火車站旁，門票包含十鼓擊水劇場的表演。

C8 美濃客家文物館

⌂ 高雄市美濃區民族路49-3號
⚡ 07-681-8338

園區內需使用牽繩，進到建築物內不可落地（大狗可使用推車）。

C9 旗津星空隧道

⌂ 高雄市旗津區廟前路1巷

悠閒的散步小徑，穿過隧道可以觀海。

C10 台灣糖業博物館

⌂ 高雄市橋頭區糖廠路24號
⚡ 07-611-9299

超過百年歷史，佔地廣闊的台糖園區。

C11 月世界泥火山

⌂ 高雄市田寮區崇德里

地形十分特殊，寸草不生的地質景觀與轟隆轟隆的黑色泥漿。

C12 石頭廟

⌂ 高雄市田寮區新興路2-7號
⚡ 07-636-1154

小石頭堆砌而成的特殊景觀廟宇。

屏東
Pingtung

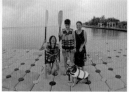

和成堆的氂牛
起司棒

大鵬灣紅樹林獨木舟出發前

霧台郵筒也裝飾了魯凱族圖騰

　　100天的旅行時間太長不免要處理一些工作，雖然出發前都盡量安排好了，但也難免有些小意外。氂牛起司棒是我在尼泊爾找到的天然零食，國際運送常常和計畫送達的時間不同，商品運來後也要親自去檢查，因為這個小插曲讓我們旅行的路線做了一些調整。原訂是順著海線往墾丁走，改向去了三地門和霧台鄉。「霧台民宿」是位在霧台部落裡的民宿，老闆就是魯凱族美女，老闆說這個部落曾經獲得整潔比

賽第一名，因此頭目很在意村內的清潔。爲了得冠軍全村養成了早起打掃的習慣，清晨的唰唰聲就是竹掃帚刮在石板地上的聲音，提醒著帶狗來此地一定要非常注意維護清潔。每間石板屋都有不同的雕刻，每個雕刻代表了那戶人家的特色。有獵人雕刻的那家是最會打獵的；出了大學生的家就雕了學士帽。這個曾被八八風災重創的部落，現在已重新展現了生機。如果你也來到這裡，絕對不要錯過口感Q彈的現炸

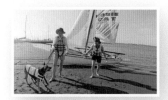
準備搭乘雙軌風帆

參加沙灘婚禮

沙灘婚禮的主角

芭比和柴犬伴郎

小米甜甜圈、用假酸漿葉包芋頭粉和肉的吉拿富。

　　旅行前就已經答應了要當十年好友的伴娘，好友也特別向飯店確認過可以讓狗狗參加婚禮，因此芭比的禮服也一直跟著我們旅行。婚禮當天伴娘們分別去整理頭髮和化妝，但我打扮芭比的時間卻比花在自己的時間還長。芭比的伴郎是身形小她一半的柴犬。一群人浩浩蕩蕩出場時，芭比和柴犬伴郎也佔據許多來賓的手機記憶體。能夠帶著芭比參加婚禮，也成為我們很重要的生命回憶。

　　南下墾丁的路上，你不能錯過大鵬灣的水域活動。屏東佔地廣大，許多人會安排小琉球與東港在同一個行程，我們待了好多天就為了在大鵬灣玩水，帶芭比在紅樹林划獨木舟的美景至今都印在腦海。在帆船基地的雙軌風帆，讓我們像是到屏東拍了一場電影，將風帆推出海域的那一刻，抱著芭比在海上漂浪是這趟旅程最奇幻的情景。🐾

A. 住

Accommodation

依照旅遊路線大致上分爲屏東市和山地門一帶靠山的區域、東港大鵬灣和小琉球、恆春鎮和墾丁。

A1 六本木汽車旅館

⌂ 大連館：屏東市大連路33號
⚡ 08-737-0677
⌂ 自由館：屏東市公正四街132號
⚡ 08-766-7869
⑤ 雙人房1,300～1,600元　⊛ 300元／隻
⑫ 有

獨立車庫進出房間，日式清新風格的裝潢設計，很適合帶大狗同行。

A2 鐵騎休息棧

⌂ 屏東縣枋寮鄉中山路二段55號
⚡ 0988-435-757
⑤ 雙人房800～1,200元
⊛ 無
⑫ 有

除了提供環島旅客和單車族住宿，也是同志友善民宿。公共空間有店貓，若狗狗對貓會躁動需自行管控。

A3 依水園民宿

⌂ 屏東縣麟洛鄉田中村中正路永安巷6號
⚡ 0913-123-887
⑤ 雙人房1,500～1,800元
⊛ 無
⑫ 有

距離屏東市區10分鐘車程，是一對退休夫妻親手打造維護的800坪中式庭院民宿。

A4 霧台民宿

⌂ 屏東縣霧台鄉中山巷57之1號
⚡ 0977-765-544
⑤ 雙人房2,600元（含導覽）
⊛ 無
Ⓟ 有

位在霧台部落內的民宿，部落內對於寵物飼養的規定相當嚴格，帶狗來此地務必注意禮貌與部落規定。

A5 東港禾田旅宿

⌂ 屏東縣東港鎮嘉新一街352號
⚡ 0913-109-869
⑤ 雙人房2,080~3,600元
⊛ 無
Ⓟ 有

靠近大鵬灣休閒特區，精緻風格裝潢，提供腳特車給住客使用，店狗是1隻米克斯。

*本書附有優惠券

A6 築跡民宿

⌂ 屏東縣東港鎮鎮海路115-27號
⚡ 0963-726-803
⑤ 雙人房（共用衛浴）1,100~1,300元
⊛ 無
Ⓟ 有

是一對熱情的退休夫妻所經營的透天型民宿，入住時還會準備在地知名的財之林豆花與新鮮水果供住客享用。如需獨立衛浴需訂四人房。

A7 海豚城堡民宿

⌂ 屏東縣東港鎮新義路38號
⚡ 0980-180-471
⑤ 雙人房800~1,000元
⊛ 押金1,000元（退房檢查後退還）
Ⓟ 有

主打背包客棧的平價民宿，有可容納7人的家庭大套房。

A8 本氣屋

⌂ 屏東縣恆春鎮恆南路85號
⚡ 08-888-2046
⑤ 雙人房1,200~2,400元
🐾 200元／次
Ⓟ 無

位在恆春街上的民宿，一樓是日式食堂，民宿內飼養多隻貓貓狗狗。

*本書附有優惠券

A9 鐵宿 Tetsu

⌂ 屏東縣恆春鎮南灣里南灣路信義巷74號
⚡ 0930-326-332
⑤ 雙人房1,600~3,000元
🐾 押金1,000元（退房無任何問題全數退還）
Ⓟ 無

開車1分鐘可到南灣海灘、5分鐘可到恆春市區，提供早餐、衝浪與潛水教學。民宿內有店狗與店貓。

A10 墾丁橙色陽光緩慢民宿

⌂ 屏東縣恆春鎮樹林路15-3號
⚡ 0936-969-555
⑤ 雙人房1,000~2,000元
🐾 小型犬200元／隻、中型犬300元／隻、大型犬400元／隻
Ⓟ 有

獨立套房皆可帶狗，與其他旅客同住的背包房需把寵物關在籠內（不收清潔費）。民宿內有收養6隻浪貓。

A11 墾丁天鵝湖湖畔別墅飯店

⌂ 屏東縣恆春鎮南灣路500號
⚡ 08-889-1234
⑤ 2,500~5,000元
🐾 無
Ⓟ 有

園區形式的渡假旅店，有獨立進出的房型與露台，園內多爲水池覆蓋。

A12 初夏日和

⌂ 屏東縣恆春鎮恆北路125之3
⚡ 一館0908-326-125；二館0934-176-791
⑤ 雙人房1,800~2,200元
🐾 無
Ⓟ 有

有自己的草坪和烤肉區，也提供人數較多時的包棟住宿。

A13 莎莎的拉夢民宿
Sasa Lamour

⌂ 屏東縣恆春鎮船帆路840號
⚡ 08-885-1718
⑤ 雙人房1,000~5,500元，
🐾 每隻300元／天，押金1,000元
Ⓟ 有

靠近船帆石沙灘，有海景和小花園。最多接受3隻小型犬、1隻大型犬。不可在浴室洗澡吹毛，有戶外洗澡區。不可單留狗在房間，可帶狗一起在餐廳用餐。

A14 貓兒散散步

⌂ 屏東縣恆春鎮南灣路320號
⚡ 08-889-8689
⑤ 1,580~3,980元
🐾 300元／次
Ⓟ 有

步行10分鐘可到南灣海灘，有獨立門戶的房型和草坪。

A15 洋老院

⌂ 屏東縣恆春鎮埔頂路351號
⚡ 0932-746-028
⑤ 3,000~5,500元
🐾 押金1,500元
Ⓟ 有

地點靠近鵝鑾鼻，單層平房的房型和大草坪，適合待在園內渡假。

A16 哈 Cheese & 哈 Dog
寵物民宿餐廳

⌂ 屏東縣恆春鎮恆公路1012巷20號
⚡ 0919-357-189
Ⓢ 1,500~2,500元
Ⓐ 無
Ⓟ 有

位在恆春鎮上，歡迎寵物和小孩的友善民宿。

A17 嫯遊邊境

⌂ 屏東縣恆春鎮草埔路60號
⚡ 0926-559-740
Ⓢ 雙人房 3,680~4,680元
Ⓐ 已包含於房價內
Ⓟ 有

每間房都有獨立泳池的villa式民宿。

A18 鬆塊民宿

⌂ 屏東縣恆春鎮山腳路60號
⚡ 08-889-8960
Ⓢ 雙人房 3,800~5,800元
Ⓐ 無
Ⓟ 有

一樓園景房可攜帶寵物，推薦預訂大廳的和平披薩。

A19 打呼旅店

⌂ 屏東縣恆春鎮湖內路5巷14號
⚡ 0966-311-616
Ⓢ 雙人房1,200~1,500元
Ⓐ 200元／次
Ⓟ 無

位在恆春鎮、靠近小杜包子，房型多為沉穩簡潔的配色。

A20 呆海邊旅居

⌂ 屏東縣恆春鎮船帆路623號
⚡ 0988-425-458
⑤ 雙人房3,500~4,500元
🛏 押金1,000元（退房檢查無損壞則退還）
Ⓟ 有

步行5分鐘可到船帆石沙灘，在民宿內就可以看到海景。

A21 窩福 Woof House 寵物民宿

⌂ 屏東縣恆春鎮大埔路86-5號
⚡ 0985-832-361
⑤ 1,800~3,200元
🛏 無
Ⓟ 無

步行15分鐘可到恆春鎮街上，獨立門戶與庭院的房型設計。

A22 墾丁李莎小鎮

⌂ 屏東縣恆春鎮德和路413-2號
⚡ 0932-286-678
⑤ 1,900~3,800元
🛏 無
Ⓟ 有

有獨立陽台與小庭院的獨立木屋房型，有草坪可讓狗狗玩樂。

A23 阿飛沖浪旅店

⌂ 屏東縣恆春鎮南灣路274號
⚡ 07-313-0888
⑤ 1,400~4,500元
🛏 無
Ⓟ 有

步行3分鐘可到南灣海灘，在墾丁有多家特色主題民宿。

B. 吃

Eat & Drink

山地門、霧台山區有排灣族與魯凱族特色料理，東港特色食物有櫻花蝦、黑鮪魚、油魚子、雙糕潤、烏魚子、旗魚黑輪。

咖啡館&早午餐

B1 費奧納咖啡

⌂ 屏東縣屏東市民學路15巷38號
⚡ 08-721-5520

受歡迎的餐點和飲品有泡菜pizza、素甘貝佐牛肝菌義大利麵和迷迭羔羊燉飯，店狗是隻柴犬。

B2 鼎昌號

⌂ 屏東縣屏東市南京路38-1號
⚡ 08-733-2377

靠近屏東車站，店內提供多種冰品、冰沙、鯛魚燒與鍋燒麵等輕食。

B3 肥春號
Fatchun Café

⌂ 屏東縣恆春鎮糠林南路15號
⚡ 08-889-9855

承襲阿公的回春藥房，孫輩共同經營的大庭院咖啡早午餐。受歡迎的料理有牛肉捲餅、西西里冰咖啡和蜜糖吐司。

B4 好日子

⌂ 屏東縣恆春鎮西門路13號
⚡ 08-888-1152

店內提供漢堡與各式早午餐咖啡，有隻黑色店貓。

B5 白羊道柴燒麻糬

⌂ 屏東縣恆春鎮中山路188號
⚡ 08-889-9992

提供現點現做的手工麻糬，店內有貓，見貓會激動的狗狗需自行控管好。

B6 喜喜美式餐廳

⌂ 屏東縣恆春鎮北門路40號

親切美味的小餐館，供應早午餐、義大利麵和披薩。

美式＆西式料理

B7 若于意大利餐廳

⌂ 屏東縣泰武鄉平和村太和巷22-1號
⚡ 0922-037-648

隱藏在比悠瑪部落裡的私房義大利餐館，店內提供道地的義式料理，溫馨別緻的佈置特別有韻味。

B8 肉 Meat

⌂ 屏東縣恆春鎮中山路124號
⚡ 使用FB或IG聯繫

簡單的吧台式路邊餐檯座位，受歡迎的餐點有牛排飯、牛排三明治和牛排沙拉。

B9 日作 Good Farmer
小農概念餐廳

🏠 屏東縣屏東市勝利東路50號（屏東市國民運動中心）

⚡ 08-738-8123

位在千禧公園旁，使用在地小農食材製作餐點。

B10 小曼谷

🏠 屏東縣屏東市華盛街7-1號

⚡ 0961-518-836

位於屏東市區內，提供平價多樣的泰國料理。

B11 琉璃花園

🏠 屏東縣瑪家鄉北葉村220號

⚡ 08-799-1606

受歡迎的餐點有洛神紅藜水果沙拉、烤雞、原味烤肉、瑪家咖啡、楓糖蝶豆花。

B12 答給發力美食坊

🏠 屏東縣三地門鄉中正路二段29巷2之2號

⚡ 08-799-3395

位在三地門藝術村內，排灣族創意料理，有人少也能點的排灣族全餐。

B13 泰國高腳屋

⌂ 屏東縣內埔鄉富田村富豐路306號
✆ 08-778-8819

泰國運來的高腳屋，用餐區分為涼亭、高腳屋與茅草屋。門票100元（可抵消費，120公分以下免費）。受歡迎的菜有泰式烤沙嗲、泰式香茅雞湯、涼拌海鮮和辣炒花枝。

B14 貓居手作料理

⌂ 屏東縣東港鎮共和街105號
✆ 0935-837-461

提供500元~1,000元無菜單海鮮料理，需要先電話或網路預訂。

B15 新新海鮮

⌂ 屏東縣東港鎮嘉新路91-1號
✆ 0910-311-950

店內有販售大鵬灣捕撈的時令海鮮，受歡迎的料理有螃蟹粥、浮水鮮蚵和酥炸那個魚。

B16 美滿咖啡生活館

⌂ 屏東縣東港鎮光復路二段65之1號
✆ 08-831-1111

靠近東港鎮公所，提供現煮中式餐點，店內不定期舉辦講座與課程。

B17 珍珍海鮮餐廳

🏠 屏東縣東港鎮嘉新路87之1號
⚡ 08-833-7580

靠近大鵬灣，專門販售海鮮料理，店內提供大鵬灣水域的在地海鮮。

B18 大眾海產

🏠 屏東縣東港鎮延平路180-1號
⚡ 08-832-9675

受在地人喜愛的平價海鮮料理，店內提供肉燥飯、鮮魚湯與海鮮熱炒。

B19 龍允壽司

🏠 屏東縣東港鎮光復路二段87號
⚡ 08-835-0911

運用在地海產入菜的日式料理店，提供生魚片與海鮮丼是店內受歡迎的料裡。

B20 惠姐鮮魚湯

🏠 屏東縣新園鄉義仁路21號
⚡ 0986-956-125

從東港過進德大橋即達，提供各種新鮮魚獲料理與海產，保留食材原味，沒有過多調味。

B21 本氣食堂

🏠 屏東縣恆春鎮恆南路85號
⚡ 0988-884-780

販售晚餐與宵夜的日式食堂，受歡迎的料理有招牌唐揚雞、馬鈴薯燉肉、本特漬哇哇牛肉，店內數隻店狗店貓。

B22 河內越光

🏠 屏東縣恆春鎮恆公路208巷12-1號
⚡ 0987-983-101

位在恆春市區，受歡迎的餐點有清蒸檸檬魚、月亮蝦餅和雞肉綠咖哩。

B23 清水越南美食料理

⌂ 屏東縣恆春鎮新興路106巷
　　15-1號
⚡ 08-888-2096

位在恆春市區,越南人開的道地
越式料理,提供牛肉河粉、椰子
蒸雞等越南料理。

B24 三輪車泰式料理

⌂ 屏東縣恆春鎮恆南路103號
⚡ 08-888-1889

位在恆春市區,店內提供泰式快
炒、沙拉與飯麵套餐。

B25 象廚泰緬式料理

⌂ 屏東縣恆春鎮草埔路65-2號
⚡ 08-889-9885

獨棟落地窗式的泰國料理餐廳,
除了泰式餐點外,店內也提供調
酒與飲品。

B26 恆春鵝肉店

⌂ 屏東縣恆春鎮中正路129-6號
⚡ 08-889-7869

使用恆春特色細麵做的鵝肉湯麵
相當美味。

B27 海珍珠海鮮餐廳

⌂ 屏東縣恆春鎮新興路13號
⚡ 08-888-3562

除了新鮮海產,店內也有海鮮超
市可以購買生鮮海產。

B28 大山河風味堂

⌂ 屏東縣里港鄉過江路123號
⚡ 08-772-0528

手藝相當好,是當地的人氣餐
廳。

C.玩

Place to go

山區有原住民文化園區與部落參觀活動，屏東縣內就有2個寵物休閒農場，大鵬灣的水域活動幾乎都能夠帶毛小孩。

C1 粮田集市

⌂ 屏東縣潮州鎮潮州路337號正對面
⚡ 0930-340-304

草地帳篷與野餐風的戶外咖啡館，有大片的草皮。

C2 台灣原住民文化園區

⌂ 屏東縣瑪家鄉北葉村風景104號
⚡ 08-799-1219
⑤ 全票150元、軍警票80元（身心障礙者及其陪同人員1名、持有志工榮譽證者、65歲以上老人、110公分以下免購票入園）

原住民文化與生活的主題園區。歌舞劇場表演狗不可入內，表演場門口設有寵物寄放籠（尺寸只能容納小型犬）。

C3 恆春3000博物館

⌂ 屏東縣恆春鎮草埔路29-1號
⚡ 08-888-1002
⑤ 門票100元（可抵消費）

供應多種生啤酒，館藏超過3000個來自世界各地的啤酒杯，與啤酒史蹟相關的文物，非常值得細細品味。

C4 神山部落

⌂ 屏東縣霧台鄉神山巷

霧台鄉特色小吃的集中地，手工製作加上綠豆、小米的神山愛玉冰、原住民傳統點心吉納富與現炸的小米甜甜圈都在這裡。

C5 霧台村岩板巷

⌂ 屏東縣霧台鄉霧台部落內

魯凱族部落內的一條石板路，保留原始建築與風格。路上可見在地特色的霧台郵局、一生獵過千頭山豬的獵人家。

C6 大花農場

⌂ 屏東縣九如鄉九如路一段15號
⚡ 08-739-6588

主打有機玫瑰花的農場，園內提供新鮮玫瑰花、玫瑰花茶、玫瑰甜點與相關商品。

C7 薰之園香草休閒農場

⌂ 屏東縣里港鄉過江路126號
⚡ 08-772-2077

主要種植無毒、無農藥自然生產的農場，提供香草美食與各種DIY體驗活動。

C8 大鵬灣水上娛樂帆船基地

Hobie Cat 雙軌風帆
$ 1,500元／1小時（最多可4人共乘）

需要先預約，自備寵物救生衣、牽繩與換洗衣物。利用風力驅動的雙體帆船，速度較快時建議把狗狗牽緊抱好。可自備啤酒或飲料。

C9 大鵬灣國際休閒特區

紅樹林獨木舟
⌂ 屏東縣東港鎮鵬灣大道二段1號
⚡ 08-833-9111
$ 500元／人

大鵬灣SUP
$ 300元／人

需自備寵物救生衣。

Chapter 4.

EAST 東部

宜蘭
······ Yilan

和米糕一家變成朋友

米糕和芭比在東岳湧泉玩水

米糕一家是二度來訪，意外成為100天旅行中最常出現的來賓，兩家人也變得更加熟識，我們一起去了東岳湧泉玩水，那裡的水清澈見底、深度不高，很適合讓狗狗游泳。雖然我們中途狗狗的經驗不多，但米糕是芭媽中途過時間最長的幼犬。因為眼睛細小長得實在太特別，為了增加關鍵字的搜尋機率我還取名叫「榮浩」。米克斯本來就不好送養，眼睛小小又長臉、心靈受創，一摸到就慘叫，拍不出可愛照片的米糕，找到家自然是

困難重重，幾次有認養人來看她都緊張閃尿、驚聲慘叫，芭媽甚至都做好自己收編的最壞打算。還好出現了這位不在乎她受挫性格的米糕姊姊，硬派作風直接就把大哭大叫的米糕帶回家了。

我和阿嬤在田間發現了「Tinto阿根廷餐廳」，藍色大招牌寫著阿根廷三個大字，很難不停下來仔細看看，打電話確認過可以帶芭比一起用餐後就馬上預約了當日晚餐。餐廳的庭院就像是鄉下某戶人家的普通前院，打開門進到餐廳

阿嬤請假搭火車回新竹

在「Tinto阿根廷餐廳」

搭賞鯨船

內卻又像是踏進了南美洲，一塵不染的地板和牆面吸引了我的注意。整家餐廳用了南美風情飾品裝飾，阿根廷華僑的老闆把道地的阿根廷烤肉帶回台灣，套餐份量十足、吃起來相當過癮，芭比也愛死這裡的烤牛排了。頭城港口的賞鯨船選擇很多，我們找到一艘可以讓芭比出海的賞鯨船，阿嬤愛死和芭比一起搭船了，像抱孫子一樣地緊抱芭比。

礁溪溫泉的行程只剩我和芭比，阿嬤自己搭火車回新竹陪老弟去報名參選。因為不想一人泡溫泉的關係，我就住在一家沒有泡湯池的「戀人湯屋」民宿。那是一家簡單乾淨的小民宿，有隻親人的西施老犬，這讓我和芭比在大廳進出也很自在。我帶著芭比在湯圍溝溫泉公園走累了就坐下來泡腳，跟著老人家排隊在公園按摩，就算在便利商店喝杯咖啡也能在門口泡腳。如果你來礁溪只住了溫泉旅館就離開，那就真是太可惜了。🐾

A. 住

Accommodation

大多是靠近田邊的獨棟民宿，有很多平坦的草地可以讓狗狗奔跑。

A1 宜蘭81輕旅Boat

- ⌂ 宜蘭縣礁溪鄉武蘭路81-16號
- ⚡ 0989-419-419
- ⑤ 雙人房1,800~2,200元
- 🐾 無
- Ⓟ 有

位在礁溪鄉的田中間，一樓是落地玻璃的獨棟民宿，有自己的烤肉區與兒童遊樂設施。

A2 極簡旅行民宿

- ⌂ 宜蘭縣五結鄉五結路一段469巷17弄7號
- ⚡ 0988-490-510
- ⑤ 雙人房1,600~2,800元
- 🐾 無
- Ⓟ 有

靠近國立傳統藝術中心與冬山河，透天連排民宿、有提供帶露台的房型。

*本書附有優惠券

A3 鰭居

- ⌂ 宜蘭縣三星鄉大埔中路309巷102號
- ⚡ 0978-761-028
- ⑤ 雙人房1,500~1,800元
- 🐾 無
- Ⓟ 有

步行15分鐘可到親水公園泛舟處，位在社區中的透天民宿，提供共用客廳與廚房。

🅐4 洛卡斯

- ⌂ 宜蘭縣大同鄉松羅村泰雅路2段96-6號
- ⚡ 03-980-1015
- Ⓢ 雙人房1,800~2,500元
- 🐾 無，維護好房間設施即可
- Ⓟ 有

蘭陽溪旁的木屋型民宿，有大草坪可讓狗狗玩樂。

🅐5 境安樂活民宿

- ⌂ 宜蘭縣冬山鄉境安二路451號
- ⚡ 03-951-9052
- Ⓢ 雙人房1,400~2,600元
- 🐾 無，維護好房間設施即可
- Ⓟ 有

步行15分鐘可達廣興農場，獨棟透天民宿，有自己的庭院和烤肉區。

🅐6 田園河畔

- ⌂ 宜蘭縣冬山鄉東五路66號
- ⚡ 0937-523-384
- Ⓢ 雙人房1,800~2,500元
- 🐾 200元／隻
- Ⓟ 有

位於冬山河旁的獨棟民宿，提供簡單設計的房型，周邊是大面積稻田。

🅐7 老公老婆友善民宿

- ⌂ 宜蘭縣冬山鄉境安路345號
- ⚡ 03-951-9013
- Ⓢ 雙人房1,800~2,200元
- 🐾 小型犬200元／日、中大型犬300元／日
- Ⓟ 有

清真認證民宿，若同日有伊斯蘭教旅客則無法接待寵物旅客。攜帶寵物需事先與老闆確認。

A8 依依不捨民宿

⌂ 宜蘭縣五結鄉親河路二段103巷1弄7號
⚡ 03-960-5606
💲 雙人房1,380~2,400元
🐾 300元／日
🅿 有

社區型的連排別墅與共用庭院。

A9 第五季鄉野別墅

⌂ 宜蘭縣五結鄉五結路一段469巷15號
⚡ 0955-973-456
💲 雙人房1,700~3,600元
🐾 無
🅿 有

位在冬山河旁，房間有陽台的透天民宿。

A10 Dansely 丹可民宿

⌂ 宜蘭縣五結鄉五結路一段469
巷9弄16號
⚡ 0911-413-895
💲 雙人房1,900~2,800元　🐾 無
🅿 有

提供適合攜帶小孩與寵物的房型。

A11 卡松安民宿

⌂ 宜蘭縣冬山鄉安中路36號
⚡ 0933-103-789
💲 雙人房3,000元~3,800元
🐾 無　🅿 有

南洋度假風的民宿，房間門口即
是共用庭院。

A12 紫柚緣

⌂ 宜蘭縣冬山鄉鹿得二路247號
⚡ 0905-917-698
💲 雙人房2,680~3,980元
🐾 3隻內無收費，超過每隻300元
🅿 有

擁有寵物戲水池的獨棟寵物民宿。

A13 跑跑

⌂ 宜蘭縣礁溪鄉二結路36-5號
⚡ 0909-710-588
💲 雙人房2,600~4,500元
🐾 12公斤以下300元／隻，12公
斤以上500元／隻

有大片綠地可讓毛孩跑跑的民宿。

B. 吃

Eat & Drink

有多家結合在地食材的特色店家，除了在地新鮮漁獲料理與糕渣、每個月只營業7天的米戚風蛋糕專賣店外，還有阿根廷與烏克蘭料理。

B1 初 firstday food 早午餐

⌂ 宜蘭縣礁溪鄉礁溪路四段109號
⚡ 03-988-1513

靠近礁溪火車站，提供平價的各式早午餐料理，店狗是黃金獵犬。

B2 白色廚房 Une Cuisine Blanche

⌂ 宜蘭縣宜蘭市神農路二段16巷11號
⚡ 03-931-3232

米戚風蛋糕專門店，只有每個月的1號~7號對外營業。最受歡迎的蛋糕有蜂蜜檸檬米戚風、抹茶米戚風和藍莓米戚風。

B3 Resort Brew Coffee Co

⌂ 宜蘭縣宜蘭市農權路二段30號
⚡ 03-933-2290

受歡迎的餐點和飲品有歐陸式早午餐、麻糬鬆餅和澳洲卡布。

B4 飲廊 Corridor

⌂ 宜蘭縣羅東鎮公正街56號
⚡ 03-955-0557

將台灣在地風味融合到西餐中，
並且供應各式特色調酒。

B5 青果果自家烘焙珈琲店

⌂ 宜蘭縣礁溪鄉大忠村奇峰街4
號
⚡ 03-987-1015

蔬食料理與咖啡專門店，店內長
期義賣商品資助流浪動物救援。

B6 里海 cafe′

⌂ 宜蘭縣礁溪鄉和平路107號
⚡ 03-987-1213

步行15分鐘可到礁溪火車站，每
日現捕的鮮魚定食料理餐廳。

B7 微笑海龜咖啡館

⌂ 宜蘭縣羅東鎮公正路395號
⚡ 03-961-1559

距離羅東車站開車10分鐘的距
離，提供甜點、漢堡與輕食飲
品。

美式&西式料理

B8 Tinto 阿根廷餐廳民宿

⌂ 宜蘭縣礁溪鄉踏踏五路170巷35弄9號
⚡ 03-988-5021

老闆夫妻是阿根廷華僑，退休後回到家鄉開設的
餐廳民宿，需提前一天預約。

B9 蘭波 Lan PO

⌂ 宜蘭縣宜蘭市女中路二段185號
⚡ 03-935-8516

步行10分鐘可到宜蘭車站，受歡迎的餐點和飲品
有伊比利豬蓋飯、肋排咖哩飯和眼球奶茶。

B10 芭樂狗 Mr.Balagov Ukrainian Cafe

⌂ 宜蘭縣宜蘭市復興路二段168-1
號
⚡ 03-935-1655

烏克蘭特色料理，受歡迎的料理
有烏克蘭皇家烤肉、手工冰淇淋
和香蕉榛果巧克力布里尼。

B11 TAVOLA pizzeria

⌂ 宜蘭縣宜蘭市縣政六街32巷66
號
⚡ 03-925-6300

位在宜蘭地方法院旁，提供多樣
披薩、義大利麵與沙拉餐點。

B12 HaoHaoKaffe

⌂ 宜蘭縣五結鄉中正路一段2巷
125號
⚡ 03-955-8281

步行3分鐘可到羅東林業文化園
區，提供早午餐、輕食與甜點。

亞洲料理

B13 龜マウンテン居酒屋

⌂ 宜蘭縣礁溪鄉溫泉路85號
⚡ 0967-245-754

靠近礁溪溫泉廣場，提供單點日式燒烤、啤酒與
清酒。

B14 行運茶餐廳

⌂ 宜蘭縣羅東鎮天津路80號
⚡ 03-957-3131

受歡迎的餐點有薄鹽鯖魚飯、蜜汁叉燒飯和行運
粥，非常友善且有供應寵物餐。

B15 林北烤好串燒酒場

⌂ 宜蘭本店：宜蘭縣宜蘭市新興路15號
⚡ 03-935-1511
⌂ 羅東店：宜蘭縣羅東鎮光榮路215號
⚡ 03-955-1131
⌂ 礁溪店：宜蘭縣礁溪鄉溫泉路48號
⚡ 03-988-6511

受歡迎的菜色有和風炒烏龍麵、明太子雞腿肉和泰式涼拌透抽。

B16 茶宴

⌂ 宜蘭縣羅東鎮倉前路30號
⚡ 03-957-7757

茶藝館風格的台式炒菜餐館。

B17 熊飽鍋物

⌂ 宜蘭縣宜蘭市公園路435號
⚡ 03-925-1818

受歡迎的鍋物有原味昆布、牛奶起司和四川麻辣口味。

B18 和田食堂

⌂ 宜蘭縣員山鄉惠深一路55號
⚡ 03-922-0008

獨棟平房式的餐廳，預約制無菜單日式料理。

B19 香料廚房

⌂ 宜蘭縣員山鄉七賢路59號
⚡ 03-922-0928

獨棟平房式的外觀，花藝與西式料理的複合式餐廳。

B20 阿信小吃部

⌂ 宜蘭縣三星鄉大埔中路309巷51弄2號
⚡ 03-989-0248

隱藏在住宅區內的餐館，店內販售宜蘭特色料理「糕渣」與各式炒菜。

B21 味珍活海鮮餐廳

⌂ 宜蘭縣蘇澳鎮漁港路70號
⚡ 03-995-2233

位於南方澳漁港旁，使用在地漁獲製作料理。

B22 牛哥小吃部

⌂ 宜蘭縣蘇澳鎮仁愛路189號
⚡ 03-990-3186

價格親民的在地隱藏版海鮮餐廳，平日的中午擠滿在地的上班族。

B23 好糧食堂

⌂ 宜蘭縣蘇澳鎮南澳路13-1號
⚡ 0919-117-273

只有六、日營業的小食堂，為實踐農耕生活理想，食材來源是老闆親自耕種的。

B24 浦島漁夫食堂

⌂ 宜蘭縣礁溪鄉溫泉路85號
⚡ 03-988-8963

供應各式新鮮漁獲定食，座位不多，建議先訂位。

B25 日暮和風洋食館

⌂ 宜蘭縣羅東鎮光榮路165號
⚡ 03-955-0191

供應日式定食與洋食餐點。

B26 好2食堂

⌂ 宜蘭縣宜蘭市和睦路2-52號
⚡ 03-936-0257

風格年輕的中式餐館，也供應甜點與飲品。

C. 玩

Place to go

有很適合毛小孩的淺水天然冷泉，賞鯨活動也很適合帶著狗狗乘船，還有專門紀念愛犬而命名的香草園區。

C1 東岳湧泉

⌂ 宜蘭縣南澳鄉東岳村

水深及膝的天然冷泉，全年水溫在攝氏14~16度，是非常安全的玩水地點。

C2 香草菲菲芳香植物博物館

⌂ 宜蘭縣員山鄉內城路650號
⚡ 03-922-9933
Ⓢ 每人100元，寵物入園不另收費

香草植物主題園區，取名自過世的愛犬。每週三定為「菲菲寵物日」紀念愛犬，入場寵物可獲得神秘禮物。《我的菲菲日記》是老闆紀念愛犬出版的書。

C3 凱鯨號賞鯨船隊

⌂ 宜蘭縣頭城鎮港口路15~30號
⚡ 0932-163-479

提供搭船出海的賞鯨服務，接受狗狗上船，需自備寵物救生衣。

C4 湯圍溝溫泉公園

⌂ 宜蘭縣礁溪鄉德陽路99-11號
⚡ 03-987-4882

公園內就有泡腳溫泉池、咬腳皮小魚池和按摩。

C5 羅東林業文化園區

⌂ 宜蘭縣羅東鎮中正北路118號
⚡ 03-954-5114

佔地20公頃，有自然生態池、水生植物池、森林鐵路與運材蒸汽火車頭展示區等。

C6 中興文化創意園區

⌂ 宜蘭縣五結鄉中正路二段6-8號
⚡ 03-969-9440

原為中興紙廠、佔地廣大，現有多家手工藝工坊，並時常舉辦各種活動。

花蓮

····· **Hualien**

和小乖的
最後一次旅行

在花蓮文創園區遇見狗友

到新家第一天的好好

　　花蓮是我們認養芭比後第一個旅遊地，第二次是為了送養小狗，當時我們中途了芭比的姪女（芭比還在流浪的同胞姊妹生的小狗），我們護送了小狗到花蓮給一位退休老師，她被取名叫「好好」。去好好家探訪是這趟出門前就約好了，兩年前看到這個擁有超大庭院的新家，就連我們也想被認養了。出門迎接的是已不認得我們的好好，就像芭比也不認得救她的好心人一樣。探訪中得知好好在去年癲癇發作，

第一次發作時躺著好幾天口吐白沫，好媽每天幫她把屎把尿直到康復，阿嬤說：「好好這名字取得真好。」

　　表妹帶著小乖參加了這趟旅行，她說可能是最後一次一起旅行了。表妹結婚後，16歲的小乖留在娘家住著，從小乖也變成了老乖。在花蓮見到他們，本來癱軟不得動彈、大小便失禁的老乖竟然靠輔助器站著行走。在公園散步時，瘦乾少毛靠輔助器支撐的老乖特別引人注意，有不少路人表示

這次旅行見到了長大的好好

芭比超級喜歡好多草坪的花蓮

靠輔助器行走的小乖

同情，但在我們眼中卻覺得幸福。100天旅行前，寵物療養院說老乖不行了，但我們寵物溝通課的同學說老乖想待在表妹身邊，於是老乖被表妹帶到800公尺外的新家，表妹的老公用水管DIY做了復健椅，細心照料褥瘡傷口和皮膚化膿，老乖從鬼門關又回到老老狗狀態。你說溝通真的有用嗎？老實說我不知道，可看到表妹睡前按摩老乖手腳、檢查身體，帶著老乖來一場最後的旅行，就已經是沒有遺憾的生命故事，至少他們互相用力、沒有遺憾地陪了對方一場。

有狗友在花蓮文創園區認出芭比，雖是第一次見面卻一起坐在草地聊了很久。我也很高興知道，我們的旅行給了一些人正面影響，讓很多人知道並不會因為養狗就會被困住。就像我說的，你的灰頭土臉並不會大規模改變這個世界，但是你的心態會。🐾

A. 住

Accommodation

如果要完整地玩花蓮,可依照行程選擇住宿地點,大部分的民宿都有很大的空間與大草坪。

A1 古井民宿

- 🏠 花蓮縣新城鄉大漢村古井街5號
- ⚡ 0920-021-113
- ⑤ 雙人房1,200~1,600元
- 🐾 無
- ⓟ 有

靠近大漢技術學院,有大庭院與草坪可讓狗狗玩樂。

A2 AMO 白狗公寓

- 🏠 花蓮縣花蓮市仁愛街60號
- ⚡ 0972-708-506
- ⑤ 雙人房1,700~2,500元
- 🐾 200元/日
- ⓟ 無

位在花蓮市區的民宿,有提供手沖咖啡與冰茶供住客享用。白狗是老闆的愛犬。

A3 Fly house 福來好事

- 🏠 花蓮縣花蓮市中山路一段71號
- ⚡ 0953-888-938
- ⑤ 雙人房800~1,050元
- 🐾 無
- ⓟ 有

開車5分鐘可到花蓮火車站,有一整層寵物友善樓層,有自己的停車場和簡易庭院。

A4 牛轉乾坤民宿

⌂ 花蓮縣花蓮市榮正街78巷20號
⚡ 0978-015-876
Ⓢ 雙人房1,080~1,480元
Ⓦ 150元／次
Ⓟ 有

位在花蓮市區，步行20分鐘可到東大門夜市和太平洋公園。

A5 小和農村 Peaceful Village

⌂ 花蓮縣壽豐鄉平和一街119號
⚡ 0988-166-951
Ⓢ 雙人房1,200~3,000元
Ⓦ 300元／隻，第2隻以上100元／隻
Ⓟ 有

庭院式民宿，還有自己的小農場與寵物友善餐廳，設有投幣式洗衣機。

*本書附有優惠券

A6 花蓮鹽寮民宿。懶人宿營

⌂ 花蓮縣壽豐鄉鹽寮村大坑57號
⚡ 0905-977-057
Ⓢ 雙人房1,800~3,000元
Ⓦ 無
Ⓟ 有

靠近海邊的民宿，有大庭院和草坪可讓狗狗玩，也有提供帳篷式的民宿。

A7 迴家

⌂ 花蓮縣玉里鎮大同路192號
⚡ 0955-340-956
Ⓢ 雙人房1,600~1,800元
Ⓦ 350元／日
Ⓟ 無

玉里火車站正對面，簡單整潔的房間，店狗是一隻黃金獵犬。

A8 在水一方湖畔小屋

⌂ 花蓮縣壽豐鄉池南路一段27-1號
⚡ 0979-369-876
⑤ 雙人1,980~3,980元
🛁 無
Ⓟ 有

位在鯉魚潭邊，小木屋與露營車開放給攜帶寵物的客人入住。

A9 起點民宿

⌂ 花蓮縣花蓮市富強路239號
⚡ 0905-818-239
⑤ 雙人房1,800~2,200元
🛁 無
Ⓟ 有

步行10分鐘可到花蓮火車站，提供寬廣房間有電梯的民宿。

A10 鮭魚歸魚民宿

⌂ 花蓮縣花蓮市建國路二段790號
⚡ 0966-730-267
⑤ 雙人房1,980~2,480元
🛁 無
Ⓟ 有

位於慈濟大學旁，提供不同主題的房型供旅客住宿。

A11 呼吸民宿

⌂ 花蓮縣吉安鄉吉祥三街22-2號
⚡ 0932-654-870
⑤ 雙人房2,000~2,500元
🛁 無，一天只接待一組寵物客人
Ⓟ 無

距離吉安麥當勞步行5分鐘，有自己的小庭院可讓狗狗奔跑。

(A12) 白陽山莊

- ⌂ 花蓮縣吉安鄉山下路258號
- ⚡ 03-854-9438
- ⑤ 雙人房1,800~5,600元　　⚘ 房價含清潔費
- ⓟ 有

主打寵物友善的民宿，提供洗狗台、吹水機、洗毛精、寵物推車、寵物救生衣等。

(A13) 干城小鎮

- ⌂ 花蓮縣吉安鄉干城村干城一街305號
- ⚡ 03-853-8811
- ⑤ 雙人房2,200~2,600元
- ⚘ 300元／日
- ⓟ 有

位於吉安的獨棟民宿，有獨立陽台的房型和大草坪。

(A14) 泰林193

- ⌂ 花蓮縣玉里鎮泰林31之1號
- ⚡ 0938-037-130
- ⑤ 雙人房1,800元
- ⚘ 無　　ⓟ 有

對面就是藝術家優席夫家的部落皇后藝術咖啡，旁邊的馬泰林教會牆上有優席夫設計的拼貼作品；環境很舒適、有自己的草坪。

(A15) 毛球公爵

- ⌂ 花蓮縣鳳林鎮榮開路62號
- ⚡ 0975-337-970
- ⑤ 雙人房2,500~5,000元
- ⚘ 無
- ⓟ 有

有哈士奇、拉布拉多等數隻大型犬，需自備牙膏、牙刷和拖鞋。

B.吃

Eat & Drink

許多餐廳都使用在地小農蔬食入菜，蔬食料理的選擇多。

B1 花田小路

🏠 花蓮縣壽豐鄉豐坪村東富街128號
⚡ 0911-669-745

獨棟平房型式的咖啡小館，提供咖啡飲品、甜點輕食與在地水果。

B2 回春 Vivify

🏠 花蓮縣花蓮市光復街91-1號
⚡ 03-833-1303

隱藏在公寓一樓的植栽咖啡店，店狗是隻親人的米克斯。受歡迎的飲料是咖啡歐蕾、三色奶茶和耶加日曬咖啡。

B3 Oops" 驚奇咖啡

🏠 花蓮縣花蓮市軒轅路15號
⚡ 03-831-4933

寵物餐館，受歡迎的餐點有炙燒野鮭佐鮮桔椒鹽、五十小牛嫩香肩。

B4 留海 Stay-Here Kitchen & Select Shop

⌂ 花蓮縣花蓮市明義街55號
⚡ 03-831-0128

招牌是店家自製的司康，最受歡迎的套餐是以司康為主的海邊野餐、使用酥脆吐司、無農藥蔬菜的燻鮭魚和小山戚風蛋糕。

B5 卡克特司 Cactus

⌂ 花蓮縣花蓮市鎮國街9號
⚡ 03-836-0217

供應輕食與咖啡飲品的寵物餐廳。

B6 UNCONDITIONAL COFFEE ROASTERY 無設限咖啡

⌂ 花蓮縣花蓮市林政街44號
⚡ 03-833-9688

具有強烈古典英倫風的個性咖啡店。

B7 咖逼小売所

⌂ 花蓮縣花蓮市信義街48號
⚡ 0916-440-811

柴犬主題的咖啡店室內寵物不得進入

B8 邦娜比堤咖啡

⌂ 花蓮縣吉安鄉明仁二街176巷1號
⚡ 0987-059-559

供應西式餐點，需要先訂位。

B9 島東譯電所

⌂ 花蓮縣花蓮市福建街460號
⚡ 0916-440-811

靠近東大門觀光夜市，收藏許多藝術小品，提供飲品、輕食與甜點。

B10 小小兔子廚房

⌂ 花蓮縣花蓮市明義街51號
⚡ 03-831-1500

受歡迎的餐點有選用在地溫體雞的香烤雞腿、泰式打拋雞和法式雙拼。

B11 5⁺商行

⌂ 花蓮縣花蓮市建國路75巷16弄
　6號

有刈包、日式飯糰與咖啡飲品。

B12 小和好點

⌂ 花蓮縣壽豐鄉平和一街119號
⚡ 0988-166-951

小和農村民宿開設的咖啡店，受
歡迎的餐點有雪山肉桂捲、好點
司康和手沖單品咖啡。

美式＆西式料理

B13 肉肉餐桌

⌂ 花蓮縣花蓮市中華路183號
⚡ 03-835-1183

位於花蓮文創產業園區旁，提供
不同肉品的排餐料理。

亞洲料理

B14 食驛

⌂ 花蓮縣花蓮市仁愛街81號
⚡ 03-833-6001

靠近花蓮文創產業園區，友善無毒蔬食火鍋專賣
店。

B15 平和飯店

⌂ 花蓮縣花蓮市中美路103號
⚡ 03-822-0981

供應以米食為主的早午餐，同樣是小和農村團隊經營。

B16 花草空間

🏠 花蓮縣花蓮市博愛街140號
⚡ 03-831-4959

位於花蓮市中心，提供中式的蔬食料理。

B17 相珍韓國傳統料理餐廳

🏠 花蓮縣花蓮市林森路333-3號
⚡ 03-832-1966

位在花蓮市中心，提供韓國烤肉、韓式辣雞湯與烏骨蔘雞湯等料理。

B18 苗家美食

🏠 花蓮縣花蓮市仁和街16號
⚡ 03-853-8578

招牌餐點是貴州老闆娘特製用新鮮蕃茄發酵的酸湯鍋。

B19 福華小吃店

🏠 花蓮縣花蓮市光復街28之1號
⚡ 03-835-3437

帶著鍋香氣的炒飯炒麵是不可錯過的主食，芋頭好多的芋頭丸和宜蘭糕渣都是受歡迎的點心。

B20 鳳義161異國料理

🏠 花蓮縣光復鄉中山路二段270號
⚡ 03-870-5398

福華飯店30年資深廚師回鄉開的餐館，平價卻擁有飯店品質的義大利麵，濃湯和甜品也提供自由取用。

B21 開花結果有機豆花店

⌂ 花蓮縣吉安鄉自強路521號
⚡ 03-846-0880

使用有機黃豆製作的豆花，可以加入紅豆、花生、芋圓等配料。

B22 小和山谷

⌂ 花蓮縣壽豐鄉壽文路43號
⚡ 03-865-5172

受歡迎的餐點有山谷手打肉排南瓜咖哩、烤布蕾鮭魚明太子烏龍麵和舒芙蕾鬆餅。

B23 屋銤海鮮

⌂ 花蓮縣壽豐鄉福德46號
⚡ 0930-370-455

新鮮平價海鮮的知名店，建議先預約。店內有2隻米克斯。

B24 洋基牧場

⌂ 花蓮縣花蓮市中美路34號
⚡ 03-833-7758

供應中式炒菜、烤魚與風味餐。

C.玩

Place to go

台開心農場和馬太鞍濕地都有大片綠地可以帶狗散步，也有植物染和豆腐製作等體驗活動。

C1 松園別館

🏠 花蓮縣花蓮市松園街65號
📞 03-835-6510

位於花蓮女中附近，原來是日治時期重要的軍事中心，種植多棵琉球松和大草坪。

C2 翡翠谷瀑布

🏠 花蓮縣秀林鄉過銅門大橋往翡翠谷方向

慕谷慕魚遊客諮詢中心（花蓮縣秀林鄉銅門村榕樹1鄰2號）進去不遠，車停在路邊後需步行進入，會穿過一個沒有燈的涵洞，建議攜帶簡易照明設備。

C3 鯉魚潭

🏠 花蓮縣壽豐鄉池南村環潭北路100號

適合帶著狗狗健行賞湖或進行搭船遊湖、滑獨木舟活動。

C4 馬太鞍濕地

🏠 花蓮縣光復鄉大全街55號

⚡ 03-870-0015

靠近花蓮觀光糖廠，有豐富物種的天然沼澤濕地，還可體驗阿美族特有的巴拉告生態捕魚法。

C5 a-zone花蓮文化
創意產業園區

🏠 花蓮縣中華路144號

⚡ 03-833-9596

原花蓮酒廠重整營運成的文創園區，有表演與商品展售館，常有在地人帶狗狗在園區內的大草坪聚會。

C6 六十石山金針花海

🏠 花蓮縣富里鄉花東公路86號

每年8、9月爲金針花季，大面積的金針花田隨著山坡起伏、非常壯觀。法國塗鴉藝術家——柒先生（Julien Malland Seth）也在此留下了大面積的畫作。

C7 台開心農場

🏠 花蓮縣吉安鄉華中路100號

⚡ 03-842-0889

位於花蓮阿美文化村附近，開放式的園區有大面積的草地，並飼養羊、馬、鶴和天鵝等動物。

C8 新味醬油食品工廠

🏠 花蓮縣花蓮市博愛街134號

⚡ 03-832-3068

位在花蓮市區的醬油主題館，店內可預約豆腐乳製作體驗。

C9 花手巾植物染工坊

⌂ 花蓮縣鳳林鎮中華路164號
⚡ 03-876-0905

靠近鳳林火車站，可以體驗純天然植物染的工作室，建議可先電話預約。

C10 林田山林業文化園區

⌂ 花蓮縣林鎮林森路99巷99號
⚡ 03-875-1703

過去是台灣第四大林場，園區內保留當時的運木鐵道、火車、伐木器具，園內最經典的建築是整棟以檜木建造的中山堂。

C11 吉蒸牧場

⌂ 花蓮縣瑞穗鄉中山路三段230號
⚡ 03-887-5588

主打無毒鮮奶的酪農牧場，販售多種鮮乳製品，園內也有餐廳。

C12 瑞穗牧場

⌂ 花蓮縣瑞穗鄉6鄰157號
⚡ 03-887-6611

園內飼養乳牛和鴕鳥，販售各種鮮乳製品，鮮奶饅頭和乳酪蛋糕是高人氣伴手禮。

C13 山度空間

⌂ 花蓮縣壽豐鄉57號
⚡ 0963-034-304

位在花蓮海岸山脈上的看海秘境，有販售簡易的飲品與輕食。

C14 吉安慶修院

⌂ 花蓮縣吉安鄉中興路345-1號
⚡ 03-853-5479

台灣目前保存最完整的日式寺院。

C15 七星柴魚博物館

⌂ 花蓮縣新城鄉七星街148號
⚡ 03-823-6100

柴魚主題產業博物館，販售完整多樣的柴魚製品。

台東

Taitung

在「月光小棧 · 女妖藝廊」

吃早餐

阿嬤新買的手工編織帽

因為衝浪，
成了混血城市的
都蘭部落

　　知本有家結合原住民文化的「知本聖母無染原罪堂」，大量使用了卑南族傳統建材，連祭台也是使用石板製作，還有大量的原木雕刻裝飾牆面與卑南人物木刻椅。溫泉區再往上走，就在知本國家森林遊樂區入口，有家「猴區廚房」小吃店，除了土雞肉與在地山產特色菜，還可以煮溫泉蛋和狗狗分享，芭比最喜歡初鹿牧場大喝牛奶的行程了。

　　我非常喜歡都蘭這個地方，這裡有隨處可見的歷史遺跡與方正整齊的街道，相傳也是阿美族的發源地。極具魅力的衝浪海灘留下了許多外國遊客，在這裡開設混血餐廳與民宿。在都蘭讓人很容易進入隨興狀態，這次住的民宿「都蘭98」也是在路上看見後直接進門詢問的。這是一家荷蘭先生與台灣太太的混血民宿，房子內有不得了的藝術氣息。早起張眼看見滿牆畫作就令人心曠神怡；乾淨到赤腳走也不覺

「初鹿牧場」看馬

在「都蘭98民宿」

在「逗留豆遊」喝咖啡

在「猴區廚房」吃溫泉蛋

得有沙粒的地板。我們也去了山頂上的「月光小棧・女妖藝廊」，在等待咖啡製作時，販售印度商品的展示區引起了我的注意，原來老闆夫妻愛去印度，追求自在生活也開了這家絕美小店，店內特製的布朗尼太好吃了，味道濃厚又不太甜。

「海角咖啡」是我計畫本書完成後要去露營的地方，面海的大草坪和小泳池、提供西班牙料理的餐廳，絕對適合我們這種懶人住個幾天。都蘭糖廠旁的咖啡店「逗留豆遊」是兩個拋下台北上班族身份的女生，帶著狗狗來到這裡大口呼吸。阿嬤也在社區內的手工皂專賣店「足渡蘭」買了每天都想帶的手工編織帽，也新買了一個老爸在世時常背的都蘭國小包包。這裡有很多的移居人民，來自世界不同角落。生活是一種選擇，只要能接受多元的生存方式，就會看見手上多了幾張好牌。🐾

A. 住

Accommodation

鹿野、關山是山線旅行的熱點。帶狗旅行到知本溪沿岸的溫泉旅館，你泡溫泉、狗狗吃溫泉蛋，再到太麻里看第一道日出。民宿選擇多到有選擇障礙的城市，連帶寵物都能選擇想要的風格。

A1 三仙台星辰民宿

⌂ 台東縣成功鎮美山路1-6號
⚡ 0975-914-506
$ 雙人房1,800~2,000元　　🐾 100元／隻
Ⓟ 有

二層樓的木屋民宿，坐在房間門口就可以觀賞海面升起的日出，有大草皮庭院。

A2 來看大海海景民宿

⌂ 台東縣東河鄉都蘭村那界5號之2
⚡ 0952-780-986
$ 雙人房2,600~3,600元
🐾 無
Ⓟ 有

在房間就設計超大海景窗的濱海民宿。

A3 默砌旅店

⌂ 台東縣長濱鄉烏石鼻寧埔村42之5號
⚡ 08-980-1168
$ 雙人房2,000~2,500
🐾 無
Ⓟ 有

鄰近東海岸，坐擁無敵海景的民宿。

A4 擁月星宿民宿

🏠 台東縣成功鎮豐田路27-5號
📞 089-841-639
💲 雙人房3,700~4,200元
🐾 300元／隻
🅿 有

距離都歷海灘（天空之鏡）8分鐘車程，叭嗡嗡部落旁。民宿座落於可見椰子樹景色的海邊，有大草坪可讓狗狗奔跑。

A5 宿木羊橋

🏠 台東縣東河鄉羊橋26-1號
📞 0973-555-353
💲 699~999元／人（獨立房型，但以人數計費）
🐾 100元
🅿 有

阿美族簡樸傳統的老房整理成的民宿，大量使用原木材料作為民宿的裝飾。5人以上可預約部落原民餐，提供在地導覽規劃、DIY木作小物工作坊。

A6 格格日宿

🏠 台東縣池上鄉新開園130號
📞 0917-806-799
💲 雙人房2,600元~3,200元
🐾 2隻以內不收費，第3隻以上200元／隻
🅿 有

老屋改建的民宿，每次只接待一組客人，備有寵物床。擁有自己的庭院與空間，適合三五好友帶狗住宿。

A7 宜興園民宿

🏠 台東縣延平鄉昇平路6之1號
📞 08-956-1487
💲 雙人房2,000~2,500元
🐾 200元
🅿 有

走路可到布農部落，房間內有觀景陽台與超大庭院。備有自製的手工麵包、果醬與健康料理。

A8 鐵道旅人民宿

⌂ 台東縣台東市新站路14巷2號
⚡ 0912-796-438
⑤ 雙人房1,100~1,800元
⚲ 押金500元
Ⓟ 有

步行10分鐘可到台東車站，與附近的「繆思狂想民宿」同為一家人。鐵道主題風格、全新裝潢，老闆空閒時會提供手沖咖啡供住客享用。

A9 樂活小築

⌂ 台東縣台東市安和路2號
⚡ 0937-603-503
⑤ 雙人房1,500~1,800元
⚲ 200元／次（每間房最多2隻狗狗）
Ⓟ 門口

位於台東車站區域，獨棟透天別墅，自有庭院方便讓狗狗上廁所。用早餐時可將狗狗繫繩待在飼主身旁。

A10 旅享家

⌂ 台東市信義路357號
⚡ 0973-059-659
⑤ 雙人房1,500~1,800元
⚲ 無
Ⓟ 民宿補貼停車費用

位在台東市中心，步行3分鐘內可到鐵花村音樂聚落、台東觀光夜市。提供時光車站的早餐券。民宿內有養貓。

A11 愛上龍過脈

⌂ 台東縣卑南鄉明峰村龍過脈170號
⚡ 089-570-000
⑤ 雙人房1,800元~2,200元
⚲ 無
Ⓟ 有

隱藏在卑南山上小村中的民宿，獨立房間有共用庭院、大量使用原木裝飾，還有舒適的炭烤區。

A12 森野民宿

- ⌂ 台東縣太麻里鄉美和村7鄰荒野20號
- ⚡ 0966-625-159
- ⑤ 雙人房平日1,500~2,000元
- ⓐ 無
- ⓟ 有

往知本溫泉的主幹道旁，有落地窗設計的房型與獨立大庭院。攜帶狗狗的話，安排磁磚地板房型，公共區域則不可落地。

A13 旅行蟲背包客棧

- ⌂ 台東縣東河鄉134 號
- ⚡ 0989-484-009
- ⑤ 雙人房1,000~1,500元　　ⓐ 無（需自備睡覺墊及需在外大小便）
- ⓟ 無

既是寵物友善也是性別友善民宿，結合複合式酒吧、音樂展演空間的背包客棧。單間房型可以接受有寵物的旅客。

A14 原來宿

- ⌂ 台東縣池上鄉中華路59號
- ⚡ 0928-814-320
- ⑤ 參考價格：雙人房2,000~24,00元　　ⓐ 無
- ⓟ 有

位於中心地段，步行5分鐘可到池上火車站與福原豆腐店。使用大量木材裝潢的工業風民宿，深受年輕人喜愛的。

A15 玉蟾園民宿

- ⌂ 台東縣池上鄉錦園村162號
- ⚡ 0933-861-063
- ⑤ 雙人房2,000~2,200元　　ⓐ 無，需事先告知
- ⓟ 有

池上城鎮近郊的獨棟平房民宿，被廣闊的大草坪包圍，環境清幽，走路可到大坡池。老闆也有養狗，是充滿人情味的民宿。

A16 錦平民宿

⌂ 台東縣海瑞鄉錦屏80號
⚡ 089-935007
Ⓢ 雙人房1,000~1,500元
🐾 無（若弄髒需賠償）
Ⓟ 有

位在池上偏郊，簡單實惠的住宿，有自己的露天溫泉是一大特色。

A17 微笑拉菲草民宿

⌂ 台東縣台東市新站路3號
⚡ 0989-585-948
Ⓢ 雙人房1,400~1,700元　　🐾 無
Ⓟ 門口

寵物與親子友善民宿，步行10分鐘可到台東車站，早餐出名的豐盛，是咖啡館早午餐等級。

A18 陽光鹿特丹台東民宿

⌂ 台東縣台東市新站路3-1號
⚡ 0958-001-701
Ⓢ 雙人房1,500~1,800元　　🐾 每隻300元／天
Ⓟ 門口

步行10分鐘可到台東車站，提供免費咖啡、腳踏車與零食。與「微笑拉菲草」同為親子與寵物友善民宿。

A19 幸福肥屋

⌂ 台東縣台東市更生北路293巷10號
⚡ 0955-763-461
Ⓢ 雙人房1,600~2,200元
🐾 第1隻150元，第2隻以上100元／隻，領養的狗狗免費
Ⓟ 門口

靠近卑南國小，每間房最多只能入住3隻毛小孩，店狗是約克夏──蛋頭。

A20 石尚玩家

🏠 台東縣台東市豐盛路26巷62號
⚡ 0911-371-215
$ 雙人房1,400~1,800元
🐾 無
Ⓟ 有

位在台東市區，擁有大草皮的獨棟民宿。

A21 十八人客

🏠 台東縣台東市成功路18號
⚡ 0983-509-969
$ 雙人房平日1,400~1,600元　　🐾 200元／隻
Ⓟ 院子

走路5分鐘可到海濱公園，附近的西貢美食越南料理非常好吃，若店內客人不多可以帶狗進入用餐。

A22 想旅行民宿 I love traveling

🏠 台東縣台東市寧波街21巷53號
⚡ 0912-611-895
$ 雙人房1,000~1,500元
🐾 250元／隻
Ⓟ 門口

台東商職附近，小清新風格，價格親民適合多天數旅遊。

A23 台東旅行者寵物友善民宿

🏠 台東縣台東市興盛路188號
⚡ 0928-156-045
$ 雙人房1,500~2,500元　　🐾 200元／隻
Ⓟ 門口

店狗是2隻拉布拉多，很適合想要找大型犬玩伴的旅行者。有自己的庭院，並圍有柵欄可安心放繩。

B. 吃

Eat & Drink

台東旅行基本分爲山線與海線，東河線由於特殊地形與東北季風帶來的大浪，許多國內外衝浪客移居至此。爲了長居各種異國小店林立，造就了衝浪、瑜珈、異國料理的樂活玩法。

咖啡館&早午餐

B1 巨大少年咖啡館

⌂ 台東縣長濱鄉竹湖村南竹湖1號
⚡ 0919-511-710

位在花東海岸東路長濱鄉路段，好品質的手沖咖啡、黑糖拿鐵與很多酒的布朗尼都是店內受歡迎的甜點。

B2 熱帶低氣壓

⌂ 台東縣東河鄉南東河108號
⚡ 089-896-738

老闆夫妻是熱愛衝浪的日本人和布農族美女，除了是咖啡餐館，店內還販售布農族特色商品。民宿可以帶狗同房，清潔費500元／房（上限1隻）。

B3 我在玩──玩冰箱

⌂ 台東縣東河鄉隆昌188號
⚡ 0960-706-209

視覺效果令人驚豔的早午餐，使用台東在地農野菜料理。與「宿木羊橋民宿」是同一個經營團隊，需先預約。

B4 月光小棧·女妖藝廊

⌂ 台東縣東河鄉46鄰20號
⚡ 089-530-012

在都蘭山上風景絕美的藝廊咖啡店。老闆夫婦喜愛至印度德蘭薩拉旅遊。店內販售許多印度特色商品，也有2隻全黑店狗。請遵循展場參觀規則，並保持小棧的寧靜。

B5 逗留豆遊

⌂ 台東縣東河鄉都蘭村121-1號
⚡ 0912-352-025

位在都蘭糖廠旁巷內，2位北部女生移居至此開立的咖啡店，主要販售手沖咖啡與自製甜鹹點，店狗是1隻雪納瑞。

B6 薄荷巴黎

⌂ 台東縣台東市傳廣路234巷11號
⚡ 08-935-1772

隱藏在巷弄間的咖啡甜點店，鍋煮奶茶使用在地紅茶入料。

B7 193咖啡館

⌂ 台東縣台東市洛陽街193號
⚡ 089-330-193

需自行注意帶狗禮儀。最受歡迎的餐點是冰拿鐵、焦糖蔓越梅夾心鬆餅、煉乳起司法式厚片、193鮮嫩炸雞塊。

B8 Cheela小屋

⌂ 台東縣台東市新生路395-1號
⚡ 089-325-096

靠近鯉魚山公園，店內提供咖啡飲品、酒、輕食與甜點。

B9 都蘭海角咖啡

⌂ 台東縣東河鄉舊部路47鄰10-14號
⚡ 0903-262-923

位在都蘭海邊的戶外咖啡店，擁有渡假小泳池、無敵海景與道地西班牙料理。除了露營草地，還提供帆船、風浪板、衝浪教學。

B10 WaGaLiGong 哇軋力共

⌂ 台東縣東河鄉都蘭村89號
⚡ 089-530-373

位在都蘭大街上的手工披薩與漢堡餐廳。2位喜愛都蘭的南非人因為喜愛這裡而開設，除了餐廳之外，還有民宿與衝浪教學。

B11 深黑義餐酒館

⌂ 台東縣台東市中興路二段191號
⚡ 089-220-918

位在台東糖廠文創園區入口處，除了義式料理，也販店結合在地特色的剝皮辣椒義大利麵。

B12 披薩阿伯 Uncle Pete's Pizza

⌂ 台東縣台東市臨海路一段167號
⚡ 0952-179-165

手工現做的薄餅皮披薩，口味選擇相當多。來自美國、定居台東的老闆是個藝術家，店內陳設自己的畫作，興致來時還會在店內表演歌唱。

B13 哇哇哇大骨麵

⌂ 台東縣東河鄉37鄰346之3號
⚡ 089-531-040

隱藏在都蘭住宅區內的在地小吃店,最受歡迎的大骨麵有軟嫩的帶肉大骨、Q彈麵條和使用蔬菜長時間熬製的湯頭。

B14 芭洋Amis美饌

⌂ 台東縣池上鄉大埔村5鄰51號
⚡ 0917-838-023

創意阿美族無菜單料理,需要預訂。

B15 永福野店

⌂ 台東縣長濱鄉竹湖村永福5號
⚡ 0930-710-512

用長濱當季野菜、蔬果、海鮮、在地海鹽做的預約制無菜單料理,結合海鹽體驗與文化導覽。房子是阿美族的傳統建築風格。

B16 錦鸞越南美食

⌂ 台東縣東河鄉路30鄰237號
⚡ 089-531-112

都蘭大街上的知名越南料理店,店內販售越南河粉、生菜春捲、咖哩雞肉法國麵包、越式豬排飯。

B17 甘味堂

⌂ 台東縣池上鄉中山路290號
⚡ 0935-260-000

靠近池上火車站,用心佈置的用餐環境。不加味精熬煮的湯頭、純米麵條、半筋半肉牛肉麵與切成薄片的豬耳朵深受客人喜愛。

B18 香料屋子

⌂ 台東縣台東市漢陽北路418號
⚡ 089-342-663

台灣與印度好友在台東開的餐廳。套餐式的咖哩,份量充足,特別推薦羊肉咖哩。

B19 榕樹下米苔目

⌂ 台東縣台東市大同路176號
⚡ 0963-148-519

位於台東市中心，是在地有名的米苔目料理，使用番薯粉製作。

B20 花喬海鮮蒸氣火鍋

⌂ 台東縣台東市漢陽北路390號
⚡ 089-330-018

主打利用火鍋蒸氣清蒸海鮮的火鍋餐廳，價格實惠、經常客滿，建議提早訂位。

B21 天地人創藝料理

⌂ 台東縣台東市鐵花路129號
⚡ 089-333-170

位於復興國小旁，店內提供日式串燒、生魚片、炒烏龍麵和丼飯等日式創意料理。

B22 手工牛羊麵店

⌂ 台東縣台東市知本路三段90-1號
⚡ 0958-678-030

靠近知本派出所，使用小砂鍋煮的羊筋羊肉麵和羊肉水餃都是受在地人喜愛的餐食。

B23 猴區廚房

⌂ 台東縣卑南鄉龍泉路269號
⚡ 089-516-011

位在知本國家森林遊樂區入口，餐廳內有小溫泉池可煮蛋，玉米白斬雞和炒野菜都是店內招牌。

B24 小魚兒的家

⌂ 台東縣卑南鄉杉原32號
⚡ 0913-916-875

位在卑南海邊的觀海咖啡店。

B25 Jim Jum 鈞準泰式陶鍋

⌂ 台東縣卑南鄉杉原89號
⚡ 0966-781-484

供應泰國東北的陶鍋火鍋與泰式料理。

B26 大草原南美燒烤店

⌂ 台東縣長濱鄉寧埔路14號
⚡ 0905-876-696

委內瑞拉風格的南美料理是道道美味，南美燒烤要提前1～2天預訂，海鮮燉飯和炸海鮮是非常美味。

C. 玩

Place to go

有山線和海線兩種旅行路線，可以按照季節或活動選擇旅遊路線，有許多因為在地文化或天然景觀發展出來的特色小景點。

C1 新東糖廠

⌂ 台東縣東河鄉都蘭村61號
⚡ 089-531-212

又稱都蘭糖廠，保留建物重新整理開放出來的綜合空間，週末有手創小市集。

C2 台東森林公園

⌂ 臺東市華泰路300號

佔地廣大的園區內有豐富的河口海濱濕地生態，園區內的活水湖每年舉辦鐵人三項比賽。

C3 東部海岸國家風景區

⌂ 台東縣成功鎮信義里新村路25號
⚡ 089-841-520

距離都歷海灘5分鐘車程位置，佔地廣闊、非常適合帶狗來此。每年6~8月舉辦月光海地景音樂季，可在音樂聲中看月亮從海上升起。

C4 鹿野高台

⌂ 台東縣鹿野鄉永安村高台路42巷145號
⚡ 089-551-637

6月底至8月中的台東熱氣球嘉年華，是每年鹿野高台最熱鬧的時節。

C5 鹿野神社

⌂ 台東縣鹿野鄉光榮路308號
⚡ 089-551-637

神社遺跡重新建置，是日治時期鹿野移民村的信仰中心。到鹿野高台可以順路參訪的景點。

C6 鸞山森林博物館——鸞山部落

⌂ 台東縣延平鄉鸞山森林博物館
⚡ 0911-154-806

需要提前預約報名。一位名叫阿力曼的布農族人四處籌資搶救家鄉森林打造的森林博物館，沒有人工打造的景觀、也沒有農場或民宿，有的是被珍貴保護下來的榕樹巨木群。另有由布農族人帶領的野外遊學與生態體驗。

C7 布農部落

⌂ 台東縣延平鄉桃源村11鄰昇平路191號
⚡ 089-561-211

布農族文化主題園區，有編織工藝展現、部落劇場表演、部落內的民宿，建議先致電確認表演時間。

C8 都歷海灘

⌂ 台東縣成功鎮靠近都歷派出所

有「天空之鏡」之稱的美麗海灘，退潮時的淺灘剩餘一層薄薄海水，在海灘上可拍出鏡面效果。建議將車停在路邊，再步行至海灘。

C9 初鹿牧場

⌂ 台東縣卑南鄉明峰村28鄰牧場1號
✆ 089-571-002
⑤ 成人票200元、星光票（15：00後）120元

靠近布農部落，牧場內販售鮮奶與鮮奶製產品。

C10 台東原生應用植物園

⌂ 台東縣卑南鄉明峰村試驗場8號
✆ 089-570-011

可以帶狗參觀的植物園，另有草食動物區。建議用餐後再到，園內的野菜火鍋餐廳不能帶狗進入。

C11 金樽遊憩區

⌂ 台東縣東河鄉七里橋11號
✆ 08-984-1520

位在東海岸東河段的觀海休息區，有販售簡單的咖啡飲品。

C12 富源觀景平台

⌂ 台東縱谷179號公路約56公里處
✆ 0937-595-486

適合作為旅途中的休息站。可看見都蘭山、綠島、卑南溪、小黃山、利吉惡地等獨特地理景觀。

C13 知本聖母無染原罪堂

⌂ 台東縣台東市知本路三段11號
✆ 089-512-712

極具卑南族文化色彩的天主教堂。大量木雕裝飾與石板祭台、卑南族手工雕刻的座椅。宗教聚會場所，帶狗進入需保持禮節。

C14 鐵花村音樂聚落

⌂ 台東縣台東市新生路135巷26號
✆ 089-343-393

大量小天燈造型串燈裝飾的市區公園，聚集許多特色攤位與街頭藝人。週末有現場live音樂會。貨櫃屋中有許多特色小店。

台東一日遊推薦路線

10：00
手創市集的新據點

1 **加路蘭海岸**

位在花東海岸東路上，這裡有大
草坪和特色裝置藝術。

11：00
到海邊、看大魚

2 **富山護漁區**

先買個海草饅頭準備餵魚，帶狗
狗走在滿滿是魚的海中步道非常
療癒。

12：00
道地西班牙料理

3 **海角咖啡**

⌂ 台東縣東河鄉舊部路47鄰
　 10-14號

記得帶泳裝，可以享受美食與海
岸泳池。吃完西班牙料理，到泳
池裡泡泡水。

15：30
週末小市集

④ 新東糖廠

⌂ 台東縣東河鄉都蘭村61號

許多外國人士喜愛都蘭留居此
地，也形成了特有的生活聚落，
糖廠內的手創市集販售許多特色
小物和小點心。

17：30
最有名的米苔目

⑤ 榕樹下米苔目

⌂ 台東縣台東市大同路176號

在地相當知名的小吃店，台東的
米苔目特色是使用柴魚湯頭加上
柴魚片。

18：30
帶狗狗聽音樂

⑥ 鐵花村音樂聚落

⌂ 台東縣台東市大同路176號

帶著狗狗看場音樂表演吧！點杯
飲料就能入場了。記得要用牽繩
鏈好，熱門季節人多、表演音樂
較大聲。

Chapter 5.

ISLANDS 離島

蘭嶼

······ Lanyu

小凱夫妻在五孔洞前
的小攤車

飛魚飯

在船艙頂上

芭比已經很習慣搭船了，每次上船前都會先抱起芭比，她也自然地將前腳搭在我的肩膀上已經變成一種默契。為了不要讓其他搭船的人反感，趕緊把阿嬤和行李推進船艙後，我抱著芭比爬上船艙頂、順手撿了塊厚紙板做地墊、開傘遮陽。航行的2個半小時在船頂曬正午太陽的的經驗告訴我，下次再來絕對要搭清早船班，正當被太陽曬得昏昏沉沉時，船開進了蘭嶼港口，島上高聳深綠的山顯得離我好近，搭配湛藍海色，讓蘭嶼旅程的開頭都顯得奇幻。

因為同在紅頭部落的關係，讓六點就要起床吃飛魚飯糰這件事變得很順利。蘭嶼80%以上的餐廳都是戶外海景，帶狗用餐基本不是什麼大問題，每每有人拿起手機瞄準芭比，芭比就對著鏡頭開嘴笑，讓她很快就在這個早餐店走紅。我們盡量去探訪每一間可以帶狗的店家，其中一個名叫「小凱」的老闆娘正好是芭比粉絲頁的狗友，按照約定時間去到小凱夫妻在五孔洞前的攤車，發覺小凱的笑容和打字

吃早餐看海景

東清海邊的拼板舟

紅頭部落的海灘

的感覺一樣親切可愛。小攤車上滿是小凱繪製的創作商品，藝術大學畢業後來蘭嶼換宿時認識了老公。這裡沒有獸醫院，島上狗就醫需要搭2至3小時的船到台東，兩夫妻行有餘力就幫忙流浪狗就醫，攤位上也販售幫助島狗就醫的明信片。養了5狗1貓的兩夫妻還有家叫「蘭嶼晨星」的背包客棧，除了給養狗的旅人方便，還計畫多天要製作寵物床，將會是蘭嶼第一個有狗床的民宿。

　　阿嬤和芭比也體驗了蘭嶼的拼板舟。在東清部落海邊，其實是有開放觀光客體驗的拼板舟，大家可以不用偷偷去摸私人拼板舟，有很多在地禁忌還是不要違背的好。習慣了搭大船，坐在搖搖晃晃的拼板舟在海上還是不太有安全感。達悟族的教練帶著我們航向大海介紹這美麗的東清海灣。朗島部落有家只有夏天才營業的「Bais咖啡」，在台北成家的老闆趁著暑期回到家鄉，做小生意同時也陪年邁的父母，咖啡店的原木地板是家裡老屋的牆，店內也陳設老闆鼓勵父親創作的木雕作品。🐾

A. 住

Accommodation

蘭嶼住宿選擇不多、沒有垃圾焚化爐，島上提倡離開時每人帶走一袋垃圾。

A1 小島生活民宿

⌂ 台東縣蘭嶼鄉紅頭村3號
⚡ 089-731-601
$ 雙人房平日1,300~2,000元
🐾 300元／隻（最高收500元）

店狗是白色小狗，為減少垃圾，提供紅茶、冬瓜茶或麥茶讓住客飲用。民宿常舉辦各種課程。

A2 魚飛浪

⌂ 台東縣蘭嶼鄉紅頭村漁人76-2號
⚡ 0933-163-451
$ 雙人房不分平假日1,800元
🐾 小型犬100元／日、大型犬200元／日

由當地夫妻經營的民宿，寵物只可入住套房。絕對不可上床，強調注重環境整潔與垃圾請盡量自己清理。

A3 蘭嶼晨星

⌂ 台東縣蘭嶼鄉朗島村197號
⚡ 0988-604-253
$ 電扇房：450人／元，冷氣房：600~850人／元
🐾 350元／日

老闆夫妻在五孔洞（很深之意）販售手工創作商品，其中有義賣幫助蘭嶼流浪狗就醫的明信片。週二～週四有優惠價格。

A4 日出東清

⌂ 台東縣蘭嶼鄉東清141-1號
⚡ 0978-260-880
$ 雙人房2,500元
🐾 無

位於東清部落夜市、情人洞附近，每間房都有獨
立陽台。民宿內有認養的3隻店狗，住客可預訂
無菜單料理每桌2,000元起。

A5 椰油灣民宿

⌂ 台東縣蘭嶼鄉296之5號
⚡ 0975-001-823
$ 雙人房2,200~2,800元
🐾 200元/隻，每房限2隻

位在開元漁港區，椰油部落內，隔壁就是7-11。

B. 吃

Eat & Drink

飛魚、芋頭和地瓜是在地最普遍的主食，每年3~7月飛魚季能嚐到新鮮的飛魚料理，其他時間也能吃到冷凍保存的飛魚。蘭嶼芋頭品種口感較黏密，製作芋頭牛奶冰、芋頭糕相當對味。

咖啡館＆早午餐

B1 角落Bais

⌂ 台東縣蘭嶼鄉朗島69-1號

只有夏天才營業的隱密咖啡店，角落Bais是老闆的達悟族名字。白天是咖啡店，晚上是自己的家，厚木地板是家裡老房子拆掉留下來的牆面。每天供應新鮮手作甜點。

B2 野海子

⌂ 台東縣蘭嶼鄉東清村23號
⚡ 0928-019-027

位於東清夜市旁，用大量漂流木裝飾、有著反核標語的特色餐廳。除了海邊的發呆亭用餐區，飛魚炒飯、達悟芋頭派是店內特色。

B3 十一鄰Bar

⌂ 台東縣蘭嶼鄉環島公路
⚡ 0927-000-893

店外隨處可見大豬散步或睡覺，適合面海喝酒、發呆的餐廳，售有蘭嶼特色燻肉、飛魚一夜干與調酒。

B4 雯雯芋頭冰

⌂ 台東縣蘭嶼鄉紅頭村20號
✆ 089-732-586

長板凳的食堂型座位。販售自製芋頭冰淇淋、島上最實惠的炸飛魚套餐、控肉飯與在地紀念品。

B5 漂流木餐廳

⌂ 台東縣蘭嶼鄉漁人村24-2號
✆ 089-732-668

老闆娘從都市嫁到蘭嶼後開設的餐廳。主打使用新鮮飛魚肉去骨料理，大量飛魚卵的奶油飛魚卵燉飯與麵。

B6 蘭嶼旅人 Rover

⌂ 台東縣蘭嶼鄉村25之1號

海景露天輕食酒吧，販售各式輕食與調酒。

B7 蘭嶼沒得挑食吧

⌂ 台東縣蘭嶼鄉14 號
✆ 0974-031-552

供應手工蔥油餅與鹽酥雞，有飛魚一夜干料理。

B8 Do VanWa（在海邊）

⌂ 台東縣蘭嶼鄉17-9號

靠近朗島秘境，販售異國料理的露天餐廳。

C. 玩

Place to go

全台灣唯一可以體驗達悟族拼板舟的地方。濱海的野銀冷泉清澈可見水底下柔白的細沙。

C1 拼板舟

⌂ 位在東清部落，在東清夜市正前方海灘
⚡ 0912-345-678

體驗達悟族傳統捕魚的拼板舟，需自行準備寵物救生衣。

C2 東清灣

⌂ 位在東側東清村的海灣線上

島上最大的海灣。台灣每天迎接第一道曙光的地方；傍晚會有東清夜市擺攤。

C3 蘭嶼野銀冷泉

⌂ 位於野銀村海域

海交會處的天然地形，是海水與淡水的交會處，擁有大片白沙灘，建議穿著下水服裝去此景點。

C4 五孔洞（很深之意）

⌂ 位於蘭嶼北邊

一系列的海蝕洞，還可看見岩壁
上的珊瑚化石。當地人認為是屬
於較陰的地方，若進入五孔洞參
觀，必須尊重當地文化。

C5 小天池

⌂ 位於蘭嶼北邊

路途需經過蘭嶼燈塔，有小嘉明
湖的稱號。

C6 蘭嶼燈塔

⌂ 位於蘭嶼北邊

大多會和小天池安排在同一個行
程，全白外觀的燈塔也是拍照的
熱門景點。

C7 青青草原

⌂ 位於東南方海岸線

島上最美的落日地點，旺季會有
手作小市集。

蘭嶼一日遊推薦路線

6：30
起早吃個限量飛魚飯糰

① 阿力給早餐店

⌂ 台東縣蘭嶼鄉50之1號
✆ 06-574-6337

全島唯一的飛魚飯糰，最晚早上6:30前就要在現場排隊登記，半戶外店內擁有遼闊海景。提倡環保，內用飲料可以無限續杯。

8：00
羊群聚集之地

② 虎頭坡

⌂ 島上西北方，環島公路上

吃完早餐後往北走，在往海邊方向延伸出去的自然平台與涼亭附近，常常有大量羊群聚集。飛魚季節還可看到門口晾飛魚乾的民宅。

9：30
林投果冰沙

③ 瑟郎冰沙小舖

⌂ 台東縣蘭嶼鄉椰油村59號
✆ 0937-229-362

蘭嶼島上有許多特有種植物，其中林投果汁就是這家店的特色，當地特色的芋頭冰沙也有販售。

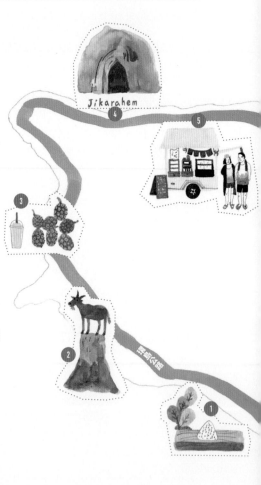

11：30

天然的巨大海蝕洞

④ 很深之意（五孔洞）

⌂ 島上北方椰油部落和朗島部落之間

很深之意是五孔洞的達悟族語原名，有禁忌之地意思。五個洞分別有蛇窩、休息之地、兩個部落有爭執時的角力之地等。

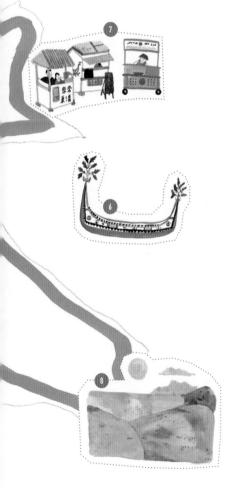

12：30

看海吃手工麵包

⑤ 德瓦拉小餐車

⌂ 位於島上北方朗島部落

德瓦拉小餐車在朗島部落灘頭附近，名字有美好、特別之意，原是飯店甜點廚師的老闆，回到家鄉後用在地食材做出的甜點。

14：00

蘭嶼必搭拼板舟

⑥ 拼板舟

⌂ 東清部落海灣沙灘
⚡ 0912-345-678

體驗拼板舟價格每人500元，由達悟族教練帶領划出海灣，體驗族人出海捕飛魚的視野。帶狗搭船務必準備救生衣，因船身較搖晃，狗狗需性格穩定，以免翻船。

16：00

傍晚的小夜市

⑦ 東清夜市

⌂ 東清部落沙灘旁

體驗完蘭嶼特有拼板舟，與狗狗在海灣玩樂後，夜市攤位也陸續擺出來了。除了夜市常見美食外，在地特有食材也會出現在夜市中。

18：00

無邊際海景落日

⑧ 青青草原

最美的落日地點，在大草坪上觀看大片夕陽，連狗狗也會樂瘋了。進入草原的路邊，旺季會有幾攤手作小市集。

綠島
······ liudau

晚上在「朝日溫泉」

綠島人權監獄門口

　　從蘭嶼開往綠島船上，我和芭比按照老規矩待在床艙頂，只是這趟航程有點艱辛，出港沒多久就感受到風浪了，連要分神拍照都相當困難。緊抱著芭比和背包讓我想起了鐵達尼號片中逃難的貴族，當船開始往45度傾斜時我們已滑到圍欄邊，靠著我的無敵臂力和減肥失敗的身體才沒有掉進大海。此刻我不得不忽略規矩了，兩手環抱著芭比、手指勾住包包，一把抓住船艙硬是把門轉開，再伸手撈回滾到遠處的水壺。為了保命拉著芭比滾進了二樓船艙，不敢抱著坐椅子而待在地上，還被橫躺在椅上的高中生踢到了頭，整艘船就屬我們最狼狽了。上二樓船艙檢查的船員看見我抱著芭比坐在地上，用手指著芭比，嘴形說No，我也只能硬著頭皮指著窗外用嘴型回著：「風浪太大」，加上別的乘客暈船的暈船、害怕的害怕，也就沒人再理我們了。

　　下船後看見大面積塞滿碼頭的遊客，瞬間讓人懷念蘭嶼

在碼頭等回程船班

涼亭休息

在浮淺海邊

的清幽，加上綠島的潛水活動盛行，遊客數量是蘭嶼的十倍。阿嬤騎車載著我們環島一圈後，立刻決定當晚要帶芭比一起去泡「朝日溫泉」。從溫泉管理室得到可以帶狗的答案後，就直奔綠島大街買泳衣。再加買一袋雞蛋就在溫泉煮了起來，更有經驗的旅客還帶蝦和玉米。天然形成的溫泉加上洗浴設施其實很方便，雖然狗不能下池但可以綁在池邊。這裡是在潮間帶的珊瑚礁硫酸鹽氯化物泉，來源是海水滲入地

底後，經由綠島下方的火山地熱加熱，混入火山流體，再沿岩層裂隙上升所形成，所以有海水鹹和硫磺味。

因為很多人來綠島浮潛，也有飼主為了浮潛把狗狗獨留在房內。如果有浮潛行程，建議預訂可以幫忙照看狗狗的民宿。偷偷關狗在房間不只影響別的客人、造成店家困擾，狗狗也承受巨大的痛苦。🐾

A. 住

Accommodation

大部分的民宿都提供潛水或水上活動行程；如果想參與，可在訂房時就與店家確認能否代親狗狗，建議準備好狗狗習慣的推車或寵物袋。

A1 諾亞潛水民宿

⌂ 台東縣綠島鄉公館村2鄰柴口50-6號
⚡ 0988-057-205
Ⓢ 雙人房平日2,000~4,000元
🐾 無

以潛水為主題的民宿，若參加民宿的潛水行程，櫃檯可幫助照看狗狗，需自行準備牽繩或外出籠。一對一潛水費用，每人2,500元。

A2 綠島緩島民宿

⌂ 台東縣綠島鄉南寮村9鄰110之1號
⚡ 0905-636-081
Ⓢ 雙人房1,600元/人

後院木地板獨具一格，享受著放空、慵懶放鬆的氛圍。提供六人上下舖床型及兩人、四人房兩間一人房。

A3 花田渡假村

⌂ 台東縣綠島鄉公館村2號
⚡ 089-671-834
Ⓢ 雙人房平日3,000~4,500元
🐾 500元／次

靠近南寮市區、人權紀念公園、柴口浮潛區，有自己草坪的獨棟式白屋，住宿提供早餐。

A4 白沙灣32民宿

⌂ 台東縣綠島鄉公館村大白沙32號
⚡ 089-671-221
⑤ 雙人房4,000~5,000元
🐾 500元／次（每間房限住2隻狗）

靠近朝日溫泉，擁有大草坪的獨棟民宿，有包含船票、住宿、機車、早餐、夜訪梅花鹿、水上活動的套裝行程2,450~4,550元／人。參加潛水民宿可幫助照看狗狗。

A5 綠島的窩

⌂ 台東縣綠島鄉2鄰113號
⚡ 0910-346-880
⑤ 雙人房2,700~3,500元
🐾 300元／隻

靠近柴口浮潛區、綠島人權公園、公館漁港，可加購夜釣小捲、拖釣體驗、觀賞燕魚、BBQ吃到飽等活動。

A6 GT大叔

⌂ 台東縣綠島鄉柴口79號
⚡ 0955-726-113
⑤ 雙人房2,300~3,500元

A7 9號精品渡假村

⌂ 台東縣綠島鄉漁港 3-1號
⚡ 0958-588-015
⑤ 雙人房5,200~ 5,800元
🐾 無

潛水主題精品渡假村，有自己的酒吧與專業認證的潛水課程。雖然不收寵物費，但狗狗若在旅館內便溺，則會收取清潔費用。

B.吃

Eat & Drink

在地主要食材是花生、地瓜和海草；特色料理有花生糖、花生豆腐、海草冰、海草煎餅、海香菇（中卷尾部的翅足）、茭粿（花生粉、九層塔、糯米漿煎製）。

咖啡館 & 早午餐

B1 石有人在咖啡

⌂ 台東縣綠島鄉公館村60號
⚡ 0930-337-636

接受不會亂叫與受控的毛小孩。鮪魚辣醬飯、海鮮類的鹹鬆餅、水果酵素飲料與台東咖啡是店內的特色餐點。

美式 & 西式料理

B2 法式小酒館

⌂ 台東縣綠島鄉南寮村17-5號
⚡ 089-671-119

用餐需先預訂座位，提供龍蝦餐（需預定）、頂級肋眼牛排和義大利麵。民宿包棟可帶狗入住。

亞洲料理

B3 歸海食堂

⌂ 台東縣綠島鄉10鄰42號
⚡ 0970-766-916

B4 鹿迪泰式料理

🏠 台東縣綠島鄉南寮村111-2號
⚡ 089-672-864、0985-130-050

島上唯一的泰式料理店，打拋豬、月亮蝦餅、綠咖哩雞／鹿，店內販售各式啤酒與調酒。

B5 藏酒

🏠 台東縣綠島鄉環島公路50-6號
⚡ 0988-198-826

位於柴口浮潛區旁，露天燒烤啤酒餐廳。主打新鮮海鮮與肉串燒烤，許多人結束浮潛後，都會聚集在此。

B6 海邊坐坐

🏠 台東縣綠島67號
⚡ 0983-724-268

鮪魚、海草飯糰、魚粽和鮪魚辣醬冷烏龍麵是店內受歡迎的料理，因為貓會一直待在室內空間，建議帶狗客人在戶外區。

B7 只有海島嶼風格餐廳

🏠 台東縣綠島鄉公館村溫泉聚落
⚡ 0961-057-826

今日海鮮丼、雞肉親子丼、鮪魚土佐造是店內受歡迎的料理，靠近朝日溫泉，很適合泡溫泉後來用餐。

C.玩
Place to go

戶外的天然海濱溫泉很適合帶狗狗一起前往，若預計從事浮潛活動，可事先與店家或民宿主人確認安親狗狗的規定。

C1 朝日溫泉

⌂ 台東縣綠島鄉溫泉路167號
✆ 089-671-133

海濱戶外溫泉，需自備泳裝，小賣部有販售生蛋、螃蟹、蝦可燙煮溫泉料理。狗不可入池泡溫泉，需自備牽繩綁在池外。

C2 綠島人權公園

⌂ 台東縣綠島鄉將軍岩20號
✆ 089-671-095

靠近海邊的一片綠地，很適合帶狗狗在此放風。位在島嶼北方、柴口浮潛區附近。

C3 法務部矯正署綠島監獄

⌂ 台東縣綠島鄉192號
✆ 089-672-502

僅可在門口區域參觀拍照，小賣部有販售囚犯製作的紀念商品。

C4 綠島人權文化園區

⌂ 台東縣綠島鄉環島公路60號
✆ 089-671-095

位在綠島人權文化園區內，園區內並非每個景點都能帶狗參觀，進入各館前可先詢問門口的工作人員。

C5 觀音洞

⌂ 位在島嶼東北方，公館村海階平台

天然鐘乳石洞與觀音像，是綠島人的信仰中心。此景點也是休息站，販售綠島各種特產與伴手禮。

C6 藍洞

⌂ 位在島嶼東方，小長城涼亭下方海域

此處是礁石形成的海域，需穿著水陸兩用膠鞋，並且計算潮汐時間，漲潮前必須離開。需幫狗狗準備腳底防護配備與救生衣。

C7 綠島新天地免稅商店

⌂ 台東縣綠島鄉南寮村漁港9號（南寮漁港遊客中心）
⚡ 080-058-8458

可以帶狗狗一起逛的免稅商店，請自行注意狗狗的清潔與禮節。

馬祖

...... Mazu

登島大坵和
梅花鹿一起在
小島散步

在船艙最底層的汽車通道

夫人咖啡館的寵物羊

芭比的姨婆們也加入了這段旅程，我特別訂了船頂獨立套房的頭等艙，不但可以看最遼闊的海景、還有浴室可以洗澡。這是艘像個小郵輪的船，有餐廳、電影院和KTV，狗只能在待最底層的汽車與貨倉區，如果有帶推車可以搭電梯去頂層甲板透氣。我陪芭比睡汽車通道，在汽車通道過夜其實很舒適，若能遇上幾個同路狗友應該會更有意思，通道地面很乾淨，船員還貼心拆了

紙箱給我們。3位老人家可慘了，頂樓的頭等艙搖晃劇烈、暈到不行，完全不如在底層的我們舒適，下次再來一定不訂頭等艙。

馬祖講的是福州話，軍人也成為島上的風景，牆上遺留著戰爭時代的信心喊話文。到其他小島得搭船，從南竿到北竿後，有在地人推薦我們去趟大坵島，綽號島主的唯一居民不在，卻可以一直聽到他的故事。他們說島主是個愛上大坵

登島大坵

大坵島上的梅花鹿與芭比

在北竿租車旅行

模仿蛙人的阿嬤

的本島人，每天養雞、種菜、看梅花鹿。這裡的梅花鹿多達200隻，我們在碼頭買了新鮮桑葉就上快艇衝大坵，一上岸出現的第一隻鹿王還咬了芭比屁股一口。

我們在南竿住在「夫人咖啡民宿」，老闆回到家鄉重新把老房子按原樣恢復。一家人都愛小動物，民宿內養了貓狗與寵物羊、民宿餐館的野生淡菜是老闆去海裡撿的、黃金餃冰是我每天都想吃的點心。

回程日海象不佳，馬祖船班無限期停開，這家人協助我們改訂機票，跑遍全島幫忙借了運輸籠，清晨六點半送我們到機場時，還準備馬祖大餅讓我們在路上吃。芭比的第一次搭機體驗沒有預期就發生了，30分鐘航程芭比倒是睡得安穩連個吱聲都沒，這讓本來不願意讓芭比搭飛機的芭媽，鬆口讓我帶芭比前進金門。🐾

A. 住
Accommodation

馬祖由數個小島組成，需靠搭船的方式前往各島，建議先查詢船班時刻決定住宿地點。甲島去乙島回是較完整的旅行方式，例：搭飛機或船到東引，從東引搭船到南竿，再從南竿搭飛機或船回台灣。

A1 夫人咖啡館＆民宿

- ⌂ 連江縣南竿鄉夫人村40之1號
- ⚡ 0932-260-514、0836-25138
- Ⓢ 500~700元／人（每個房間只收1組客人）
- Ⓐ 無

閩式建築、老屋重整，保留房屋原貌，提供住宿與馬祖特色餐飲。老闆一家人都非常喜愛動物，店內養了2狗10貓1羊。

A2 刺鳥咖啡書店

- ⌂ 連江縣南竿鄉復興村222號
- ⚡ 0933-008-125
- Ⓢ 雙人房2,000元
- Ⓐ 無

收藏大量書籍的咖啡民宿，咖啡館和民宿都可以帶狗。

A3 津沙香草民宿

- ⌂ 連江縣南竿鄉津沙村101號
- ⚡ 0933-877-865
- Ⓢ 雙人房2,000元，無冷氣房
- Ⓐ 無

位在唯一有碉堡廁所的津沙聚落內，帶狗只能住在一樓無冷氣房，建議不怕熱者或秋冬旅行才選擇此處。

Ⓐ4 台江大飯店

⌂ 連江縣北竿鄉塘岐村200號
⚡ 0836-55256
$ 雙人房2,000元
♨ 無

進出大廳需要裝籠。靠近北竿機場，同一個村落有阿婆魚麵和發師傅黃金餃
挫冰，步行可到俗稱蔬菜公園的怡園和可看飛機起降的塘後道沙灘。

Ⓐ5 馬蓋先民宿

⌂ 連江縣東引鄉樂華村139號
⚡ 0836-76277
$ 雙人房1,400~2,400元
♨ 無

位在東引碼頭、東引鄉公所一帶，是東引較為熱鬧的區域。屬於平價簡單的
民宿，提供港口接送與機車租借服務。

Ⓐ6 芹壁愛情海

⌂ 連江縣北竿鄉芹壁村54號
⚡ 08-365-6668
$ 雙人房2,600~3,200元
♨ 無

位在芹壁村的民宿，還有供應鹹甜輕食與咖啡飲品。

Ⓐ7 覓境E19蒙古包

⌂ 連江縣南竿鄉5鄰102之9號
⚡ 08-362-2145
$ 雙人房2,000~2,500元
♨ 無

蒙古包形式的民宿，攜帶寵物入住有限定房型。

B. 吃

Eat & Drink

因為地理位置與早期移居人口組成的關係，馬祖的飲食大多是福州料理與海鮮，淡菜、佛手、繼光餅、老酒麵線和地瓜餃都是不可錯過的美食。

B1 刺鳥咖啡書店

⌂ 連江縣南竿鄉復興村222號
☏ 0933-008-125

在這裡用肉眼就可以看見中國大陸。店舖旁的樓梯下去有一個小小探險的神秘小隧道，盡頭是一處過去曾架著50支機槍的堡壘。

B2 夫人咖啡民宿

⌂ 連江縣南竿鄉夫人村40之1號
☏ 0932-260-514、0836-25138

特有的石頭屋閩北建築，店內販售少有的野生淡菜、野生佛手。焗烤紅糟雞丁、黃金餃、招牌冰滴咖啡是此店主打。

B3 發師傅

⌂ 連江縣北竿鄉中正路229號
☏ 0836-55236

蘿蔔絲餅需先預訂。店內販售五行地瓜餃剉冰、芙蓉酥、馬祖酥，附有小瓶老酒的麵線料理包是其他地方沒有販售的。

B4 百分幸福

🏠 連江縣北竿鄉后沃村1-2號
⚡ 0966-755-169

依附在著名戰爭博物館的咖啡店，特色餐點有馬祖涼茶、黑豆冰淇淋與糖霜麥甜圈，就在螺山自然步道旁。

美式＆西式料理

B5 家適咖啡

🏠 連江縣芹壁村北竿鄉56號
⚡ 0836-56669

就在芹壁村內面海位置，店內販售現做手工披薩、自製甜點、麵包。

亞洲料理

B6 依嬤的店

🏠 連江縣南竿鄉復興村72-1號
⚡ 0836-26125

位在南竿東北方，鄰近八八坑道與馬祖酒廠，所在地又稱「牛角村」，整個區域是馬祖特有的石頭屋。馬祖的酒糟料理與海鮮是餐廳的主打，酒糟鰻魚和馬祖特有佛手在這裡也吃得到。

B7 好食人家無菜單私房料理

🏠 連江縣南竿鄉清水村104號
⚡ 0836-25929

350~500元／人的無菜單料理，需預約。一次把南竿特色飲食搬上桌，環境舒適，是許多劇組、演藝人員到馬祖工作的指定餐廳。

B8 吃吃看餐廳

⌂ 連江縣南竿鄉馬祖村光武街68號

⚡ 0836-22065、0919-280-739、0919-280-198

位在馬祖村大街上。老闆夫妻是馬祖在地專業辦桌者，價格公道、份量足夠，現做繼光餅與老酒麵線是店內必點。

B9 萬家香二店

⌂ 連江縣南竿鄉介壽村162號

⚡ 0836-25155

狗麵是招牌麵，是馬祖話音譯的唸法，就是用木棍的麵；是在地知名的特色麵點。

C. 玩

Place to go

每年4~6月是藍眼淚最多的時候，去大坵島近距離看梅花鹿和壯觀的北海坑道，都會是你難忘的回憶。

C1 北海坑道

⌂ 島嶼南方仁愛村旁
⚡ 0836-25630

坑道內有看藍眼淚的搖櫓船，帶狗需要包船。步行參觀坑道需注意安全與潮汐時間，洞內溼滑容易跌倒。

C2 鐵堡

⌂ 島嶼南方仁愛村附近

以往是重要的軍事據點，可看見遼闊海灣的景點，需要徒步穿過階梯抵達，帶狗狗要繫好牽繩，小心腳步。

C3 八八坑道

⌂ 島嶼東方，靠近南竿機場

充滿濃濃酒味的坑道，是馬祖酒廠的儲酒坑道。長年溫度都在15~20度之間，不長的坑道卻非常消暑。

C4 坂里天后宮

⌂ 島嶼西邊，靠近板里沙灘

位於北竿大道旁，環島必經之點，色彩鮮豔小巧的天后宮，閩式特色建築，是非常有特色的濱海小廟。

C5 大坵島

⌂ 北竿北方的一個島嶼

百頭以上的野生梅花鹿，帶狗需緊緊牽好，以防被野鹿攻擊。獨自在島上居住的島主在這裡開設了唯一的餐廳民宿，店內販售烤蜈蚣雞與涼茶。

C6 津沙聚落

⌂ 位在島嶼西南方

完整的百年閩東建築聚落，村內有老酒豆花、鍋邊糊，島上唯一的碉堡廁所，村內就有大片的海灣沙灘。

C7 東莒

⌂ 南竿東南方小島

可安排一日行程，搭船自南竿往返。國利豆腐店的豆花和楓樹林小吃是島上名店。也有旅客安排在此島東邊的神秘小海灣觀看藍眼淚。

C8 搭船看藍眼淚

⚡ 威盛號 0836-56699

需自行幫狗準備救生衣。

C9 螺山自然步道

⌂ 位在島嶼最東邊，戰爭紀念館旁

堪稱北竿景色最美步道。沒有遮蔽物、步行道路狹小，帶狗狗行走需注意安全，不建議帶會暴衝的狗狗行走。

C10 東引島燈塔

⌂ 連江縣東引鄉樂華村169號

又稱東湧燈塔，台灣最北的燈塔。清光緒年間就存在至今的國定古蹟，豎立於懸崖邊的全白燈塔是最大特徵，可以看到許多地方都有販售其建築特色的紀念品。

C11 枕戈待旦紀念公園

⌂ 南竿島嶼中央，靠近福澳港

又稱福山照壁，位於福山公園山頭上，是馬祖最顯目的海上地標。

馬祖跳島一日遊推薦路線

6：30
本島沒有的在地早餐

1 介壽獅子市場

傳統市場的馬祖早餐，知名的阿妹鼎邊糊、萬家香狗麵、虫弟餅、寶利軒繼光餅，都是馬祖道地小吃，許多店在早晨七點就已經完售了。

8：00
搭船去北竿

2 南竿福澳港→北竿白沙港

帶狗需自行準備救生衣，建議提前買好船票，搭船到北竿時間不超過20分鐘。抵達北竿後可在碼頭租機車或汽車，北竿地形較南竿陡峭，建議帶狗開車更為安全。

9：30
海邊的美廟

3 坂里天后宮

環島必經的小小景點，建於清道光時期，是閩式建築特色的海邊廟宇。

10：00
用在地石材建造的老宅

4 坂里大宅

清朝王氏家族興建的宅院，使用大量花崗岩與原木建築而成。

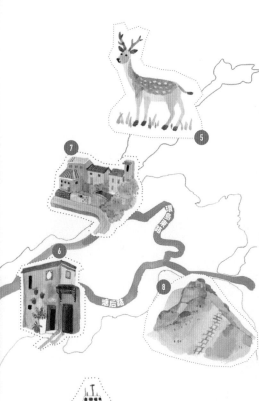

10：30
大坵島看梅花鹿

5 大坵島

島嶼北方橋仔港搭船至大坵島僅需5分鐘，船班需先預約，可至碼頭旁的星漾海景民宿洽詢。建議上船前可購買餵鹿桑，帶狗搭船需自行準備救生衣。

13：00
村子裡的手工披薩

6 家適咖啡

⌂ 連江縣芹壁村北竿鄉56號

在著名的芹壁村，看無邊際海景吃手工披薩。

14：30
這裡值得待久一點

7 芹壁村

吃完午餐直接在村內參觀，沿著山壁建造的面海閩式建築村落，值得在此地逗留更久。

15：30
壯麗的濱海步道

8 螺山自然步道

上步道行走，觀賞崖邊海景。

17：30
搭船回南竿

9 北竿白沙港

絕對不可錯過末班船。

金門
···· **Kinmen**

下飛機後直接租了車

幫芭比按摩

在金門機場大廳

　　還好在馬祖船班延誤的關係讓芭比意外搭上飛機，不然這本書就獨缺金門了。阿嬤回新竹幫忙弟弟的選舉，金門旅程就由好友喬安取代了阿嬤的角色，實際旅行天數也到了104天。因為芭比的運輸籠體積巨大，出發前我們預租了一台小車，下機領了芭比完成檢疫後、鋪好寵物汽車保潔墊，就把芭比和行李都放上車開始旅行，真的很推薦養中大型犬的狗友租車遊金門。

　　來金門就一定要住古厝，金門縣政府為了促進觀光、活化老宅，每年都會將整理好的古厝公開招標，因此金門有非常多的古厝民宿。我們住了一間叫「歐厝66」的民宿（本書出版時已換人經營，並改名為時苑私宅），民宿靠近歐厝沙灘，而這個沙灘最特別的是有輛退潮才看得見的海底戰車，很多人都說到金門是看文化，殊不知金門也擁有絕美沙灘，附近還有大片古厝保存完整的

金門隨處是絕美公園

飛機運輸籠中的芭比

芭比在高粱田

珠山聚落。特色餐食方便，煮到看不見米粒、本島吃不到的粥糜也是金門獨有（又稱戰地／金門廣東粥）。

　　從水頭碼頭搭船到俗稱小金門的烈嶼只要15分鐘，部分金門人也是利用交通船往來兩地工作。船上規定狗不能進船艙，但航程短又有屋頂遮蔽，基本上也很少人待在船艙內。到了烈嶼，我們租了部電動機車就開始環島行程，烈嶼是前線中的前線，更多戰時遺跡被保留下來，有很多戰爭主題的景點，還能夠參加射擊體驗。這裡的遊客少、氣氛悠閒，絕對適合不喜歡和觀光客相擠的你。🐾

A. 住

Accommodation

金門國家公園管理了7個完整的傳統聚落，除了補助經費鼓勵居民修復古厝外，也開放無人使用的古厝供民宿業者經營。

A1 甌沙遂民宿

- ⌂ 金門縣金寧鄉后湖31號
- ⚡ 082-324278
- $ 雙人房1,800~2,400元
- 🐾 無

步行10分鐘內可到后湖海濱公園，包含機場或碼頭接送、早餐。

A2 金八古厝民宿

- ⌂ 金門縣金寧鄉古寧村南山85號
- ⚡ 082-322008
- $ 雙人房1,800~2,400元
- 🐾 300元／隻

步行10分鐘可到慈湖邊，古厝內有廚房和庭院，店狗是一隻八哥。

A3 鷥墅古厝民宿

- ⌂ 金門縣金寧鄉北山35號
- ⚡ 082-323345
- $ 雙人房1,400~1,900元
- 🐾 100元

步行10分鐘可到慈湖邊，有共用的庭院。

A4 時苑私宅

⌂ 金門縣金城鎮歐厝66號
⚡ 0986-629-929
$ 雙人房2,300~2,700元
🛁 無

步行10分鐘可到歐厝沙灘和歐厝風獅爺,有簡單陳設的房型和共用庭院。

A5 紫雲盧古厝

⌂ 金門縣金城鎮前水頭103號
⚡ 082-323345
$ 雙人房2,200~2,500元
🛁 100元

開車5分鐘可到水頭碼頭,提供簡單陳設的房型,有共用庭院。

A6 北緯24-水頭85號

⌂ 金門縣金城鎮前水頭85號
⚡ 0910-364-564
$ 雙人房1,500~2,000元
🛁 無

開車5分鐘可到水頭碼頭,有提供架子床的房型。

A7 天井的月光

⌂ 金門縣金城鎮歐厝54號
⚡ 0988-068-635
$ 雙人房1,500~2,000元
🛁 無

步行10分鐘可到歐厝沙灘和歐厝風獅爺,有共用客廳和庭院。

A8 歇會兒民宿

⌂ 金門縣金城鎮前水頭6號
⚡ 0935-934-595
$ 雙人房1,500~2,000元
🛁 無

開車5分鐘可到水頭碼頭,外牆有大量花磚佈置,門口有草地庭院。

A9 金門雲上民宿

⌂ 金湖鎮湖前305號
$ 雙人房1,500~2,000元
🛁 無

位在太湖休憩區附近,是新式的透天連排民宿。

A10 叮叮單車民宿

⌂ 金門縣金湖鎮金門縣金湖鎮山外里12號
⚡ 082-335823
⑤ 雙人房1,500~2,000元
🐾 無

位於金湖鎮市區，新式的透天民宿，提供簡單乾淨的房型。

A11 浯坑娜一家──毛孩窩

⌂ 金門縣金沙鎮浯坑32號
⚡ 0928-758-568
⑤ 1,000-1,500元

主打寵物友善民宿，店狗是隻臘腸狗。

B. 吃

Eat & Drink

在地特色小吃有閩式燒餅、金門廣東粥（又稱戰地粥）、蚵嗲、蚵仔麵線、高粱蛋捲冰淇淋和牛肉麵等。

B1 小島商號

⌂ 金門縣金城鎮中興路205巷10號
⚡ 0988-618-061

供應手沖咖啡、義式咖啡與茶飲的咖啡小館。

B2 愜意甜點工作室

⌂ 金門縣金沙鎮后浦頭60號
⚡ 082-353-585

開在古厝內的咖啡甜點店，受歡迎的甜點有白雪檸檬塔、核桃布朗尼、白乳酪芋頭塔。

美式 & 西式料理

B3 Black House 黑屋海景手作廚房

⌂ 金門縣金湖鎮信義新村88-41號
⚡ 082-330831

擁有戶外大草坪的面海落地玻璃餐廳，店內提供自製甜點、三明治、義大利麵與披薩。店休時間不定，去前可先詢問。

B4 永春廣東粥

⌂ 金門縣金城鎮莒光路162之2號
⚡ 082-327-292

金門廣東粥（粥糜）口感獨特，煮到看不見得米粒與豐富用料，是金門人常見的早餐。店狗是隻伙食很好的撒嬌大黑。

B5 俊輝燒烤

⌂ 金門縣金湖鎮新湖里新頭99號
⚡ 082-334-707

販售晚餐與宵夜的餐廳，雖然店名是燒烤，菜單上的品項卻不僅止於此，還有各式燒烤、戰地粥、蛋餅、湯麵等。

B6 高坑牛肉乾

⌂ 金門縣金沙鎮高坑38號
⚡ 082-352-549

知名牛肉乾伴手禮的牛肉麵店本舖，提供各式牛肉料理與牛肉全餐。單點菜份量大，建議不要一次點太多。

B7 山西拌麵長榮商行

⌂ 金門縣金沙鎮三山里山西村22號
⚡ 082-351-779

位在大馬路邊，但門面不明顯，在地的隱藏版餐廳。特色料理是山西拌麵、麥芽雞、炒滷味。

B8 黃厝三層樓

⌂ 金門縣烈嶼鄉黃厝23-1號
⚡ 082-362415

使用在地小芋頭製作芋頭全餐，戶外座位區可以帶狗。

C. 玩

Place to go

除了古厝聚落和特有文化的保存外，還有數個美麗的沙灘，烈嶼（小金門）也是許多人會選擇渡船觀光的小島。

C1 特約茶室展示館

🏠 金門縣金湖鎮小徑126號
⚡ 082-337-839

831是軍中樂園的暗語，戰爭時代為了軍人設立的公娼館。金門國家公園重新整理成立，又稱「八三一特約茶室」。

C2 金門民俗文化村

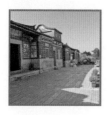

🏠 金門縣金沙鎮山后村中堡
⚡ 082-355-347

非常完整且整齊劃一的閩式古厝聚落，16棟傳統二進式建築、學堂與王氏宗祠共有18棟，少數王家後代仍居住此地。

C3 歐厝沙灘

🏠 島嶼西半部東南方

隱藏版的神秘沙灘，從歐厝步行到海灘，退潮後可以看見1台受困於沙灘的坦克車。

C4 金門森林遊樂區

🏠 金門縣金沙鎮東山31號
⚡ 082-352-847

過去曾是營區，現在是佔地廣闊的森林公園，很適合帶著狗狗來野餐。

烈嶼一日遊推薦路線

8：00

去大前線前來碗戰地粥

1 永春廣東粥

⌂ 金門縣金城鎮莒光路162之2號

體驗金門人道地早餐，就從不見
米粒料好多的粥糜開始。

9：30

搭船去烈嶼

2 大金門（水頭碼頭）前往
小金門（九宮碼頭）

乘船10分鐘，需自行準備狗狗的
救生衣與牽繩，不可入船艙。

10：00

烈嶼必拍

3 八二三炮戰紀念碑

⌂ 九井路和湖埔路口

道路圓環中心的紀念碑是每個遊
客必拍的景點。

10：30

大前線模擬射擊

4 后麟模擬靶場

⌂ 金門縣烈嶼鄉1號（后頭后麟
館）

換上迷彩服體驗射擊的靶場，慎
防狗狗驚惶逃跑。

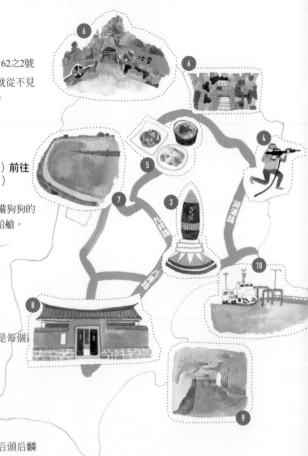

12：00

吃芋頭全餐

5 黃厝三層樓

紅土栽種的特產小芋頭，有綿密
口感與濃厚芋香，帶狗的話需坐
庭院區。

13：30

體驗戰時風情

6 鐵漢堡 & 地雷展示館

從鐵漢堡槍哨可看廈門風光。在
地雷展示區體驗軍人在坑道內的
穿梭感。

15：00

湖邊遛狗、賞鳥

7 西湖水庫

也是西湖水鳥保護區，帶著狗狗
在此處遛晃，非常愜意。

15：30

聽吳家後人講故事

8 吳秀才厝

保存非常完整的秀才古宅，演員
吳尊的祖宅也在這個村莊。

16：00

不可錯過的坑道參觀

9 九宮坑道

早期利用潮汐運輸物資的軍用坑
道。

17：30

搭船回大金門

10 九宮碼頭

從九宮碼頭搭船回大金門（水頭
碼頭），約10分鐘。

澎湖
····· **Penghu**

絕美山水沙灘

篤行十村



三人一狗的
澎湖旅行



澎湖是我們100天旅行第一個去到的離島，這時候加入的旅伴是一位正在休育嬰假的朋友，或許是長時間面對兩個小孩令人崩潰，最怕狗的她竟然主動跟來玩了。我們約在嘉義布袋港集合，遠遠看著這位太太背包包像少女般跑來，接著大叫：「啊！叫芭比不要靠過來！」上船後為了讓大家都有好的休息，阿嬤和她坐在一排，我和芭比自己坐在前一排。

距離我上一次去澎湖是13年前的員工旅遊，阿嬤和我朋友是第一次去，頭兩天我們分開行動，我帶著阿嬤和芭比外出採訪店家；我朋友帶著旅館給的旅遊介紹自行騎車旅行。晚上一起住在三人房，我和我朋友睡一張雙人床，芭比的睡墊鋪在靠近阿嬤的單人床地板，一起生活幾天後她也對芭比沒有那麼害怕了。

尋找可以洗狗睡墊的自助洗衣店也是這趟旅行重要的內容採集，加上我們的衣服每隔幾天就得洗一次，這才發現很多自助洗衣店是禁止寵物進入的。位在文光路的「戴克斯特」自助洗衣店不但有寵物洗衣機，店員還幫忙把芭比的旅

第一次牽狗的友人

回程和高山犬一起搭船

在大菓葉玄武岩被觀光客拍照中

行睡墊摺好。整理資料時還看見新聞寫到「人類的洗衣機比寵物用的細菌數更多。」阿嬤說：「寵物的衣服真的不能和人類的一起洗，免得寵物被傳染病菌。」

經過幾天的一人摩托車旅行，我朋友也算是對澎湖摸透了，結束採訪後她帶著我們去到摩西分海，這裡退潮時會出現一條黑黑的石頭路連接海中一個小島。不等海水完全退潮就帶著芭比踏著淺灘跟著人群往前走，被石頭切分的海面讓我們就像在海中走路一樣。池東大菓葉玄武岩的觀光客很

多，芭比還大秀了瑜伽動作，本來在和玄武岩自拍的陸客團都轉向和芭比合照，在觀光客的手機裡都佔了不少記憶體吧！

回程我們也搭船，牽繩就能直接帶上船一起入座的感覺真的很棒，同船有隻被抱著的緊張柴犬、2隻巨大的高山犬就坐在我們後排。座位旁邊有位帶著2個幼童的年輕媽媽，和自己的孩子說著要怎麼和狗相處。不時還有旅客問說：「狗要買票嗎？」🐾

A. 住
Accommodation

澎湖的民宿主要集中在馬公市，建議可租摩托車或汽車在澎湖本島旅遊。

A1 GoodDay 好天旅店

- ⌂ 澎湖縣馬公市西文澳92-69號
- ⚡ 06-921-9637
- $ 雙人房2,200元
- 🐾 350元／晚 （每房上限一隻）

只接受穩定性高的狗狗，院子有狗狗洗浴區。民宿提供夜釣小管、半潛艇、七美旅遊等行程。

A2 風沙月民宿二館

- ⌂ 澎湖縣馬公市光復里中華路35-1號
- ⚡ 06-927-8155
- $ 雙人房1,200~1,500元
- 🐾 300元／次

與玉堂飯店是同一個老闆，建議預訂時指定重新裝潢過的二館。

A3 歸宿 Destination Inn

- ⌂ 澎湖縣馬公市51-5號
- ⚡ 0931-861-085
- $ 雙人房2,200~2,500元
- 🐾 無

位於五德漁港旁，提供簡單房間的獨棟別墅，門口有自己的草坪。

A4 Wild Hotel 野渡假旅店

⌂ 澎湖縣馬公市三多路396號
✆ 0915-256-505
$ 雙人房2,600~3,180元
🐾 500元／次（押金$2000，無違反寵物入住規範，則全額退還。）

位於馬公市的住宅區，提供精緻裝潢的連排透天民宿。

A5 沙海灣民宿

⌂ 澎湖縣白沙鄉中屯村12之11號
✆ 06-993-3709、0956-120-159、0929-021-728
$ 雙人房2,600~2,900元
🐾 無

面海獨棟別墅型民宿，自有庭院可讓狗狗玩樂。提供在地特色的海鮮早餐，也可在民宿預訂海鮮料理。

A6 喬美旅宿民宿

⌂ 澎湖縣馬公市文學路255巷8號
✆ 06-921-9818
$ 雙人房4,500~5,600元
🐾 無

靠近馬公港口，特選有獨立庭園的VIP房為可攜毛小孩的房型。

A7 米克斯民宿

⌂ 澎湖縣馬公市鎖港里1465號
✆ 0926-819-432
$ 雙人房2,200~2,400元
🐾 無

靠近鎖港碼頭，有自己草坪和庭院的獨棟透天民宿。

B. 吃

Eat & Drink

當地特有的美食有每日新鮮的海釣與網撈海鮮、炸粿（包高麗菜和小蝦）、炸棗、澎湖麵線、嘉寶瓜和金瓜米苔目。

咖啡館&早午餐

B1 小島家 Brunch+ Backpacker

⌂ 澎湖縣馬公市中山路8號
⚡ 0933-868-639

支持保護海洋、廢棄物循環再利用活動，店內販售創作用人用酒瓶塞、玻璃碎片、漂流木等海洋回收物做成的伴手禮。店狗有米克斯和臘腸狗。

B2 五弄咖啡館

⌂ 澎湖縣馬公市新復路二巷16-1號
⚡ 06-926-6555

位在篤行十村內的咖啡館，特色餐點有加了香氣十足桂花釀的桂花拿鐵、混合澎湖XO醬的干貝醬鬆餅和濃郁咖啡與冰淇淋組合的阿芙加朵。

B3 伊索拉咖啡館 Isola Coffee

⌂ 澎湖縣馬公市中興路2號
⚡ 0938-193-119

靠近馬公港口的落地窗咖啡店，店內提供多款手沖咖啡、義式咖啡與茶類飲品。

B4 麗洋手作蛋糕

⌂ 澎湖縣馬公市中央街6號
⚡ 06-926-7707

位在中央老街上，店內提供千層蛋糕、泡芙等甜點，招牌是乳酪蛋糕。

B5 Pick Toast 皮克吐司早午餐

⌂ 澎湖縣馬公市中興路71號
⚡ 06-926-0865

受歡迎的餐點和飲品有燒肉蛋吐司、流淚蛋餅和桂圓紅茶。

B6 及林春咖啡館

⌂ 澎湖縣湖西鄉林投村1-3號
⚡ 06-992-3639

位於樹林中卻又可以看見沙灘與海景的咖啡館。

B7 牧羊人咖啡

⌂ 澎湖縣西嶼鄉二崁村12號
⚡ 06-998-3565

二崁聚落保存區內的咖啡店，可爬上屋頂眺看整個保留區。

美式＆西式料理

B8 莫子嗜物所 bang bang banana

⌂ 澎湖縣馬公市治平路6號
⚡ 0918-970-270

在地知名無菜單料理，有600元和650元兩種價位選擇，需先預約。

B9 漁市場 FishMarket　　🏠 澎湖縣馬公市民族路26-1號
　　　　　　　　　　　　　⚡ 06-926-6098

靠近澎湖天后宮，主打海鮮潛艇堡、墨西哥餅和炸海鮮。

B10 攜蔚食藝私廚 Seaway L'Atelier de Charlie

🏠 澎湖縣馬公市西衛里379-7號
⚡ 06-926-8068

結合澎湖在地食材的無菜單料理，包場或無其他客人可帶狗狗入內。

亞洲料理

B11 傻愛莊　　🏠 澎湖縣馬公市新生路14號
　　　　　　　⚡ 06-926-3693

店內受歡迎的餐點和飲品有泰式柴魚炸豆腐、珊瑚餅和冰桔水果茶。

B12 澎湖海老水產

🏠 澎湖縣馬公市光明路36號
⚡ 06-927-6508

主打新鮮海鮮滿盤的海鮮粥和麵線，與海產冷盤。

B13 花菜干人文懷舊餐館

⌂ 澎湖縣馬公市東文里4之2號

⚡ 06-921-3695

結合海鮮與在地古早味的特色餐館,特色菜包括肉絲炒花菜干、小管煎蛋、麻油魚、酸瓜炒肉、炒石鱉、菜贛,都是在本島很難品嚐得到的菜色。

B14 鹹水號

⌂ 澎湖縣馬公市三多路162號

⚡ 06-926-4955

靠近澎湖科技大學,全天販售各種蛋餅、吐司、包料饅頭與手工飲品。

B15 二馬豆花

⌂ 澎湖縣西嶼鄉38號

位於二崁聚落保存區,使用花生粉的特色豆花。

B16 甲貳石頭火鍋

⌂ 澎湖縣馬公市澎湖縣馬公市惠民一路16號

⚡ 06-927-4650

店內最受歡迎的是招牌石頭火鍋,提供新鮮海產、熱炒、炒飯與炒麵。

B17 秋禾家和風創意料理

⌂ 澎湖縣馬公市文學路330巷18號

⚡ 06-921-7606

靠近馬公漁港,店內提供日式豬排定食、泡菜牛五花定食、個人涮涮鍋等。

B18 鮮食堂

⌂ 澎湖縣馬公市仁愛路81號
⚡ 06-926-7843

位於澎湖天后宮和四眼井附近，
店內提供新鮮海產清蒸火鍋。

B19 澎湖廟口美食館

⌂ 澎湖縣馬公市仁愛路21號
⚡ 06-927-2618

靠近漁人碼頭，店內主要販售新
鮮小卷米粉與金瓜米粉。

B20 美東芳牛肉麵

⌂ 澎湖縣白沙鄉港子村67之2號
⚡ 06-993-1470

在馬公市往北海、西嶼方向的主
要幹道上，是澎湖在地知名的牛
肉麵店。

B21 二崁杏仁茶

⌂ 澎湖縣西嶼鄉36號
⚡ 06-998-3891

位於二崁聚落保存區，主要提供
古早味杏仁茶和石花凍。老宅也
很值得參觀。

C.玩

Place to go

每年4~6月是澎湖最熱鬧的花火節，帶狗建議避開這個時段。探訪白沙灘與美麗島嶼，海上秘境旅遊、熱門水上活動、夜釣小管等都是受歡迎的行程。

C1 澎湖天后宮

⌂ 澎湖縣馬公市正義街1號
⚡ 06-926-2819

台灣最老的媽祖廟，使用在地玄武岩製成的閩式建築風格。

C2 竹灣螃蟹博物館

⌂ 澎湖縣西嶼鄉竹灣村50-3號
⚡ 06-998-3207

門票30元，靠近漁翁島海洋牧場，博物館內收藏了超過600種的螃蟹實體標本。

C3 篤行十村文創園區

⌂ 澎湖縣馬公市新復路二巷22號
⚡ 06-926-0412

靠近澎湖天后宮，全台灣最古老的眷村，也是歌手潘安邦和張雨生的故鄉。園區內在地藝術家進駐、以及復古旅店、咖啡館、張雨生與潘安邦紀念館。

C4 波賽頓海洋運動俱樂部

⌂ 澎湖縣馬公市時裡里52-7號
⚡ 06-995-0178

SUP海上活動，可以載狗狗滑著巨大衝浪板在海裡悠閒地曬太陽！

C5 澎湖中央老街

⌂ 澎湖縣馬公市中央街

街上有仍在使用的四眼井，井旁有販售藥膳蛋。

C6 順承門

⌂ 澎湖縣馬公市中山路80號

採用珊瑚礁和玄武岩烏石製成，清朝留存的最後一道城牆。

C7 張雨生故事館

⌂ 澎湖縣馬公市新復路2巷22號
⚡ 06-926-0412

位在篤行十村文創園區內，保留張雨生故居與周圍建築作為故事館，館內蒐藏張雨生大學時期的獎狀、詞曲創作手稿等。

C8 觀音亭親水遊憩區

⌂ 澎湖縣馬公市介壽路

靠近觀音亭海域的一處沙灘，有比較安全的沙灘積水區。

C9 山水沙灘

⌂ 澎湖縣馬公市山水里

位在馬公南邊，堪稱是本島最美的沙灘，沙灘旁有戶外BBQ吃到飽的店家。

C10 通樑古榕

⌂ 澎湖縣白沙鄉通梁村

300年老榕樹樹幹形成的自然天花板，擁有98根氣根。

C11 池東大菓玄武岩

⌂ 澎湖縣西嶼鄉池東村10號

位在澎湖西嶼濱海公路，海底下熔漿因為地形上升、急速冷卻後，自然產生的特殊地形。

C12 二崁聚落保存區

⌂ 澎湖縣西嶼鄉二崁傳統聚落保存區

♦ 06-921-6521

大面積的傳統聚落保存區，區域內有小型展覽館、小吃店與商家，陳家古厝是此處的代表建築。

C13 吉貝嶼

⌂ 澎湖縣白沙鄉

北海最大的島嶼，由海積地形組成的美麗沙灘及全長800公尺的沙嘴。從馬公本島需在赤崁碼頭搭船前往。

C14 珊瑚礁旅行社

⌂ 澎湖縣馬公市大案山 19-3號

♦ 06-921-9818

特色行程基本上都可以帶狗狗一同前往，包含夜滑SUP無人島露營、藍色忘憂島一日遊（無人島秘境、海鮮午餐與水上活動），需自備寵物救生衣。

小琉球

Siao Liouciou

搭船前往小琉球

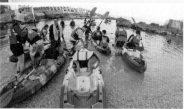

獨木舟準備出海

若不是阿嬤一直想看海龜，我大概不會打電話去問能否帶狗搭半潛艇。

我：「請問可以帶狗搭半潛艇嗎？」

店家：「是可以啦！只要不影響其他人就好。」

我：「好！」

這「可以」來得太突然，我還來不及反應，阿嬤就拿著芭比的救生衣往外走，我拉著芭比、追著阿嬤，坐上摩托車就往碼頭去。到報到處，店員看見芭比本狗，問：「這個狗不會咬人吧？我們船上有小孩子……我怕……」

我：「我怕小孩子咬牠，船上的小孩會咬人嗎？」

店員：「不會啦！」

阿嬤：「那我就放心了。」

我們順利登上了半潛艇，帶狗搭船不是初體驗，和狗同艙才最珍貴，扛著芭比往下走到浸在藍綠海中的底艙，芭比

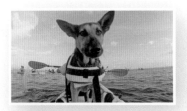
海上獨木舟

潛艇看海龜

在「冰郎小酒館」遇到新朋友

也靜靜的一起擠到了船角。低調行事是這趟旅程中學到的硬道理，不少護子心切的家長，對狗這種生物很反感，避免衝突才是生存之道。

隨船開出港灣，忐忑的心也跟著放下了。從海底視窗看出去，本來只有懸浮物的混濁海水，好像也變得稍微清晰了起來。阿嬤托著芭比下巴的同時，第一隻海龜在我們面前緩慢地漂浮過去，還來不及叫阿嬤看，第二隻海龜又出現在窗外。牠們出場的節奏就像吹泡泡般，在一個消失前，下一個就出現了。就像從來就記不得去過哪裡的阿嬤，在還沒有想起昨天去了哪裡，就已經爲了新活動開心。而芭比也總在被責罵後，又再下一個擁抱中，再次用頭重重靠上我的肩膀。看到這裡，你也想要帶著家裡的狗狗去旅行了嗎？🐾

A. 住
Accommodation

因為是熱門潛水地點，平均住宿費用較本島要高一些，大部分的民宿都有提供水上活動及觀光行程。

A1 彩繪假期民宿

- ⌂ 屏東縣琉球鄉中山路193-1號
- ☏ 0938-317-390
- ⑤ 雙人房1,300~2,500元
- ⓢ 200元／次

提供簡單乾淨的房型，民宿內牆上的彩繪都是老闆的哥哥所畫。

A2 星月旅店

- ⌂ 屏東縣琉球鄉中山路116號
- ☏ 08-861-3703
- ⑤ 雙人房3,200~5,000元
- ⓢ 6公斤以下250元／天、6公斤以上350元／天

每隻狗狗收取押金1,000元，發現被單上有寵物毛、尿液、糞便，皆需支付清潔費。但如無法清潔，需以原價賠償。

A3 艾哇民宿

- ⌂ 屏東縣琉球鄉民生路81號
- ☏ 0937-575-545
- ⑤ 雙人房3,000~3,800元
- ⓢ 200元／次

主打海景套房，位在白沙尾觀光港旁，步行即可到島上餐廳最集中的街上。

A4 小琉球地中海民宿

⌂ 屏東縣琉球鄉復興路161-9號
⚡ 08-861-1007
⑤ 雙人房4,200~6,400元
🏠 250元／天

靠近美人洞風景區，旅館內有大草坪可讓狗狗玩樂，園區內有游泳池。

A5 鄉村民宿

⌂ 屏東縣琉球鄉中山路171之1號
⚡ 08-861-1257
⑤ 雙人房2,200~3,400元
🏠 6公斤以下250元／天、6公斤以上350元／天

靠近白沙尾觀光漁港，房間內使用原木鄉村傢具，提供套裝行程住宿專案。

A6 跳跳民宿

⌂ 屏東縣琉球鄉中山路116-3號
⚡ 08-861-2308
⑤ 四人房4,000~6,400元（無雙人房型）
🏠 6公斤以下250元／天、6公斤以上350元／天

靠近白沙尾觀光漁港，提供4~6人房與包棟方案，有套裝行程可先預訂。

A7 啵芽民宿

⌂ 屏東縣琉球鄉大福村中正路206之5號
⚡ 0966-678-002
⑤ 雙人房1,680~2,800元
🏠 迷你型100元／次、小型250元／次、中型350元／次、大型450元／次、特大型550元／次

位在島中央，提供乾淨簡單的住宿房型。

A8 夏琉民宿

⌂ 屏東縣琉球鄉中正路5-8號
⚡ 0988-774-447
Ⓢ 雙人房2,800~4,000元
☎ 200元／次

位於島嶼最南邊、海子口漁港旁，飼養多隻貓貓。

A9 八村旅店

⌂ 屏東縣琉球鄉復興路161-11號
⚡ 08-861-1188
Ⓢ 雙人房4,200~6,200元
☎ 無

靠近美人洞風景區，有自己的大草坪和游泳池，提供2~8人套房。

A10 龍蝦洞民宿

⌂ 屏東縣琉球鄉中興路15-2號
⚡ 08-861-3921
Ⓢ 雙人房2,600~3.300元
☎ 無

靠近海邊，有自家小草皮庭院的民宿。

B. 吃

Eat & Drink

在地特色食物有蜂巢蝦、琉球香腸、麻花捲、海龜燒與小琉球限定精釀啤酒──「海歸」。

B1 Wave Bar 冰郎小酒館

⌂ 屏東縣琉球鄉三民路308號
⚡ 0921-124-435

受歡迎的酒類有南方小梅、小島冰藍茶,和店家獨賣的小琉球限定精釀啤酒──「海歸」。

B2 貓吉大人

⌂ 屏東縣琉球鄉三民路186號
⚡ 0987-333-234

供應牛肉麵、雪花煎餃與飲品。

B3 南北海產店

⌂ 屏東縣琉球鄉民生路62號
⚡ 08-861-2855

靠近白沙尾觀光漁港,販售琉球在地漁獲的海產店,店狗是隻大黑。

B4 琉球番壽司

⌂ 屏東縣琉球鄉觀光港路30-3號
⚡ 08-861-4826

提供日式海鮮壽司、烤魚與丼飯,店家參與環保集點與海灘貨幣活動,店狗是小白。

C.玩
Place to go

一定要帶狗狗救生衣，參加SUP、海上獨木舟與半潛艇看海龜，都會是永生難忘的行程。

C1 南島獨木舟

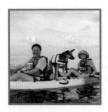

⌂ 衫福漁港、中澳海灘
$ 獨木舟1.5小時800元／人

可自行攜帶寵物用救生衣，或請店家提供（數量有限，需先確認）。

C2 探索拉美半潛艇

⌂ 屏東縣琉球鄉碼頭9號
☏ 08-861-4511
$ 380元／人（40分鐘）

可以和狗狗一起看海龜又安全的半潛艇。需自行準備寵物救生衣，上船後自行找角落位置、不影響其他客人，需使用牽繩／寵物袋。

**C3 探索拉美
全能挑戰行程**

⌂ 屏東縣琉球鄉碼頭9號
☏ 08-861-4511
$ 3,000元／人（4小時）

活動包含SUP、浮潛、透明獨木舟、餐點與啤酒。需自行準備寵物救生衣，店家備有小型犬救生衣可租借。

C4 海享划島SUP與
浮潛二合一

🏠 屏東縣琉球鄉三民路308號
⚡ 08-861-3961
💲 1人1板1,800元／人、2人1板1,200元／人
（2.5小時）　　🅐 無

划SUP出海浮潛，狗狗可在板上休息或下海游泳。提供全套SUP裝備、救生衣、面鏡。如有近視，建議配戴隱形眼鏡，另外，需自行準備寵物救生衣。

C5 烏鬼洞

🏠 屏東縣琉球鄉環島公路上西南方
💲 全票180元、半票80元、團體票100元

岩石中的縫隙間形成的洞，洞內有石桌、石椅、碗、盆等用具，可購買美人洞、山豬溝與烏鬼洞套票。

C6 蛤板灣

🏠 屏東縣琉球鄉蛤板灣沙灘

位於西部蛤板至烏鬼洞一帶，是白貝殼沙灘，又稱爲「威尼斯沙灘」。

C7 山豬溝生態步道

🏠 屏東縣琉球鄉環島公路

沿著天然珊瑚礁地形開發的景點，沿途有設置解說牌與景觀台，適合帶狗漫步。

C8 花瓶石

🏠 屏東縣琉球鄉民生路43-2號

位在小琉球靈山寺前海域，是海岸珊瑚礁受地殼隆起抬升的自然景象，中段長期受海水侵蝕形成了特殊形狀。

旅行中狗狗出現
這樣的行為，怎麼辦？

寵物行為訓練師

香菇／莊筱君

完美狗狗訓練計畫研究聯盟訓練師

ABRA國際認證犬貓行為訓練師

2013年赴北京取得亞洲寵物行為訓練師認證

2014年赴上海寵物行為訓練師培訓進修

2015年國際緝毒犬專業訓練營取得Trainer認證資格

2016年赴深圳亞洲寵物行為訓練師培訓進修

2017年 赴上海進修貓咪行為訓練基礎課程

2018年 進修貓咪行為進階課程（神經學、侵略行為）

在旅館／餐廳，狗狗失控吠叫該怎麼辦？ —————————— **Q1**

　　需要先了解吠叫的原因，陌生環境、害怕、陌生人、沒有看過的東西都有可能引起狗狗吠叫。我們先大致分成旅行前的基本訓練與應急措施。在你帶狗旅行之前，平時我們與狗狗相處時，就應該要做基本訓練，維持每天基本的散步是必須，至少每天2次、每次半小時或每天3次、每次15或20分鐘。不過，也要視狗狗的品種或體型調整，如果是體力較好的獵犬、工作犬還有常見的米克斯，就需要增加時間。每一隻狗狗的狀況可能不同，如果平常就不太出門，一出門就到了很陌生的環境，狗狗當然會容易緊張、害怕。緩進式引導狗狗，一開始選擇安全的環境，像是熟悉、人狗都不多的公園、距離家裡比較近的地點，再漸進式帶狗狗去人比較多的地方。

　　就和帶小孩出門一樣，到了公共場合的各種可能都會讓你的孩子不受控。這時候我們可以準備一些小東西來轉移注意力，可以出發前準備好平常吃不到的零食裝進益智／抗憂鬱玩具中，當然零食是要狗狗非常喜歡的，平

常不容易吃到。已經知道狗狗可能會吠叫的情況下，到餐廳／旅館時就先把裝好特別零食的益智玩具給狗狗，讓狗狗專心玩益智玩具去分散注意力。你要知道，有很多時候狗狗的吠叫是尋求關注或是害怕。如果在旅館時，狗狗對於門外或是陌生人的聲音敏感吠叫，可以試著把電視聲音調的大聲一些，或許也能降低狗狗對外面聲音敏感的程度。電視機發出的人聲是狗狗比較習慣聽到的聲音，可以有效蓋住外面的動靜。

一直爆衝好難牽怎麼辦？常常不願意走或停下來，該怎麼辦？ — **Q2**

先觀察不願意走的原因，當然平常就要訓練狗狗喜歡走在你的旁邊，如果平常很少散步，突然出門當然會害怕，常常帶狗出門是必須的。如果是突然的聲音或驚嚇造成害怕不走，可以陪同狗狗等一下，等到狗狗願意往前走時就要稱讚他（注意：狗狗突然停下的時候，不要特別關注他，很多人會在狗狗停下時，和狗狗說話或抱他。這樣反而是鼓勵狗狗停在原地。）如果是迴避而停，或許看到別的狗或是什麼陌生的東西令他感到恐懼。這時候可以帶他繞一圈再往前走或是走別條路。

暴衝也是中大型犬常見的問題。如果狗狗已經在衝，你又一直跟著他走或是被拉著走，那就會更增加這個情況發生，建議是直接停下來不要走。如果爆衝非常嚴重的狗，建議先找訓練師協助。

出門一直亂吃地上的東西，好怕他吃到毒物怎麼辦？ —————— **Q3**

我們先有一個觀念「保護狗狗的安全，比訓練他更重要」。最簡單的方法，就是不要放牽繩。狗狗的心智年齡就和3歲的小孩差不多，你又如何期望3歲小孩能夠有相當的自制力？

如果你想訓練愛犬成為100%可喚回的狗狗，在危急時能保護牠，你可以試試這個方法，準備一條10公尺左右牽繩／繩子、狗狗喜歡的零食和一個樂透等級的零食（像是3個月才會出現一次的大雞腿／起司包肉，平常不會出現的零食），然後讓狗狗自由探索，若狗狗主動跑回來找你的時候，給牠喜歡的零食。獎勵是需要變化的，讓狗狗越猜不透的獎勵越好，有時候可能只有口頭的獎勵。重點是，每一次都會稱讚他，絕對不能夠處罰或是罵他，就算真的想要罵他也不要叫他的名字，因為這樣會影響喚回訓練，讓狗狗感覺到叫他的名字永遠都是好事。怕狗狗在外面亂撿地上的東西吃？先選一個字如「吐」或是「呸」，先找出對他是吸引力100%、特別愛吃的特定零食，把零食切成小塊、約0.3x0.3公分左右大小。首先，在家練習每喊一次「呸」，

馬上在地上撒一把切好的零食，每次練習兩分鐘、一天練習多次，直到你說「呸」，他會死命的在地上找零食就完成了。（如何訓練放掉食物？）

突然跟別人的狗打架／被咬／咬人，我該做什麼？ ———— **Q4**

這個問題最重要是避免。其實，不建議參加狗聚或是很多狗狗的地方。以台灣飼養狗狗的現況，80%以上的狗都社會化不足，許多狗在6個月以前沒有出過門。常見的米克斯，許多在幼犬時期就被帶離母親或同伴。社會化並不表示一定要親狗或是親人，很多人以為不管什麼時候做社會化訓練都來得及，但最好的年齡是4月齡前。對於社會化不足的狗狗，我們可以透過訓練來教導狗狗，看到其他陌生狗不需要害怕，降低害怕引起的吠叫或侵略行為等過激反應。主人的制止不但沒有幫助，反而間接鼓勵了狗狗，導致尋求關注的行為。

不確定對方的狗狗性格，不建議貿然和其他狗狗互動。我們先要了解狗的社交和我們不同，遊戲行為只有發生在四月齡前的狗，但遊戲行為不一定是好事，也有可能會發生讓騎乘或攻擊行為加重。若作為家庭伴侶的話，其實和人的相處比跟狗的相處更重要。換個想法，狗狗就算不喜歡狗也沒關係，只要看到其他狗狗也無所謂就好。

如果發生狗狗打架的情況，在危急時刻並且情況允許的情況，可以有兩個人分別拉狗狗的尾巴同時往後拉，讓兩個狗狗的距離拉遠（請準備好手套或保護自己的措施）。也可嘗試用一個板子或巨大的物體擋住2隻狗，讓情況稍微緩和。

雖說是狗聚，但其實是人的聚會，不要覺得是為狗狗好而參加。真的去參加了狗聚，遇到個性穩定的狗狗，可以相互打個招呼，短暫的接觸後，雙方主人就可以各自將狗狗帶到不同的地方單獨和自己的狗狗互動，不需要讓兩隻狗狗停留在原地互動太久，避免加強了不好的行為，狗與狗之間太激烈、過度的互動非常容易引發打架。建議大家:，學會「避免」是解決問題的基礎，事前應該做好管理及預防的工作，不要讓狗狗有機會犯錯又不斷重蹈覆轍，事後的處罰只會讓問題更嚴重。另外，訓練與教育都應從平時做起，狗狗和主人的生活都可以更快樂更輕鬆。

旅途中狗狗的「醫療與急救」

蔣安怡　獸醫師

品澤動物醫院院長
唯仁動物醫院獸醫師
台大動物醫院實驗診斷科主治醫師
台大醫院小兒感染科研究助理
中華民國心臟病兒童基金會技術員
臺大醫院泌尿科研究助理
台大獸醫學系微生物研究室研究助理

暈車／船／機，怎麼辦？　　　　　　　　　　　　　　Q1

　　輝瑞大藥廠（動物部門叫做碩騰）有推出專為狗狗設計的暈車暈船藥。出發前，可先帶狗狗到動物醫院，請醫師依據體重調製適合劑量及劑型的暈車、暈船藥。在啟程前1~2個小時給予服藥，通常效果都很好，記得準備回程的劑量。在啟程前30分鐘到1小時前，也要避免狗狗進食或大量飲水。

　　有些狗是因為情緒太過興奮，導致暈車、暈船。這樣個性的狗，可在出發前幾天就開始使用可以讓情緒穩定的保健品，例如：宇麥公司所代理、含天然精油成份的安穩項圈，可讓情緒穩定；毛寧公司代理的YuCalm優抗，含香蜂草及茶胺酸等可幫助減輕壓力，緩解焦慮。

　　若以上的準備都到位了，狗狗仍發生暈車或暈船，該怎麼辦呢？最常見、明顯的症狀是嘔吐。在發生嘔吐前，其實牠已經感到不適了，可能會有坐立難安的前兆。通常會先出現乾嘔、腹部起伏大。當嘔吐發生時，最重要的是別讓狗狗嗆到，否則可能引發吸入性肺炎，導致生命危險。順勢將牠扶起，或拎住

脖子後方、讓口腔朝下，最好能順暢將嘔吐物往下吐出。口腔中可能會殘留一些嘔吐物，盡可能幫牠清潔。如果狗狗很抗拒，為避免讓牠情緒更激動，可稍等再進行檢查。

才剛嘔吐完是很不舒服的，接下來2~3個小時都要暫停餵食及給水，避免有東西進到消化道，不舒服又會再次發生嘔吐。若再次發生嘔吐，需重新開始計算停食和停水的時間，待連續2~3個小時沒有發生嘔吐，才可少量給水，飲水30分鐘後沒有發生嘔吐，才可重新恢復進食，需從少量開始，慢慢增加食物量。

初步處理完嘔吐的狗狗後，可以的話先讓牠停下來休息。如果是搭車、船等大眾交通工具，請盡可能將牠帶到通風且舒適的地方，且哄哄牠。

意外吃到毒物的話，如何緊急處理？ —————————————— Q2

當然這種意外能避免掉是最好，畢竟毒物種類太多，並非每一種都能找到解劑處理。加上狗狗有時動作太快，家長不見得能看到他們吃了什麼。若日常生活中能養成不亂吃東西的習慣是最好。家長也要保護他們，像是在出門時讓貪吃狗戴上嘴罩，避免亂舔、亂撿、亂咬。

一些沒有腐蝕性的有毒物，在攝入的2小時內是可以進行催吐的，並以盡速就醫為最高原則。在尋找動物醫院的同時，可先以濃食鹽水或雙氧水進行催吐。若狗狗有嚴重心臟病或毒物有腐蝕性，則此法不適用。必須改用食鹽以冷或微溫開水泡成濃鹽水，再灌予狗狗喝進行催吐。因為很難喝、不太好灌食，需小心別讓狗狗嗆到了！由於濃鹽水中含有大量的鈉離子，萬一在不得已的狀況下使用此法催吐，請務必就醫時告知獸醫師，請醫師進行驗血，確認有無電解質失衡狀況，並視情況做電解質校正。同時驗血也可確認肝腎功能是否受到毒物影響，非常重要！

藥局可購買到的雙氧水也能在緊急時用來幫助催吐，劑量大約每公斤2CC，例如：8公斤的狗狗，約使用16CC，灌食時最好用水稀釋以避免侵蝕食道及胃黏膜，水和雙氧水的比例大約是1：1。為了讓灌食過程順利，可用糖漿或果糖稀釋，若20分鐘內沒有嘔吐，可再重複一次劑量。不管以食鹽或雙氧水進行催吐，在持續嘔吐後常會出現消化道不適，需盡早就醫。也可餵食牛奶或水來進行毒物稀釋，雖然牛奶的乳糖及乳脂肪對狗來說會造成消化不良，但應急時則無可厚非。使用量大約是每公斤2~6CC，若12公斤狗大約餵24~72CC。

不建議用手指塞到喉嚨深處幫狗狗催吐，除非狗狗是任人擺布的孩子，否則人和狗都可能受傷。活性碳也可拿來做應用，可吸附毒物，避免跑到其他器官。這裡指的是藥用口服的活性碳，並非烤肉木炭，最為人知是諾德膠

囊。再提醒，具有腐蝕性的毒物並不適合進行催吐，如清潔劑、電池、漂白水等，會造成食道更大的傷害，切記！若是碳氫化合物，如石油、機油、汽油、煤油等，催吐會進入到肺部，造成吸入性肺炎，所以也不要催吐。一般常遇到的毒物——老鼠藥，或惡意放置的毒雞腿（通常是加入老鼠藥），和葡萄、洋蔥、巧克力、蘋婆等是屬於不具腐蝕性的毒物，盡早催吐較好。

中暑的急救方法？ ──────────────────────────── **Q3**

除了注意適量飲水之外，環境舒適通風很重要。在夏天，長毛狗最好剃毛或剪短，可準備涼墊。若是短吻犬種，例如：巴哥、西施、北京犬、法國鬥牛犬或英國鬥牛犬等，必須特別留意呼吸問題，避免旅途中因緊張、興奮或環境溫度稍高引發呼吸窘迫症候群。最好平日先就診，請獸醫師評估牠們的呼吸道是否健康、有沒有BOAS（短吻犬呼吸道阻塞症候群）等相關異常，包括鼻孔狹窄、軟顎過長、喉小囊外翻、喉頭塌陷或水腫等。現在有很多動物醫院已具有BOAS矯治手術技術，希望避免意外發生之外，也能有更好的生活品質。

當中暑或熱衰竭意外不慎發生，常見症狀有嚴重喘氣、嘴邊出現黏稠口水或唾沫、結膜充血眼睛發紅、體溫升高、心跳及脈搏加快、皮膚出現出血斑、顫抖、虛弱，步態搖晃，失去平衡，更嚴重時會出現抽搐、抽筋，以及昏迷。第一時間要馬上移到通風陰涼處，有冷氣的室內最好。先把身上頸圈、背帶等懸掛物解開，讓呼吸能更順暢。將中暑狗全身毛髮以水淋溼幫助降溫，但不要整個泡在水裡，反而會使微血管收縮而不易散熱；若有酒精，在腹部及耳翼腹側毛髮較少處擦拭降溫。若有高酒精濃度的酒類也可拿來救急用。倘若狗狗意識清醒，趕快讓他們補充飲水，但不要過量以免引發嘔吐；也可少量慢慢舔食冰塊。若太晚發現中暑意外，狗狗已經昏迷，除了以水或酒精進行體表降溫之外，需盡速就醫。就醫途中要讓昏迷的狗狗平躺，頭放低、脖子伸直，保持呼吸道暢通，並隨時注意有無發生嘔吐。

不管熱衰竭症狀輕微或嚴重，都需就醫進行檢查及治療。除了預防勝於治療之外，任何疾病在一發現時，尚未出現嚴重症狀就介入處理，相對所產生的醫療費用及後續照顧的心力負擔都會比較輕鬆。

外傷時，如何緊急處置？ ──────────────────────── **Q4**

重點放在開放性傷口，即受傷部位皮膚有破裂及流血的狀況，可分為以下類型：

A.撕裂傷：造成不規則的傷口，如被鐵絲或玻璃、其他動物咬傷或抓傷等。

B.刺傷：鐵釘或其他尖銳的物品刺穿表皮。

C.切割傷：傷口整齊，如被刀或其他物品的銳利邊緣割傷。

D.擦傷：滑倒或跌倒造成表皮的擦傷，皮膚表層被磨掉。

處理方法如下：

1. 止血：這是外傷處理的首要任務，如果沒有先將出血止住，後面的處置會麻煩許多。幾個常使用的方法在這裡提供給家長們參考：

 a. 直接加壓：使用厚的乾淨布料或紗布覆蓋在傷口上，用手掌直接加壓來壓迫止血。若血持續滲出而將覆蓋物滲濕，可再覆蓋一層。若持續滲濕，將表面的一層移除換新，最底下跟傷口接觸的第一層覆蓋物不要移動，以免已凝固的血塊被鬆動。

 b. 抬高傷肢：讓受傷部位高於心臟，利用重力原理使出血減慢。此方法可以搭配直接加壓法一起進行。

 c. 冰敷：可讓局部組織的血管收縮、減少出血量，但效果有限。冰敷袋要放在覆蓋傷口的紗布上，勿直接接觸傷口，每次冰敷15分鐘，需休息，以免發生凍傷。

 d. 止血粉：若急救包中有平時剪趾甲用的止血粉，在較小範圍的肢體末端出血傷口可使用，出血傷口也許不大，卻有可能因豐富的微血管分布而難以止血，這時可嘗試用止血粉來幫助止血。

2. 清潔傷口：在傷口出血緩和之後，可嘗試使用生理食鹽水進行傷口清潔。如果沒有，可用飲用水替代。目的是將汙染傷口的髒污移除，同時也可將進入傷口的細菌盡量移除，減少傷口感染及發炎的機率以及程度。可使用沖洗方式或搭配棉花棒擦拭來移除。

3. 藥水消毒：目的是減少傷口感染，急救包中若有優碘可使用，這是最常用的傷口消毒藥劑。但目前醫學研究指出，優碘不但對傷口癒合沒有幫助，反而可能阻礙肉芽組織的形成、降低白血球的活性，所以使用優碘進行傷口消毒，等待30~60秒後，應再以生理食鹽水將優碘沖掉或搭配棉花棒擦拭移除。若有次氯酸的噴劑也可使用，除了可殺菌消毒，也可促進肉芽組織新生，幫助傷口癒合並無須移除。（此處次氯酸是指醫藥等級的藥水製劑，並不是將漂白水拿來稀釋）

4. 包紮：止血及進行過初步清理消毒的傷口，使用乾淨的紗布作為覆蓋，配合紙膠的黏貼固定。可保護傷口避免再次受到傷害或汙染。若無紗布，可使用乾淨布料或衛生棉。醫療用紙膠及繃帶是輔助固定的好材料，若無法取得可使用其他膠帶或布料固定敷料，緊急時甚至連保鮮膜也可發揮。請家長留意勿延誤就醫時間。

不在自家地盤若緊急需要獸醫，這個單元就很有幫助了！希望我們都沒有使用這個單元的機會。若你家狗狗緊急需要送醫，先找出離你最近的動物醫院，並一定要在出發前電話聯繫好獸醫師，確認有醫師值班後，同時讓獸醫師知道狗狗的狀況。

基隆

成安動物醫院
- 基隆市中山區成功二路54號
- 02-2423-3739（僅接受外科急診）

仁愛家畜醫院
- 基隆市孝二路35號
- 02-2428-7653（夜間需先電話聯絡）

台北

全民動物醫院
- 台北市大同區民生西路247號
- 02-2553-0371

慈愛動物醫院
- 台北市大同區寧夏路1號
- 02-2556-3320

永新動物醫院
- 台北市大同區重慶北路三段185號
- 02-2598-2889
 急診專線：0956-225-526

太僕動物醫院
- 台北市中山區龍江路260號
- 02-2517-0902

伊甸動物醫院
- 台北市中山區北安路554巷33號
- 02-8509-2579

仁慈動物醫院
- 台北市中山區北安路518巷33號
- 02-8509-2579

大晶動物醫院
- 台北市中山區農安街72號1樓
- 02-2597-0625

貝恩動物醫院
- 台北市中山區民權東路三段8之1號
- 02-2501-5814

漢民動物醫院
- 台北市中正區和平西路一段156號
- 02-2307-4801

中正犬貓醫院
- 台北市中正區重慶南路三段60號
- 02-2305-4880（夜間需先電話聯絡）

太僕動物醫院
- 台北市松山區南京東路五段286號
- 02-2756-2005

國泰動物醫院
- 台北市松山區延吉街57號
- 02-2579-5722

隆記動物醫院
- 台北市松山區民生東路五段212巷1號
- 02-2760-7639

嘉慶動物醫院
- 台北市松山區八德路四段218號
- 02-8787-9121
- 夜間急診

人人動物醫院
- 台北市松山區延吉街46之3號1樓
- 02-2577-8182
- 夜間急診

泰山動物醫院
- 台北市松山區光復南路52號1樓
- 02-2579-2650
- 夜間急診

幸福動物醫院
- 台北市大安區延吉街251號1樓
- 02-2700-5277、02-2700-5233
- 夜間急診

沐恩動物醫院
- 台北市大安區基隆路二段220號1~4樓
- 02-2378-2300

王樣動物醫院
- 台北市大安區金華街217號
- 02-2357-0217
- 夜間急診

育生動物醫院
- 台北市大安區忠孝東路三段233-1號
- 02-2776-1886
- 夜間急診

展望動物醫院
- 台北市萬華區中華路二段2號
- 02-2388-0122
- 24小時營業

長青動物醫院
- 台北市萬華區廣州街78號
- 02-2336-9908
- 夜間急診

士林獸醫院
- 台北市士林區中正路379號
- 02-2882-2193
- 夜間急診

尼古拉動物醫院
- 台北市士林區克強路23號
- 02-2832-3386
- 夜間急診

藍天家畜醫院
- 台北市士林區文林路757號
- 02-2835-5967
- 夜間急診

尼古拉動物醫院
- 台北市士林區北安路554巷33號
- 02-8509-2579

大群動物醫院
- 台北市景美區羅斯福路六段206號
- 02-2930-5557
- 24小時急診（0982-966-674）

天母家畜醫院
- 台北市士林區中山北路六段431號
- 02-2874-6381（如果醫生在院就可以急診，可先打電話確認）

佳欣動物醫院
- 台北市內湖區內湖路二段383號
- 02-2794-6126

全國動物醫院
- 台北市內湖區舊宗路一段30巷13號
- 02-8791-8706

內湖家畜醫院
- 台北市內湖區內湖路一段45號
- 02-2799-2011
- 急診專線：0926-756-600

哲生動物醫院
- 台北市淡水區民族路29巷40號
- 02-2809-2293
- 急診專線：0938-802-831

來來動物醫院
- 新北市中和區德光路29號
- 02-8953-9739
- 急診專線：0910-035-175

牧村動物醫院
- 新北市中和區中正路639號
- 02-8951-1172#3（需事先電話約診）

亞東動物醫院
🏠 新北市中和區中正路639號
⚡ 02-2221-8515

中日動物醫院
🏠 新北市中和區中山路三段2號
⚡ 02-2226-3639

瑪雅動物醫院
🏠 新北市永和區中和路325號
⚡ 02-8921-1948
🕐 夜間急診

樂活動物醫院
🏠 新北市永和區中興街107號1樓
⚡ 02-2922-5805
🕐 夜間急診至凌晨2點

馬達加斯加動物醫院
🏠 新北市板橋區文化路二段500號
⚡ 02-8259-5001
🕐 夜間急診

佑全動物醫院
🏠 新北市新莊區幸福路795號
⚡ 02-2997-5827

聖安動物醫院
🏠 新北市新莊區中港路256號
⚡ 02-2277-6711
🕐 夜間急診

三和動物醫院
🏠 新北市三重區三和路四段215巷13號
⚡ 02-2280-3059

毛孩子動物醫院
🏠 新北市三重區福德北路71號
⚡ 02-2977-4887

來安動物醫院
🏠 新北市新店區安康路二段115之1號
⚡ 02-2211-8890

桃園

品湛動物醫院
🏠 桃園市桃園區民生路495-9號
⚡ 03-336-3252

元氣動物醫院
🏠 桃園市桃園區莊敬路一段156號
⚡ 03-355-3911

達特瑪動物醫院
🏠 桃園市桃園區國際路一段1168號
⚡ 03-228-8884
🕐 夜間急診

摩鼻子動物醫院
🏠 桃園市中壢區延平路20號
⚡ 03-453-5740

伊亞動物醫院
🏠 桃園市楊梅區瑞福街11之1號
⚡ 03-482-5557

寵愛動物醫院
🏠 桃園市桃園區大興西路二段176號
⚡ 03-341-1700
　　急診專線：0975-562-163

中壢太僕動物醫院
🏠 桃園市中壢區中北路51號
⚡ 03-456-9911
　　急診專線：0935-851-255

新竹

新竹築心動物醫院
🏠 新竹市經國路一段654號
⚡ 03-533-8055
🕐 24小時營業

中日動物醫院
🏠 新竹市北區西大路656號
⚡ 03-523-1015
🕐 夜間急診

台大安心動物醫院

⌂ 新竹市東區東光路25號

⚡ 03-575-1317

🕐 夜間急診

艾諾動物醫院

⌂ 新竹市東區科學園路106號

⚡ 03-577-5899

🕐 夜間急診（費用2,500元）

台中 ——————————————

鑫鑫動物醫院

⌂ 台中市中區中正路310號

⚡ 04-2225-4169
 急診專線：0958-259-169、
 0953-763-589，需加收150-200元
 急診費

仁愛犬醫院

⌂ 台中市東區進化路122號

⚡ 04-2212-6987

全國動物醫院台中總院

⌂ 台中市西區五權八街100號

⚡ 04-23710496＃201

🕐 24小時營業

福樂動物醫院

⌂ 台中市西屯區大隆路149號

⚡ 04-2320-7030

🕐 夜間急診

大敦動物醫院

⌂ 台中市西屯區大墩18街96號

⚡ 04-2320-0208（醫護人員24小時值班）

祥億動物醫院

⌂ 台中市南區復興路一段259號

⚡ 04-2260-6450

🕐 夜間急診

沐恩動物醫院

⌂ 台中市北區健行路865號

⚡ 04-2207-7271

🕐 夜間急診

春天動物醫院

⌂ 台中市北區進化北路302號

⚡ 04-2235-0838
 急診專線：0937-183-714

感恩動物醫院

⌂ 台中市北屯區忠明路131號

⚡ 04-2320-2590

🕐 夜間急診

濟生動物醫院

⌂ 台中市北屯區北平路三段75號

⚡ 04-2238-5886

🕐 夜間急診

可米動物醫院

⌂ 台中市北屯區昌平路二段8-17號

⚡ 04-2241-0842
 急診專線：0982-259-493，
 急診到12點

慈愛動物醫院台中總院

⌂ 台中市大里區國光路二段539號

⚡ 04-2406-6688

🕐 24小時營業

成大動物醫院

⌂ 台中市清水區臨港路五段658巷27號

⚡ 04-2639-8365

🕐 24小時營業

宏仁動物醫院

⌂ 台中市清水區中華路442巷436號

⚡ 04-2622-1278

中華動物醫院

⌂ 台中市清水區中山路503號

⚡ 0910-483-519

彰化

快樂動物醫院
- 彰化市彰南路二段180號
- 04-7384-4978
- 夜間急診

忠愛動物醫院
- 彰化縣員林市中山路二段490號
- 04-833-5520

雲林

和牧動物醫院
- 雲林縣虎尾鎮光復路454號
- 05-633-0811
- 夜間急診

弘安動物醫院
- 雲林縣斗六市西平路276號
- 05-533-3536
- 夜間急診

嘉義

民族動物醫院
- 嘉義市民族路776號
- 05-228-9595
- 夜間急診

高品動物醫院
- 嘉義市西區中興路489號
- 05-281-1893

名門動物醫院
- 嘉義市東區中正路334號
- 0935-753-337、05-115-0497
- 夜間急診

台南

慈愛動物醫院台南總院
- 台南市南區西門路一段473號
- 06-220-3166
- 24小時營業

全國動物醫院永康分院
- 台南市永康區中華路103號
- 06-313-3116
- 24小時營業

諾亞動物醫院
- 台南市成功路297號
- 06-221-7291
- 夜間急診

府城動物醫院
- 台南市北區成功路418號
- 06-222-9911
- 夜間急診

六甲家畜動物醫院
- 台南市六甲區曾文街49之3號
- 06-698-5843
- 夜間急診

高雄

中興動物醫院-大豐總院
- 高雄市三民區大豐二路118之1號
- 07-384-4631
- 夜間急診22:00~02:00

中興動物醫院農十六分院
- 高雄市鼓山區大順一路935號
- 07-550-3532
- 夜間急診

宏力動物醫院
- 高雄市三民區明誠一路326號
- 07-310-2819

左營家畜醫院
⌂ 高雄市左營區左營大路437號
⚡ 07-583-2343（接受電話急診）

亞幸動物醫院
⌂ 高雄市苓雅區光華一路12-1號
⚡ 07-726-5577（接受電話急診）

冠安動物醫院
⌂ 高雄市苓雅區中正二路131-1號
⚡ 07-223-6451

愛心動物醫院
⌂ 高雄市苓雅區建國一路74-3號
⚡ 07-715-6399
　　急診專線：0931-891-287張簡醫師

希望動物醫院
⌂ 高雄縣鳳山市鳳頂路97號
⚡ 07-796-3023
　　（先電話聯絡，急診掛號費500元）

| 屏東 |

大同動物醫院
⌂ 屏東縣屏東市民族路222號
⚡ 08-733-9215

毛小孩動物醫院
⌂ 屏東縣屏東市仁愛路7號
⚡ 08-751-2022

| 宜蘭 |

維倫斯動物醫院
⌂ 宜蘭縣宜蘭市中山路三段157號
⚡ 03-935-3550
🕐 夜間急診

蘭陽動物醫院
⌂ 宜蘭縣宜蘭市東港路13-57號
⚡ 03-937-3187
🕐 夜間急診

| 花蓮 |

上海動物醫院
⌂ 花蓮縣花蓮市上海街63號
⚡ 03-834-1853
🕐 夜間急診

因爲有了帶著芭比和阿嬤環島105天的經驗，深深體驗了寵物自助洗衣店的便利性。芭比的旅行睡墊、牽繩、洗澡浴巾、汽車保潔墊，冬天旅行還多了保暖衣物，長途開車的狗狗體味和翻滾草地、動物屍臭味，你一定會非常需要這個資訊。

⌂ City Wash新竹金山店：
新竹市東區金山街87號

台中

⌂ U-Wash速洗樂大德店：
台中市北區大德街93號
⌂ U-Wash速洗樂上石店：
台中市西屯區上石路175號
⌂ U-Wash速洗樂逢甲店：
台中市西屯區西屯路二段295-6號
⌂ 波波自助洗衣：
台中市太平區富宜路254號
⌂ 波波自助洗衣：
台中市清水區新興路9號
⌂ City Wash嶺東店：
台中市南屯區嶺東路388號
⌂ City Wash東海店：
台中市大肚區遊園路二段278號
⌂ City Wash太平東英店：
台中市太平區東英二街71號
⌂ City Wash龍井藝術店：
台中市龍井區藝術街98號
⌂ City Wash豐原圓環東店：
台中市豐原區圓環東路129號
⌂ City Wash豐原環北店：
台中市豐原區環北路一段226-1號
⌂ City Wash豐原西勢店：
台中市豐原區大明路247號
⌂ City Wash潭子圓通店：
台中市潭子區圓通南路83號
⌂ City Wash后里甲后店：
台中市后里區甲后路一段316號
⌂ U-Wash速洗樂太原旗艦店：
台中市北區太原路二段263號
⌂ City Wash豐原田心店：
台中市豐原區田心路二段156號
⌂ City Wash潭子興華店：
台中市潭子區興華一路485號

南投

⌂ 快洗可得自助洗衣埔里中山店：
南投縣埔里鎮中山路二段49號

雲林

⌂ 波波自助洗衣：
雲林縣虎尾鎮林森路一段374號

台南

⌂ 美國戴克斯特：
台南市北區公園北路112號
⌂ 波波自助洗衣學甲店：
台南市學甲區中山路106號
⌂ 亮麗自助洗衣：
台南市安平區郡平路122號

高雄

⌂ 波波自助洗衣：
高雄市仁武區八德西路2286號
⌂ 波波自助洗衣：
高雄市鹽埕區七賢三路59號
⌂ 波波自助洗衣：
高雄市鼓山區九如四路580號
⌂ 波波自助洗衣：
高雄市鳳山區中崙路594號
⌂ 波波自助洗衣：
高雄市鳳山區五甲一路310號
⌂ 波波自助洗衣：
高雄市鳳山區力行路116號
⌂ SASA自助洗衣吧高雄如意店：
高雄市苓雅區正言路71號
⚡ 0966-758-082
⌂ city wash高雄漢民店：
高雄市小港區漢民路828號

屏東

⌂ 波波自助洗衣：
　屏東縣屏東市自由路746號

宜蘭

⌂ 快洗可得友愛店：
　宜蘭縣宜蘭市舊城東路28-1號
⌂ 快洗可得宜大店：
　宜蘭縣宜蘭市女中路二段520號
⌂ 快洗可得新興店：
　宜蘭縣宜蘭市新興路93號
⌂ City Wash慈安店：
　宜蘭縣宜蘭市慈安路10號
⌂ 艾潔自助洗衣：
　宜蘭縣宜蘭市復興路三段30號

花蓮

⌂ 波波自助洗衣德安店：
　花蓮縣花蓮市德安一街82號
⌂ 波波自助洗衣民國店：
　花蓮縣花蓮市民國路36之3號

澎湖

⌂ 美國戴克斯特：
　澎湖縣馬公市文光路89號
⚡ 06-927-5164

許多城市都開始建設專屬狗狗的運動公園，人和狗狗都可以輕易在此找到志同道合的玩伴。如果想讓狗狗放繩享受奔跑的暢快，推薦大家前往設置有柵欄的狗狗公園，除了可以放心讓狗狗玩樂外，也不用擔心影響到其他人。

台北

迎風狗運動公園
🏠 台北市松山區莊敬里迎風河濱公園（民權大橋下梌悠路端）

綠寶石寵物公園
🏠 新北市永和區環河西路一段8號

潭美毛寶貝快樂公園
🏠 台北市內湖區潭美街852號
分為大型犬和小型犬活動區，有投幣式自助洗狗機。

華山公園狗活動區
🏠 台北市中正區林森北路28號

萬興狗活動區
🏠 文山區萬興里轄內的道南左岸河濱公園內

親情寵物公園
🏠 新北市新店區環河路112號

蘆堤寵物公園
🏠 新北市蘆洲區長安街347巷1號，河堤樓梯位於長安街347巷，與堤頂大道交岔口，過堤頂大道後即可看到

華東公園
🏠 板橋市華東路1-9號（楠仔溝華東公園旁）

桃園

中成寵物公園
🏠 桃園市桃園區國際路二段475巷

寵物示範公園
🏠 桃園市桃園區民光東路旁、大業國小後方的南崁溪高灘地

新竹

頭前溪狗狗公園
🏠 新竹市東區東西向快速公路頭前溪橋下

竹東狗狗公園
🏠 新竹縣竹東鎮沿河街約377號左右（從河提道路進入到公園）

台中

泉源公園
🏠 台中市東區樂業一路79號

台南

安平寵物運動公園
🏠 安平區州平二街底

帶狗泡溫泉指的是能帶狗狗一起進入溫泉區，不需要因為養狗而放棄這樣的活動。但必須提醒你，不管是哪種類型的溫泉，狗狗都絕對不能夠入池。這裡介紹的店家雖然能夠接受狗狗進入營業範圍，但每一家各有不同規定，務必先與店家確認規範並嚴格遵守。溫泉旅館和民宿及旅社一樣，都不能讓狗上床。

台北

雲景溫泉渡假山莊
新北市烏來區西羅岸路81號
02-2661-6695
只有2間房間可以帶狗，沒有限制體型大小。

萬金溫泉會館
新北市萬里區大鵬里萬里加投45-6號
02-2498-6166
有寵物友善的房型，泡湯寵物需在外等候。

萬里仙境溫泉會館
台北市萬里區萬里加投197-3號
02-2408-2669
寵物費200元、押金1,000元。

雲之湯溫泉休閒會館
新北市烏來區溫泉街43號
02-2661-6095

桃園

東森渡假酒店
桃園市楊梅區東森路3號
080 088 9168
有6間寵物房，搭配方案另外加價

苗栗

湖畔花時間
苗栗縣大湖鄉義和村淋漓坪126號
03-799-6796
押金1,500元、清潔費500元

錦水溫泉飯店
苗栗縣泰安鄉錦水村橫龍山72號
03-794-1333

不可獨留寵物於房內、不可上床，全館公共空間與餐廳禁止寵物入內，可將寵物寄放於櫃檯。

川上沙浴溫泉民宿
苗栗縣泰安鄉橫龍山68之2號
03-794-1266

南投

源頭溫泉民宿
南投縣信義鄉東埔村5鄰60號-1
04-9270-1841

觀瀑樓
南投縣信義鄉開高巷153號
04-9270-1188

廬山園
南投縣仁愛鄉榮華巷12號
04-9280-2369

野百合溫泉會館
南投縣仁愛鄉虎門巷96號
04-9280-1478

台南

關子嶺林桂園石泉
台南市白河區關嶺里53-18號
06-682-3202
押金1,000元

溪畔老樹溫泉山莊
- 🏠 台南市白河區關嶺里關子嶺35號
- ⚡ 06-682-2093
- 💲 只有一間寵物房，不另外收費。

關山嶺泥礦溫泉會館
- 🏠 台南市白河區關子嶺65-10號
- ⚡ 06-682-3099
- 💲 清潔費300元

沐春溫泉湯宿
- 🏠 台南市白河區關嶺里27號
- ⚡ 06-682-3232
- 💲 湯屋可帶寵物不另收費，住宿房間內不可帶寵物。

宜蘭

阿先湯泉養生會館
- 🏠 宜蘭縣礁溪鄉忠孝一路18號
- ⚡ 03-988-7299
- 💲 湯屋和住宿都能夠帶狗 押金2,000元

名人溫泉飯店
- 🏠 宜蘭縣礁溪鄉德陽路136號
- ⚡ 03-988-1038
- 💲 不另外收費

艾佳溫泉民宿
- 🏠 宜蘭縣礁溪鄉德陽路229號
- ⚡ 0939-007-092
- 💲 不另外收費

桃子礁溪溫泉行館
- 🏠 宜蘭縣礁溪鄉信義路34巷6號
- ⚡ 0963-781-881
- 💲 磁磚地板的房型可以帶狗，不另收費。

天使輕旅礁溪溫泉
- 🏠 宜蘭縣礁溪鄉礁溪路六段12號
- ⚡ 03-905-9758
- 💲 清潔費200元

美嘉美大飯店
- 🏠 宜蘭縣礁溪鄉德陽路150號
- ⚡ 03-988-2937
- 💲 不另外收費

花蓮

瑞穗春天國際觀光酒店
- 🏠 花蓮縣瑞穗鄉溫泉路2段368號
- ⚡ 03-887-6000
- 💲 參考價格：18,700~24,750元 寵物費：無（若設施毀損或髒汙，需負擔復原費用）
- 🅿 停車：備有停車位

有4間專屬攜帶寵物旅客的房間，提供寵物毛巾、小床、澡盆、吹風機等用品。每房限8公斤以下小型犬2隻或中大型犬1隻（最大體型至拉布拉多與黃金獵犬）。

瑞穗溫泉
- 🏠 花蓮縣萬榮鄉紅葉村23號
- ⚡ 03-887-2170
- 💲 泡湯不行，住宿可以帶狗，不另收費。

山灣水月景觀溫泉會館
- 🏠 花蓮縣玉里鎮樂合里安通溫泉路41-8號
- ⚡ 0988-339-347
- 💲 清潔費500元，不能進餐廳。

台東

知本城藝術溫泉會館
- 🏠 台東縣卑南鄉龍泉路63號
- ⚡ 08-921-9600
- 💲 參考價格：雙人房2,500~3,000元 可以，清潔費小型犬150元、大型犬250元

ㄚㄧㄚ 旺溫泉渡假村

⌂ 台東縣卑南鄉溫泉村龍泉路136號

⚡ 08-951-5827

⑤ 住宿可以，不另收費寵物費。

知本溫泉旅宿

⌂ 台東縣卑南鄉龍泉路53巷3號

⚡ 0936-270-189

⑤ 參考價格：雙人房1,000~1,200元

知本溫泉菜頭的家

⌂ 台東縣卑南鄉龍泉路53巷3號

⚡ 0929-992-872

⑤ 住宿可以，不另收寵物費。

太麻里城堡溫泉會館

⌂ 台東縣太麻里鄉7-2

⚡ 08-977-2189

⑤ 寵物費200元，假日300元

鹿鳴溫泉酒店

⌂ 台東縣鹿野鄉中華路一段200號

⚡ 08-955-0888

⑤ 有寵物房

綠島

朝日溫泉

⌂ 台東縣綠島鄉溫泉路167號

⚡ 08-967-1133

本篇整理了在台灣帶狗狗旅行一切你會需要的交通工具,無論是島內還是外島。若選擇搭乘大眾工具時,請務必遵守運輸公司的規定。若搭乘船時規定需在甲板位置,一定要將狗狗用牽繩綁好,確實保證狗狗的安全。若飼養短鼻犬,不建議以飛機作爲交通工具。

自駕車

無論開自家車或租車,準備寵物車用保潔墊都是很方便的。如果是激動派狗狗,可以準備寵物車用安全帶。

台灣高鐵

寵物籠╱包規定尺寸:

長55公分×寬45公分×高38公分

注意事項:

裝有動物的容器不得放置於座椅、餐桌、座位上方行李架或車廂內行李置放區,並需置放於本身座位前方自行照料,且每1位購票旅客僅限攜帶裝有動物的容器1件。(執行任務之警犬、導盲犬或由專業人員╱訓練師陪同之導盲幼犬不在此限)

台灣鐵路

寵物籠╱包規定尺寸:

長43公分×寬32公分×高31公分

注意事項:

包裝完固無糞便露出之虞,並放置於座位下方空間。不限重量,每人限攜帶1件。

台北捷運

寵物籠╱包規定尺寸:

55公分×寬45公分×高40公分(不含支架及輪子)

注意事項:

包裝完固無糞便露出之虞,動物之頭、尾及四肢均不得露出,每1位購票旅客以攜帶1件爲限。

台北市友善狗狗公車

友善狗狗公車現有0東、604、棕6、225、669、279、681等7條路線

eBus公車動態查詢 5284.com.tw

由動物保護處與台北市公共運輸處辦理,動保處詢問電話02-87917129

高雄捷運

寵物籠╱包規定尺寸:

每件長度不得超過165公分,長、寬、高之和不得超過220公分。

注意事項:

動物之頭、尾、四肢不可外露,並需包裝完固,無糞便、液體漏出之虞。執行任務之警犬,與視覺、聽覺、肢體功能障礙者由合格導盲犬、導聾犬、肢體輔助犬陪同或導盲犬、導聾犬、肢體輔助犬專業訓練人員於執行訓練時帶同幼犬,不在此限。

飛機
——國內航空攜帶寵物規則

各家航空公司對於寵物攜帶的規定不同,可先依照自家狗狗體型選擇合適的航空公司,再挑選適合的航班。收費以超重行李收費且連同附屬的籠子一起過磅。需準備運輸籠,並且可牢固鎖上防止意外發生。許多航班因爲機型尺寸緣故,每架班機只載運一隻活體動物,訂機票前務必先聯絡航空公司先登記並確認需載運動物。

費用:依照各家航空公司規定,每公斤14~18元不等,未滿10公斤以10公斤計算。

——運輸籠尺寸規定

華信航空：

B-738機型均不接受任何活體動物，ERJ機型不載運扁鼻貓狗，ERJ機型（長、寬不可同時超過70公分；高度不可超過89公分）；ATR機型：長、寬不可同時超過90公分、高度不可超過62公分

立榮航空：

不分機型80×60×110公分（含運輸籠不得超過45公斤）

遠東航空：

MD80機型（103×100×72公分）、ATR72機型（60×40×60公分）

德安航空：

含運輸籠不得超過10公斤

——建議出發前與出發地與到達地的檢疫站確認規則

台灣桃園國際機場：

第一航廈03-398-2264、第二航廈03-398-3373

台北國際航空站：

第一航廈02-8770-1535

高雄國際航空站高雄分局：

貨運站辦公室07-805-7790、07-972-0201、出境檢疫櫃檯07-972-0221、入境檢疫07-805-7658

臺中航空站　辦公室04-2615-5003

入境檢疫櫃檯　04-2615-0037

澎湖檢疫站　06-926-9360

搭船

帶狗狗搭船旅行，船務公司有規定上下船需配戴寵物用嘴套。因為大多數的船務公司規定寵物不可進入船艙，若搭乘長程船班可準備寵物推車／袋，讓狗狗得到比較安心的休息空間，搭船旅行請自行為狗狗準備救生衣。

●澎湖

——嘉義布袋往返澎湖馬公

帶狗狗搭船到澎湖很輕鬆，凱旋3號或太吉之星都很歡迎狗狗，用牽繩就可以上船，需準備嘴套，狗狗還可和飼主共同

待在船艙內，選擇角落座位不影響其他旅客即可。往澎湖的船班使用聯合訂票方式，訂票時建議確認搭乘的船公司與船班。

凱旋3號：接受中大型犬

太吉之星：接受中大型犬

滿天星航運股份有限公司：只接受小型犬，需使用運輸籠

航程：80分鐘

聯合訂票中心：06-926-1125

參考票價：成人單程現場取票價1,000元，預先匯款優惠價750元，寵物不需購票

取票：需提早50分鐘至碼頭取票

嘉義布袋港：

嘉義縣布袋鎮中山路334-1號

澎湖馬公港：

澎湖縣馬公市馬公市臨海路36號

雲豹輪（百麗航運）：

06-926-8199

小型犬需裝寵物提籠／袋，中大型犬需配戴嘴套

——高雄旗津港往返澎湖馬公港

船務公司：台華輪

航程：4.5小時

參考票價：全票價格860元，寵物不需購票。寄運車輛依照排氣量1,714~2,385元

訂票電話：07-561-5313

注意事項：需準備寵物推車／籠在夾板區域，不可進入船艙

●馬祖

——基隆港往返南竿福澳港／東引中柱港

馬祖航線以基隆為出發地，分為單號日先馬後東（2、4、6…單號日期，先到南竿再到東引）、雙號日先東後馬（1、3、5…雙號日期，先到東引再到南竿），由於東引與南竿的船程是2小時，想要節省航程的話，可選擇先到達目的地的航

線。

從基隆出發往馬祖是夜班船，可幫狗狗準備旅行用睡墊。
由於海象變化大，建議搭船前日先到馬祖資訊網查看航班公告www.matsu.idv.tw

臺馬之星：
基隆 02-2425-0396、南竿 0836-26368、東引 0836-77077
臺馬輪：馬祖 0836-23120
合富輪：基隆 02-2424-6868
航程：8~9小時
參考票價：
全票價格依照艙等800~1,800元、寄運車輛依照排氣量1,500~3,200元
乘船地點：
基隆市港西街16號（西岸旅客碼頭二樓大廳候船室）
注意事項：寵物不可進入船艙，需待在汽車過道或甲板區域（夜間航班建議待在汽車過道較安全）

──南竿福澳港往返北竿白沙港
每小時就有往返船班，南竿往北竿的末班船是17:10，北竿往南竿的末班船是17:30

船務公司：
南北海運　0836-22193 / 0836-25151、
大和航業　0836-22130
航程：15分鐘
參考票價：全票160元
注意事項：寵物不可進入船艙，需待在甲板區域

──南竿福澳港往返莒光
南竿往返東、西莒每天三班船，單月：先西莒後東莒（南竿→西莒→東莒→南竿）；雙月：先東莒後西莒（南竿→東莒→西莒→南竿）

船務公司：電信星航運 0836-22754
航程：50分鐘

參考票價：全票200元
注意事項：寵物不可進入船艙，需待在甲板區域

南竿→莒光
7:00、11:00、14:30（單月先到西莒；雙月先到東莒）
莒光→南竿：
單月：
西莒　7:50、11:50、15:20；
東莒　8:10、12:10、15:40
雙月：
東莒　7:50、11:50、15:20；
西莒　8:10、12:10、15:40

──東莒往返西莒
航程：10分鐘
參考票價：全票80元
注意事項：寵物不可進入船艙，需待在甲板區域

西莒→東莒
7:30、10:00、14:00、17:10
東莒→西莒
7:35、10:05、14:05、17:15

──北竿往返大坵島
航程：5分鐘
船務公司：威盛號 0836-56699、梅花公主號 0910-884-660
參考票價：全票250元
注意事項：搭乘遊艇，需綁好牽繩。建議漲潮時去，因為退潮時大坵島的碼頭與海面的落差很大，樓梯窄小沒有扶手，帶狗狗或懼高症者登島與搭船都會有難度。

──南竿島往返大坵島
船務公司：
南北海運　0836-22193 / 0836-25151
3~5月、9、10月（每日1航班）：
去程：9：50 福澳港→大坵島；
回程：12:10大坵島→12:30白沙港
　　　　→12：45福澳港

6~8月（每日2航班）：
去程：09:50福澳港→大坵；
回程：12:10大坵→12:30白沙港
→12:45福澳港
去程：13:20福澳港→大坵；
回程：15:40大坵→16:00白沙港
→16:15福澳港

金門
交通非常方便，每30分鐘就有往返船班，烈嶼往金門的末班船是21:30

——金門水頭碼頭往返烈嶼九宮碼頭
船務公司：金門縣公共渡輪 08-236-2015
航程：20分鐘
參考票價：全票60元
注意事項：寵物不可進入船艙，需待在甲板區域

小琉球
從東港到小琉球的航班頻繁，如果是開車前往東港，比較煩惱的是停車問題，碼頭附近的公有停車場等待車輛多，也可預訂私人停車場。若前一晚住東港，也可詢問民宿附近是否方便停車，轉搭計程車去東港碼頭，可省去等待停車的時間。

——屏東東港碼頭往返小琉球碼頭
東港往返小琉球船班密集，現場購買船票即可。

東琉線交通客船 tungliu.com.tw
航程：20分鐘
參考票價：單程全票200~230元、來回全票410元
電話：公營交通船東港站08-833-7493、08-832-7960；琉球站08-861-1825、08-861-3048；民營交通船（泰富）聯絡電話：東港站08-833-9659，琉球站08-861-3995
注意事項：寵物不可進入船艙，需待在甲板區域

蘭嶼&綠島
訂購船票時可先與船公司確認航行時間，部分船隻速度較慢，航行時間也較長。

船務公司：金星客輪恆星號、金星3號089-281-477、綠島之星3號08-8867850
航程：蘭嶼到綠島1~1.5小時、墾丁後壁湖／台東富岡漁港至蘭嶼開元港2~2.5小時

台東富岡漁港→蘭嶼→墾丁後壁湖漁港：2,300元
墾丁後壁湖漁港→蘭嶼開元港→台東富岡漁港：2,300元
墾丁後壁湖漁港→ 蘭嶼開元港→綠島→台東富岡漁港（三角航線）：2,700元
台東富岡漁港→蘭嶼開元港→綠島→台東富岡漁港（三角航線）：2,700元
墾丁後壁湖往返蘭嶼開元港：2,300元
台東富岡漁港往返蘭嶼開元港：2,300元

注意事項：寵物不可進入船艙，需待在甲板區域。許多船班的夾板沒有遮陰處，建議攜帶雨傘幫自己和狗狗遮陽。

計程車
呼叫小黃APP：下載「呼叫小黃」APP，在預約用車／即時叫車的服務項目中有「寵物友善」選項。

 BOX
外島進出規則（包含搭船與飛機）
馬祖&金門：須先向該地檢疫局檢疫站申請檢查。需準備申請書（金門檢疫站現場填寫）、寵物登記證、3月齡以上犬、貓需準備狂犬病預防注射證明文件（注射時間應滿7日，1年內）
澎湖：自106年1月26日起，攜帶犬貓進出澎湖地區免施檢查。
蘭嶼&綠島：寵物不需檢疫

跟著狗狗去旅行：說走就走！
帶毛小孩吃好住好玩好全台旅遊指南/
林歐加著. -- 初版. -- 臺北市：時報文化, 2019.07
面；　公分. -- （Hello Design叢書；36）
ISBN 978-957-13-7753-7　（平裝）
1.民宿 2.臺灣遊記 3.寵物飼養
992.6233　108004157

Hello Design 叢書 36

跟著狗狗去旅行——
說走就走！帶毛小孩吃好住好玩好全台旅遊指南

作者｜林歐加　攝影｜林歐加　副主編｜黃筱涵　執行編輯｜莊雅雯　企劃經理｜何靜婷
美術設計｜D-3 Design　內頁排版｜藍天圖物宣字社　編輯總監｜蘇清霖
董事長｜趙政岷
出版者｜時報文化出版企業股份有限公司　108019台北市和平西路三段240號3樓
發行專線｜（02）2306-6842　讀者服務專線｜0800-231-705・（02）2304-
7103　讀者服務傳真｜（02）2304-6858　郵撥｜19344724時報文化出版公司
信箱｜10899臺北華江橋郵局第99信箱　時報悅讀網｜http://www.readingtimes.
com.tw　法律顧問｜理律法律事務所 陳長文律師、李念祖律師　印刷｜和楹印刷有
限公司初版一刷　2019年7月5日　初版三刷　2021年3月22日　定價｜新台幣420
元｜版權所有　翻印必究（缺頁或破損的書，請寄回更換）

ISBN 978-957-13-7753-7
Printed in Taiwan

時報文化出版公司成立於一九七五年，並於一九九九年股票上櫃公開發行，
於二〇〇八年脫離中時集團非屬旺中，以「尊重智慧與創意的文化事業」為信念。

COUPON

本氣屋
屏東墾丁

〉憑本券住宿享8折優惠
〉免收寵物入住費200元

東港禾田旅宿
屏東大鵬灣

〉住宿享9折優惠
〉面海景房享8.3折優惠
〉再送價值150元的早餐

極簡旅行
宜蘭五結

〉憑本券住宿享8折優惠

Chill Chill House
台北石門

〉憑此券享寵物入住免收清潔費

SUMU小宿
台南市

〉憑此券享免收寵物清潔費300元

小和農村
花蓮壽豐

〉憑本券住宿享9折優惠

請沿虛線剪下

COUPON

使用辦法：
1. 不適用於網路訂房平台，請直接向店家預訂
2. 一張優惠券限使用一間房間
3. 入住時需出示優惠券正本，使用過的優惠券將由店家回收或蓋店家章
4. 若無法出示此優惠券，優惠視同無效，必須現場以現金退還折價
5. 本券不得與其他優惠方案合併使用

使用辦法：
1. 不適用於網路訂房平台，請直接向店家預訂
2. 一張優惠券限使用一間房間
3. 入住時需出示優惠券正本，使用過的優惠券將由店家回收或蓋店家章
4. 若無法出示此優惠券，優惠視同無效，必須現場以現金退還折價
5. 本券不得與其他優惠方案合併使用

使用辦法：
1. 不適用於網路訂房平台，請直接向店家預訂
2. 一張優惠券限使用一間房間
3. 入住時需出示優惠券正本，使用過的優惠券將由店家回收或蓋章
4. 若無法出示此優惠券，優惠視同無效，必須現場以現金退還折價
5. 本券不得與其他優惠方案合併使用

使用辦法：
1. 不適用於網路訂房平台，請直接向店家預訂
2. 一張優惠券限使用一間房間
3. 入住時需出示優惠券正本，使用過的優惠券將由店家回收或蓋店家章
4. 若無法出示此優惠券，優惠視同無效，必須現場以現金退還折價
5. 本券不得與其他優惠方案合併使用

使用辦法：
1. 不適用於網路訂房平台，請直接向店家預訂
2. 一張優惠券限使用一間房間
3. 入住時需出示優惠券正本，使用過的優惠券將由店家回收或蓋店家章
4. 若無法出示此優惠券，優惠視同無效，必須現場以現金退還折價
5. 本券不得與其他優惠方案合併使用

使用辦法：
1. 不適用於網路訂房平台，請直接向店家預訂
2. 一張優惠券限使用一間房間
3. 入住時需出示優惠券正本，使用過的優惠券將由店家回收或蓋店家章
4. 若無法出示此優惠券，優惠視同無效，必須現場以現金退還折價
5. 本券不得與其他優惠方案合併使用

COUPON

5 熊的家民宿
新北市三芝區

〉憑本卷享連續住宿買一晚送一晚

Omoi Life House
台南

〉憑本券享訂房專案再折100元

Le chien 樂享森活
台中市

〉憑本券免費招待一隻狗狗入園
不限體型，價值300至500元

可以住　日月潭私宅
南投日月潭

〉憑本卷享1隻毛孩入住免收清潔費

鐵宿
屏東恆春

〉憑此券享住房8折優惠

Bonjour Cheby 蹦啾柴比
新竹竹北

〉憑本卷兌換毛寶貝雞肉餐（小）乙份

COUPON

使用辦法:
1. 不適用於網路訂房平台,請直接向店家預訂
2. 一張優惠券限使用一次
3. 入住前請先告知使用優惠卷,使用過的優惠券將由店家回收或蓋店家章
4. 若無法出示此優惠券,優惠視同無效,必須現場以現金退還折價
5. 本券不得與其他優惠方案合併使用

使用辦法:
1. 不適用於網路訂房平台,請直接向店家預訂
2. 一張優惠券限使用一次
3. 入住前請先告知使用優惠卷,並確認訂房日期,房價費用以較高日計算
4. 入住時需出示優惠券正本,使用過的優惠券將由店家回收或蓋店家章
5. 若無法出示此優惠券,優惠視同無效,必須現場以現金補足另一天訂房費用
6. 本券不得與其他優惠方案合併使用,跨年跟農曆年不可使用
7. 本優惠卷使用期限至2021年12月31日止

使用辦法:
1. 不適用於網路訂房平台,請直接向店家預訂
2. 一張優惠券限使用一次
3. 入住前請先告知使用優惠卷,使用過的優惠券將由店家回收或蓋店家章
4. 若無法出示此優惠券,優惠視同無效,必須現場以現金退還折價
5. 本券不得與其他優惠方案合併使用

使用辦法:
1. 出示此優惠券正本,即可享有優惠
2. 每犬每次限兌換一次,使用過的優惠券將由店家回收或蓋章
3. 本券僅優惠狗狗入園(未含鮮食)
4. 本券不得使用於國定假日與連續假期
5. 本店響應環保,未提供紙巾、吸管等一次性耗材。本店未提供外帶打包服務,可自備保鮮盒,園區室內外一律禁菸、外食
6. 本券不得與其他優惠方案合併使用
7. 優惠期限至2022年3月1日止

使用辦法:
1. 出示此優惠券正本,即可享有優惠
2. 一張優惠券限使用一次,使用的的優惠券將由店家回收或蓋章
3. 本券不得與其他優惠方案合併使用
4. 若本贈品無法提供時,店家得以其他等值贈品交換

使用辦法:
1. 不適用於網路訂房平台,請直接向店家預訂
2. 一張優惠券限使用一次
3. 入住前請先告知使用優惠卷,使用過的優惠券將由店家回收或蓋店家章
4. 若無法出示此優惠券,優惠視同無效,必須現場以現金退還折價
5. 本券不得與其他優惠方案合併使用

請沿虛線剪下